10+10

This exhibition was organized by the Ministry of Culture of the U.S.S.R., InterCultura, Fort Worth, Texas, and the Modern Art Museum of Fort Worth

The organization of the exhibition was made possible by a generous grant from the Meadows Foundation, Inc.

Эта выставка была организована Музеем Модерн Арт, Форт Уорт, ИнтерКультурой, Форт Уорт, Тексас и Министерством культуры СССР

This publication is supported by a grant from the Robert F. Anton Memorial Fund.

Директоры выставки/Exhibition Directors
Генрих П. Попов/Genrikh P. Popov
Гордон Ди Смит/Gordon Dee Smith
Е. А. Кармин Мл./E. A. Carmean, Jr.

Кураторы выставки/Exhibition Curators
Павел Хорошилов/Pavel Khoroshilov
Марла Прайс/Marla Price
Грэм В. Дж. Бил/Graham W. J. Beal

Редакторы каталога/Catalogue Editors
Ирина Булгакова/Irina Bulgakova
Филлис Фриман/Phyllis Freeman
Марла Прайс/Marla Price
Татьяна Абалова/Tatiana Abalova
Джон Э. Боулт/John E. Bowlt

Переводчики/Translators
с русского:/From Russian:
Джеми Гамбрелл/Jamey Gambrell
Мишель А. Берди/Michele A. Berdy
Мелинда МакЛеан/Melinda MacLean
с английского:/From English:
Иннеса Левкова-Ламм/Innesa Levkova-Lamm

Маршрут Выставки

Exhibition Itinerary

Музей Модерн Арт
Форт Уорт
14 мая — 6 августа 1989

Modern Art Museum of Fort Worth
May 14 — August 6, 1989

Музей Модерн Арт
Сан-Франциско
6 сентября — 4 ноября 1989

San Francisco Museum of Modern Art
September 6 — November 4, 1989

Галерея искусства «Альбрихт Кнокс», Буффало, Нью-Йорк
18 ноября 1989 — 7 января 1990

Albright-Knox Art Gallery, Buffalo, New York
November 18, 1989 — January 7, 1990

Музей Арт Мильуаки
2 февраля — 25 марта 1990

Milwaukee Art Museum
February 2 — March 25, 1990

Галерея искусства «Коркоран», Вашингтон, Д.С.
21 апреля — 24 июня 1990

Corcoran Gallery of Art, Washington, D.C.
April 21 — June 24, 1990

Зал Союза Художников на Крымской набережной, Москва
18 июля — 15 августа 1990

Artists' Union Hall of the Tretyakov Gallery, Krymskaia Embankment, Moscow
July 18 — August 15, 1990

Государственная картинная галерея Грузии, Тбилиси
5 сентября — 3 октября 1990

State Picture Gallery of Georgia, Tbilisi, Georgian S.S.R.
September 5 — October 3, 1990

Центральный выставочный зал, Ленинград
24 октября — 21 ноября 1990

Central Exhibition Hall, Leningrad
October 24 — November 21, 1990

Современные
американские и советские
художники

10+10

Contemporary
Soviet and American
Painters

Harry N. Abrams, Inc., New York, and Aurora Publishers, Leningrad, in association with the Modern Art Museum of Fort Worth
Издатели Харри Н. Эйбрамс, Инк., Нью-Йорк и Аврора, Ленинград, совместно с Музеем Модерн Арт, Форт Уорт

Library of Congress Catalog Card Number: 89-80354
ISBN 0-929865-03-0 (paper)
ISBN 0-8109-1668-1 (cloth)
ISBN 5-7300-0370-6 (Aurora)

Published in 1989 by Harry N. Abrams, Incorporated, New York
All rights reserved. No part of the contents of this book may be
reproduced without the written permission of the publisher.

A Times Mirror Company

Printed and bound in the United States of America

PHOTO CREDITS / ФОТОГРАФИЯ

Sergei Rumiantsev, Moscow, pages 44-74, 76-82, 84-89; Marla Price, pages vi, 6,
11, 13, 15, 17, 22, 25, 27, 30, 31, 33, 36, 39, 75, 83, 90, 91; Michael Haynes,
page 92; Lee Clockman, Dallas, pages 93, 94, 95; Timothy Greenfield-Sanders,
pages 96, 104, 108, 114, 122, 130; Courtesy Mary Boone Gallery, New York, pages
97, 98, 99, 123, 124, 125; Lee Fatheree, San Francisco, pages 100, 102, 103; San
Francisco Museum of Modern Art, page 101; Courtesy Edward Thorp Gallery, New
York, pages 105, 106, 107; Courtesy Sonnabend Gallery, New York, pages 110, 111,
113; David Heald, The Solomon R. Guggenheim Museum, New York, page 112;
Courtesy Josh Baer Gallery, New York, pages 115, 116, 117; Bill Jacobson, New
York, pages 118, 119, 120, 121, 127, 128, 129; Eric Wolfe, page 126; Courtesy Curt
Marcus Gallery, New York, pages 131, 132, 133; The Eli Broad Family Foundation,
pages 134, 135

Designed by the Modern Art Museum of Fort Worth

Mechanicals by Jeanette Barber, Fort Worth

Contents

Оглавление

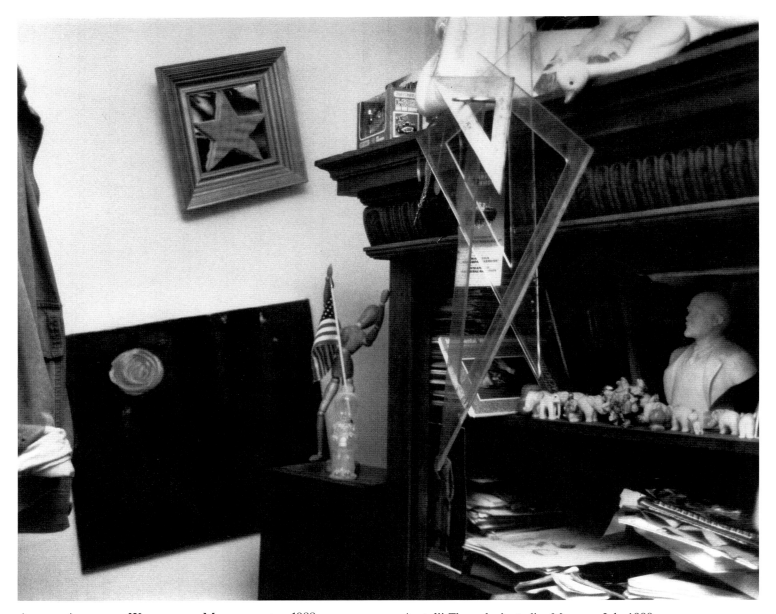

Ателье Анатолия Журавлева, Москва, июль 1988 Anatolii Zhuravlev's studio, Moscow, July 1988

FOREWORD AND ACKNOWLEDGMENTS

ПРЕДИСЛОВИЕ

On the cold, clear morning of February 26, 1988, we found ourselves sitting in a conference room of the Ministry of Culture of the U.S.S.R., a short half block off of the famed Arbat. Joined by two InterCultura advisers, John E. Bowlt and Roderick Grierson, we were about to begin our second formal meeting with our Soviet colleagues, Genrikh P. Popov, Irina Mikheyeva, Andrei V. Andreyev, and Pavel Khoroshilov. The topic was Soviet contemporary art, a subject introduced in our first session on the preceding Wednesday.

At that earlier meeting, devoted to a wide-ranging discussion of various exhibition exchanges, Mr. Popov had stressed the importance and vitality of younger Soviet painters, and suggested we consider an exhibition of their work. We expressed interest, and embarked with Mr. Andreyev and Mr. Khoroshilov on a whirlwind studio tour lasting two days.

Convening the second session, Mr. Popov inquired about our tours. Mr. Smith said how impressed we had been with a number of artists we had visited because of the high quality and great vitality of their work, and stated they would be of great interest in the U.S. "Perhaps you might want to make an exhibition of their works," replied Mr. Popov. Mr. Carmean observed that there were also a number of very interesting new artists in the United States, and proposed that both sides take this opportunity of new openness between our countries to do a show combining a selection of the best younger painters from both countries and, to go further, have this exhibition tour both the United States and the Soviet Union. After some discussion of practical matters, Mr. Popov moved the proposal forward, agreeing that this was a unique chance to create something new in Soviet/American art exchanges.

By the end of this day, a formal protocol on this exhibition and several others had been drafted and, after tea and cookies,

Холодным, ясным утром 26 февраля 1988 года мы встретились в конференцзале Министерства Культуры СССР, на Арбате, в Москве. В обществе двух консультантов «ИнтерКультуры» Джона Боулта и Родерика Грирсона мы начали наше второе заседание с советскими коллегами — Генрихом Павловичем Поповым, Ириной Владиславовной Михеевой, Андреем Владимировичем Андреевым и Павлом Владьевичем Хорошиловым. Темой обсуждения было советское современное искусство, начатой на нашей первой встрече на предыдущей неделе.

Это утреннее обсуждение посвящалось широкому кругу вопросов, касающихся обмена выставками. Г-н Попов подчеркнул значимость и жизнеспособность молодых советских художников и посоветовал организовать экспозицию их работ. Мы выразили заинтересованность и в последующие два дня в компании г-на Андреева и г-на Хорошилова отправились в увлекательный тур по мастерским.

Собирая второе заседание, Г. П. Попов быстро осведомился о нашем путешествии. Г-н Смит, выражая наше впечатление от посещения многих художников, отметил высокое качество и витальность их работ и высказал также предположение, что они вызовут к себе большой интерес в США. «Ах! Возможно вы хотите сделать их выставку,» — воскликнул г-н Попов. Г-н Кармин заметил, что в США также много интересных художников и предположил обеим сторонам продемонстрировать новую открытость наших двух стран и организовать выставку, на которую будут отобраны лучшие работы молодых мастеров обоих государств. А также в будущем сделать ее передвижной в США

was signed by Popov, Smith, and Carmean. In adjourning the session, Irina Mikheyeva remarked, "Ladies and gentlemen, history has just been made in this room."

Thus began the exhibition that has now become *10 + 10: Contemporary Soviet and American Painters* (in diplomatic symmetry, the title in Russian reverses to *American and Soviet*).

The organization of the exhibition was headed by Dr. Price, working with the staff of the Ministry of Culture, InterCultura, and the Modern Art Museum of Fort Worth. Her co-curators for the show are Graham Beal and Mr. Khoroshilov. To prepare for the project, Dr. Price and Mr. Beal returned to the Soviet Union on two extended trips, where, with Mr. Khoroshilov, they visited over a hundred painters in their studios, and saw even more works and artists in numerous group shows. In many instances, a meeting with one artist would end with the suggestion of a second or third artist—a kind of Moscow contemporary art networking. Seeing the work of an artist at a group show, or meeting one by chance in the company of a painter they had already visited, would lead on to more studio visits. Their conclusion was to limit the show to artists under forty years of age, and for practical reasons to include only ten from each country and to focus on painting rather than three-dimensional works. From their intense and personal acquaintance with the work, they then selected the ten Soviet painters. Returning to the U.S. and in consultation with Mr. Khoroshilov, Dr. Price and Mr. Beal reviewed work across America, finally establishing a parallel group of ten American artists.

A ground-breaking international exhibition such as this one necessarily depends upon the efforts and generosity of countless individuals, and there are many to whom we owe a debt of gratitude.

Our primary thanks must go to the Ambassador of the United States and Mrs. Jack Matlock in Moscow. Without their support and encouragement from the very beginning stages, this project would have been impossible. Their deep interest in the visual arts was ideally matched with a profound understanding of the importance of this landmark project. Indeed, the final contract for *10 + 10* was signed by officials

и в СССР. После некоторого обсуждения практической методики, г-н Попов, выдвигая проект, согласился, что это будет уникальная возможность создать что-то новое в отношениях советско-американского культурного обмена.

К концу дня формальный протокол этой выставки был составлен и после чая подписан Поповым, Смитом и Кармином. На заключительном заседании Ирина Михеева воскликнула: «Дамы и господа! История создается в этой комнате!»

Так начиналась выставка, которая теперь имеет название «*10 + 10: Современные Советские и Американские художники*» (в дипломатической симметрии русский вариант названия «Американских и Советских»).

Организацию экспозиции возглавила др. Прайс, работая с сотрудниками Министерства культуры СССР, «ИнтерКультуры» и музеем Модерн Арт в Форт Уорте. Ее сокураторы этой выставки — Грэм Бил и Павел Хорошилов. Осуществляя проект, др. Прайс и г-н Бил вернулись в Советский Союз и совместно с г-ном Хорошиловым посетили более 100 художников в их мастерских и просмотрели множество работ на различных групповых выставках. Часто встречи с одним художником заканчивались его содействием в знакомстве с другими представителями московского мира искусства. Просматривая работы в групповых экспозициях, встречая кого-то при помощи его коллег, у которых они уже побывали, кураторы могли посетить большее чем предполагалось количество мастерских. В результате лимитом участия художников стал возраст — до сорока лет, и практические причины включения только 10 мастеров от каждой страны, отдавая при этом предпочтение картине, а не объемным композициям. Затем после интенсивного и персонального знакомства с работами, коллектив кураторов выбрал 10 советских художников. Возвратясь в США и продолжая консультации с г-ном Хорошиловым, д-р Прайс и г-н Бил просмотрели работы американских художников

from both sides at Spaso House, Ambassador and Mrs. Matlock's official residence in Moscow.

Our colleagues at the Ministry of Culture of the U.S.S.R. have worked long hours on this project, and at the same time, become our good friends: Genrikh P. Popov, chief of the Department of Fine Art, who sparked the exhibition by suggesting a show of contemporary Soviet artists and readily agreed to our subsequent proposal of this historic joining of artists to be shown in both of our countries, has continually been enthusiastic and (especially at some crucial points) of good humor. Irina Mikheyeva, of Foreign Relations, sped along progress on the exhibition, including traveling twice to Fort Worth to help advance the show's development. Andrei V. Andreyev, chief of section, Department of Fine Art, assisted in numerous ways, from suggesting new artists to chauffeuring us through the Moscow snow. Pavel Khoroshilov, now head of the Art Combine, expedited many administrative details, while also serving as the co-curator of the exhibition.

Special thanks must go to Tanya Abalova, chief of the Department of Information, who assisted with every phase of the exhibition, from artist selection in Moscow to the myriad details of transportation and catalogue preparation. In a very real sense the project would not have been possible without her.

Other individuals in Moscow who have assisted our efforts in various ways are Mr. Rivkind (Mr. Khoroshilov's deputy), Irina Efimovich (at Polyanka), Francisco Infante, Dimitri Sarabianov, chairman of the Department of Art History at Moscow University, and Nikolai Schukin.

On the American side, Marla Price, chief curator of the Modern Art Museum of Fort Worth, and Graham W. J. Beal, chief curator of the San Francisco Museum of Modern Art, have served as co-curators of the exhibition. In addition, Dr. Price has acted as project director for the Modern Art Museum, overseeing details of loans, transportation, and catalogue production. Roderick Grierson, vice president for Exhibitions/Europe of InterCultura in London, has provided an essential link in communication and administration between Fort Worth and Moscow. For InterCultura, Fort Worth, Nicole M. Holland, vice president for Exhibitions/U.S., has advised on

и, в конечном итоге, установили параллельную американскую группу.

Фундаментальный прорыв или международная выставка типа этой неизбежно зависит от усилий и великодушия бесчисленных личностей, многих из которых мы должны поблагодарить.

Наша первостепенная благодарность послу США в Москве и г-же Джак Мэтлок. Начальную стадию этого проекта не возможно было осуществить без их поддержки и одобрения. Их глубокий интерес к визуальному искусству идеально сочетался с полным пониманием важности и значительности проекта. Окончательно контракт выставки «10 + 10» был подписан официальными представителями обеих стран в резиденции Спасо Хаус посла США и г-жи Мэтлок в Москве.

Наши коллеги в Министерстве культуры СССР работали с нами над этим проектом и одновременно стали нашими добрыми друзьями: Генрих Павлович Попов, начальник отдела изобразительного искусства, кто вдохновенно способствовал показу современных советских художников и охотно согласился с нашим последующим проектом исторического объединения художников, которые будут представлены на выставках в двух наших странах, а также сохранял постоянный энтузиазм и (особенно в некоторых решающих моментах) хороший юмор. Ирина Владиславовна Михеева — сотрудник отдела иностранных связей способствовала прогрессу выставки, дважды приезжая в Форт Уорт и помогая в ее подготовке. Андрей Владимирович Андреев, заведующий секцией отдела изобразительного искусства, содействовал на разных уровнях организации — от рекомендаций просмотра новых художников до поездок на машине по заснеженной Москве. Павел Владьевич Хорошилов, директор художественного комбината, упрощал административные детали и также сотрудничал с нами как сокуратор выставки.

Мы также хотели бы выразить особую благодарность Татьяне Абаловой, начальнику отдела информации, которая поддерживала каждый этап выставки, начиная

a number of issues, and has overseen the development of the educational programs which accompany the exhibition. Beth Wareham and Leigh Kauffman have also provided assistance at key points.

We would like to extend particular thanks to John E. Bowlt, professor of Slavic Languages at the University of Southern California, and Viktor Misiano, curator of Contemporary Art at the Pushkin Museum in Moscow, for their informative and insightful contributions to this catalogue. Professor Bowlt has further served as a consultant to the project from inception, and we have all benefited greatly from his extraordinary knowledge of Russian history, art history, and language.

At the Modern Art Museum, research and preparation of catalogue materials has been ably performed by Ruth Hazel, curatorial associate, and Lindsay Joost, curatorial assistant. In addition, valuable background research was carried out by Deborah Gaston and Nanette Thrush, museum interns.

The complex task of international transportation of the works in the exhibition has been handled by James L. Fisher, assistant to the director for exhibitions, and Rachael Blackburn Wright, registrar. Design of the installation in Fort Worth was the responsibility of Tony Wright, chief of the department of design and installation.

At Harry N. Abrams, Inc., in New York, President Paul Gottlieb, who last year had overseen the Soviet/American publication of *Soviet Art 1920s–1930s*, eagerly agreed to embark on this publication, despite an awesome schedule of production deadlines. With Abrams, the Modern Art Museum of Fort Worth co-publish this catalogue with Aurora Publishers, Leningrad, for the U.S. and the U.S.S.R., again establishing an exhibition landmark. We wish to thank Andreas Landshoff and Phyllis Freeman at Abrams and Sergei Nizovtsev and Irina Bulgakova at Aurora.

A number of american dealers have provided assistance, for which we are grateful—Josh Baer, Josh Baer Gallery, New York; Joseph Helman and Peter Freeman, BlumHelman Gallery, New York; Curt Marcus and Gordon Veneklasen, Curt Marcus Gallery, New York; Paule Anglim, Gallery Paule

с выбора художников в Москве и кончая наблюдением за множеством деталей транспортировки и подготовки каталога.

Другие наши коллеги в Москве, кто поддерживал наши усилия в различных отношениях — г-н Ривкинд, заместитель г-на Хорошилова, Ирина Ефимович (сотрудник салона на Полянке), Франциско Инфанте, Дмитрий Сарабьянов, профессор истории искусства Московского университета и Николай Щукин.

С американской стороны — Марла Прайс, главный куратор музея Модерн Арт в Форт Уорте и Грэм В. Дж. Бил, главный куратор музея Модерн Арт в Сан-Франциско, работали как сокураторы выставки. Кроме того, д-р Прайс исполняла обязанности директора проекта, прослеживая предоставление на выставку работ, их транспортировку и создание каталога. Родерик Грирсон, вице-президент европейских экспозиций «ИнтерКультуры» в Лондоне, обеспечил существенные звенья коммуникаций и администрирования между Форт Уортом и Москвой, а также проводил консультации по широкому кругу вопросов и наблюдал составление учебной программы, сопутствующей выставке. Бетс Уархэм и Лия Кауфман осуществляли помощь в ключевых вопросах.

Мы хотели бы выразить особую благодарность Джону Боулту, профессору славянских языков Университета Южной Калифорнии и Виктору Мизиано, куратору по современному искусству в Музее изобразительных искусств им. Пушкина в Москве за их информативное и проницательное участие в этом проекте. Профессор Боулт кроме того работал с самого начала как консультант проекта и мы все использовали его глубокие знания русской истории, истории искусства и языка. Рут Хазел и Линди Джоост, сотрудниками музея Модерн Арт, были изучены и подготовлены материалы для каталога. Кроме того ценная база исследования была создана Деборой Гастон и Нанетт Траш, студентами музея.

Комплекс задач международной перевозки работ выставки проходил под руководством Джеймса

Anglim, San Francisco; Jack Tilton, Jack Tilton Gallery, New York; Charles Cowles and Carol Caldwell, Charles Cowles Gallery, New York; Edward Thorp, Edward Thorp Gallery, New York; Mary Boone, Mary Boone Gallery, New York; Ileana Sonnabend and Antonio Homem, Sonnabend Gallery, New York.

No exhibition is possible without the lenders of the works of art, and we wish especially to acknowledge their participation in this show. In addition to the many artists who lent from their own studios, several individuals have generously parted with paintings for the long duration of this international tour.

We also wish to thank our museum colleagues in the United States who will host *10 + 10:* John R. Lane, San Francisco Museum of Modern Art; Douglas G. Schultz, Albright-Knox Art Gallery, Buffalo, New York; Russell Bowman, Milwaukee Art Museum; and Christina Orr-Cahall, Corcoran Gallery of Art, Washington, D.C.; as well as our Soviet counterparts who will complete the show's itinerary in Moscow, Leningrad, and Tbilisi, under the direction of Vasily G. Zakharov, the Soviet Minister of Culture.

We hope this show, conceived in a new spirit of cooperation and refreshened interest in each other's country, will foster insights into the current situations in painting in the United States and in the Soviet Union. Finally, the most important individuals involved in this exhibition are the artists themselves. It has been our honor and privilege to bring them together in *10 + 10.*

Gordon Dee Smith E. A. Carmean, Jr. Marla Price

Л. Фишера, помощника директора выставок и архивариуса Рейчел Блакбюрн Райт. Дизайн инстоляции был осуществлен под руководством заведующего отделом дизайна и инстоляции Тони Райта.

Поль Готлиб, президент издательства Харри Н. Эйбрамс, кто последние несколько лет осуществлял наблюдение над совместным советско-американским изданием «Советское искусство 1920-30 годы», несмотря на короткие сроки, с энтузиазмом согласился начать производство этого издания. В публикации данного каталога для СССР и США совместно с «Эйбрамс», музеем Модерн Арт в Форт Уорте и «ИнтерКультурой» приняло участие издательство «Аврора», снова тем самым утверждая историческое значение выставки. Мы хотели бы также поблагодарить сотрудников «Эйбрамс» — Андреаса Ландшофа и «Авроры» — Сергея Низовцева и Ирину Булгакову.

Американских арт-диллеров, которые помогали нам — Джоша Баера в галерее «Джош Баер», Нью-Йорк; Джозефа Хельмана и Петера Фримана в галерее «Джозеф Хельман», Нью-Йорк; Гордона Венекалсена в галерее «Курт Маркос», Нью-Йорк; Пауля Энглима в галерее «Пауль Энглим», Сан-Франциско; Джака Тилтона в галерее «Джак Тилтон», Нью-Йорк; Чарлеса Коулеса и Кэрол Калдуелл в галерее «Чарлес Коулес», Нью-Йорк; Эдварда Торпа в галерее «Эдвард Троп», Нью-Йорк; Мэри Бун в галерее «Мэри Бун», Нью-Йорк; Илеану Соннабенд и Антонио Хомема в галерее «Соннабенд», Нью-Йорк. Выставка не могла бы быть осуществлена без любезного предоставления художниками своих работ и мы особенно признательны им за их участие в этой экспозиции. Кроме того многих художников, которые предоставили нам работы непосредственно из своих мастерских и некоторых других людей, великодушно расставшихся с работами для продолжительного международного тура выставки.

Мы также благодарим наших коллег в музеях США, организаторов выставки «10 + 10»: Джона Р. Лайна в музее Модерн Арт в Сан-Франциско. Дугласа Г. Шульца

Вход, 18 Выставка произведений молодых
 московских художников, Манеж, Москва,
 сентябрь 1988

Entrance, 18th Exhibition of Young Moscow Artists,
 Manège, Moscow, September 1988

в галерее «Альбрайт-Кнох» в Буббало, штат Нью-Йорк
и Кристину Орр-Кахалл в галерее «Коркоран»
в Вашингтоне, Д.С., а также советских коллег, которые
будут завершать выставочный маршрут в Москве,
Ленинграде и Тбилиси под руководством министра
культуры СССР Василия Г. Захарова.

Мы надеемся, что эта выставка, зародившаяся
в ситуации нового духа кооперации и оживленного
взаимного интереса в обоих странах, послужит
благоприятной возможностью проникновения

в сегодняшние проблемы изобразительного искусства
в Соединенных Штатах и в Советском Союзе. В конце
концов наиболее значительные индивидуальности,
включенные в эту выставку, являются художниками. Это
и есть наша честь и привилегия показать их всех вместе
в экспозиции «10 + 10».

Гордон Ди Смит
Е. А. Кармин, Младший
Марла Прайс

CURATORS' STATEMENT
ВСТУПЛЕНИЕ

This project might well be subtitled "Introductions," for with it we introduce ten American painters and ten Soviet painters to each other and to new audiences. Prior to the opening of this exhibition, none of the Soviet artists had visited the United States and only one American, Rebecca Purdum, had traveled to the Soviet Union (as a teenager). Before mid-1988, contemporary American art was known in the Soviet Union only through the books, catalogues, and art magazines that occasionally made their way into artists' hands via Western visitors. The reverse is largely true for the Americans' knowledge of their Soviet counterparts—i.e., coverage in the Western art press, which has lately increased, plus a scattering of group exhibitions. An introduction is the necessary first step in a relationship, and it is our hope that this exhibition will serve that purpose.

We approached the task of selection with no preconceived ideas of matching artists by style or content. Instead, our goal was to choose artists whose works represented current aesthetic interests and would further be of interest to new audiences in each country. Some parallels that emerged between American and Soviet works were less a matter of specific similarities of style or content and more the artist's approach and intent—Yurii Albert's and Mark Tansey's witty comments on the art world and art history, for example, and the emotional, metaphorical content of the works of Bleckner and Zhuravlev. Closer parallels can perhaps be found in Peter Halley and Vladimir Mironenko: both artists extract emblems and signs from their visual environments and render them in an immaculate geometric style to create paintings that address the questions of the role of art in contemporary society.

More telling, though, are differences. The juxtaposition of image and text, part of the vocabulary of the Western art tradition since the *papiers collés* of Braque and Picasso, appears here only in the work of Annette Lemieux and David

Этот проект может иметь подзаголовок «Представление», и, таким образом, мы представляем друг другу и новой аудитории 10 американских и 10 советских художников. До открытия этой выставки никто из советских художников не был в США, и только одна американка Ребекка Пюрдом в юношеские годы ездила в Советский Союз. До середины 1988 года современное американское искусство было известно в СССР только по книгам, каталогам и журналам по искусству, которые случайно попадали в руки художников с помощью западных визитеров. Наоборот, на Западе широко распространены для знакомства с советскими коллегами статьи в арт прессе, увеличивающиеся в последнее время, и отдельные групповые выставки. Представление лишь только первая ступень во взаимоотношениях, и мы надеемся, что наша выставка будет служить этой цели.

Мы подошли к задаче отбора работ без предварительных замыслов стилистических или тематических сравнений. Напротив, наша цель заключалась в выборе художников, композиции которых представляют нынешний эстетический интерес и будут привлекать внимание новых зрителей в обоих странах. Некоторые параллели, обнаружившиеся между американскими и советскими художниками, явились не столько методом специфических подобий стиля или содержания, сколько более творческого подхода или целей, как, например, комментарии к миру искусства и артистории Юрия Альберта и Марка Танзи, и сентиментальное, метафорическое содержание работ Блекнера и Журавлева. Самые близкие параллели можно найти между Питером Халлей и Владимиром Мироненко: оба художника извлекают эмблемы и знаки из своей визуальной среды и представляют их в чисто геометрическом стиле, создавая композиции, адресующие

Salle's *Tennyson* of 1984. By contrast, *all* of the ten Soviet painters regularly combine text and image in their work. The literal presence of words in so many of these paintings underlines John Bowlt's observation that Soviet and Russian culture has been a culture of the word, and indicates the degree to which many of the younger artists are preoccupied with issues of information—received, not received, or remembered. For example, Roiter's expressionistically painted canvases take their form from old Russian radios, the primary source of information in the artist's childhood; and Purygin and Zvezdochetov use text to clarify and extend the narratives of their imaginary kingdoms.

Last, but perhaps the most important, the recent significant changes in the Soviet Union have radically affected the art world there. Soviet artists have only recently been introduced to the confusing and complex machinery of the art market; the alien idea of art-as-commodity, a concept they now struggle to understand, has been a major and much-debated factor in the American art world at least since the 1960s. Works by masters such as Malevich, Rodchenko, Popova, and Kandinsky are now on view in the Soviet Union, and Soviet artists face the dizzying task of absorbing formerly unknown pieces of their own artistic past as well as the works of their contemporaries in the West. The re-discovery and re-mining of their own art history, a primary preoccupation for many contemporary American artists, is a path newly opened and yet to be taken by young Soviet painters. It is interesting to speculate that these two groups of artists, beginning from very different starting points, may soon be traveling parallel roads.

Marla Price Graham W. J. Beal

вопросы к роли искусства в современном обществе.

Точнее говоря, возможно существует разница. Сопоставление образа и текста, часть словаря западной традиции, начиная с коллажей Брака и Пикассо, очевидна только в работах Аннетт Лемью и Дэвида Салли — «Теннисон», 1984 г. По контрасту все десять советских художников обычно включают текст и образ в свои работы. Факт присутствия слов во многих этих композициях подчеркивает замечание Джона Боулта, что советская и русская культура, является культурой слова и определяет степень озабоченности, с которой многие молодые художники подходят к проблеме информации, к примеру, полученной, отсутствующей и запомнившейся. Например, экспрессивные живописные холсты Ройтера находят истоки своей формы от старого радио, первоисточника информации в детстве; и Пурыгин, и Звездочетов используют текст, чтобы уточнить и расширить свои рассказы о их легендарном королевстве.

И наконец, но это, возможно, наиболее важно. Советские художники лишь недавно начали знакомиться со смущающей и сложной структурой арт рынка. Идея искусства как первой необходимости, концепция, которую они стараются понять, была самым важным фактором в американском арт мире, начиная с 1960-х годов. Произведения таких мастеров как Малевич, Родченко, Попова и Кандинский теперь доступны в Советском Союзе и поэтому перед советскими художниками появляется головокружительная задача абсорбировать как ранее неизвестные произведения своих предшественников, так и работы их современников на Западе. Переоценка и поиск в своей собственной истории искусства — первейшая забота для молодых современных американских художников, является для их советских коллег дорогой недавно открытой, но пока чуждой. Однако интересно размышлять, как эти две группы художников, начиная от совсем разных пунктов, могут скоро оказаться на параллельных дорогах.

Марла Прайс Грэм В. Дж. Бил

10 + 10

"No. 4," "0.10," "7 + 3," "5 × 5 = 25," "H₂SO₄," "10 + 10."
What is this numerology? A series of mathematical equations, stock market analyses, or grade point averages? No, these numbers encapsulate the history of dramatic artistic experiment in twentieth-century Russian art, for they are the titles of key groups and exhibitions in Moscow, St. Petersburg, Kharkov, and now Fort Worth. In 1914 Mikhail Larionov organized his "No. 4" exhibition, at which he showed bold exercises in his nonobjective system called Rayism; Kazimir Malevich showed his Suprematist paintings, including his famous *Black Square,* at "0.10" in Petrograd in 1915–16; "7 + 3," led by Vasilii Ermilov and Mariia Siniakova, was one of the most radical artistic groups in Kharkov in 1918; "H₂SO₄," in Tiflis, was the Russo-Georgian counterpart to European Dada in 1919–20; the Moscow Constructivists Alexandra Exter, Liubov Popova, Alexander Rodchenko, Varvara Stepanova, and Alexander Vesnin showed their "last" paintings at "5 × 5 = 25" in 1921 before moving into the applied arts and design; and now at "10 + 10" in Fort Worth, San Francisco, Buffalo, and Washington, D.C., ten young Soviet painters with their American colleagues represent the newest contribution to the international avant-garde.

Any art exhibition is a summing-up, a mere synopsis of the total lexicon of ideas and images identifiable with the progression of a particular movement or complex of movements. "10 + 10" is just such a conspectus. Naturally, its

«№ 4», «0.10», «7 + 3», «5 × 5 = 25», «H₂SO₄», «10 + 10» — что это за нумерология? Серия математических формул, анализ показателей биржи или определение среднеарифметического числа? Нет, эти номера выражают историю выдающегося эксперимента русского искусства 20-го века, названия художественных объединений и выставок в Москве, Петербурге, Харькове и теперь в Форт Уорт. В 1914 году Михаил Ларионов организовал свою выставку «№ 4», на которой показал смелые формы беспредметной системы, названной им «лучизм»; в 1915-16 годах Казимир Малевич показал на выставке «0.10» в Петрограде свои супрематические композиции, включая знаменитый «Черный квадрат»; в 1918 году группа «7 + 3», возглавляемая Василием Ермиловым и Марией Синяковой, была одной из наиболее радикальных художественных объединений в Харькове; в первой половине 20-ых годов группа «H₂SO₄» в Тифлисе была русско-грузинской частью европейского движения Дада; в 1921 году московские конструктивисты Александра Экстер, Любовь Попова, Александр Родченко, Варвара Степанова и Александр Веснин экспонировали на выставке «5 × 5 = 25» свои «последние» работы перед тем, что они перешли к производственному искусству; теперь «10 + 10» — экспозиция в Форт Уорте, в Сан-Франциско, Буффало, Вашингтоне, Москве, Тбилиси и Ленинграде, на которой 10 молодых советских

composition has been influenced and limited by the problems of availability of works, long-distance transportation, and gallery space, but our exhibition is still indicative of the cultural new wave in the Soviet Union encouraged by *glasnost* and *perestroika*. For the visitor expecting to see "Russian" art, however—samovars and dancing bears—the exhibition will bring only disappointment, for the primary message of "10 + 10" is that contemporary art has become a concrete means of global communication, implementing the desire of the Russian avant-garde of the 1910s–20s to create a universal language and an international style. True, back then the Cubo-Futurists regarded the museum exhibition with suspicion, inferring that the artifact turned into a sarcophagus once it was exposed in the public art gallery,[1] but even so, the paintings displayed here are electric, exciting, almost organically alive. Still, for anyone familiar with the history of alternative art in the Soviet Union, the appearance (apparition?) of these investigations into Informalism, Conceptual Art, and the Transavant-garde divorced from their local space and installed in the hallowed halls of prestigious museums is a disturbing event.

Since the death of Stalin, in 1953, the trials and tribulations of the nonconformist artists in Moscow, Leningrad, and other centers were nearly always identified with their internal, formative environment. The epoch of the dissident movement of the 1960s–70s brought to the fore many important artists: some, such as Erik Bulatov, Francisco Infante, Ilia Kabakov, Komar and Melamid, Eduard Shteinberg, and Vladimir Yankilevksy, have since achieved international recognition. But their artistic achievements of that era were always connected to the social predicament and to the immediate events and conditions that, ultimately, governed their way of life. Consequently, we approached their paintings, sculptures, and designs only after passing through a complex web of extrinsic activities: entry into the shady bohemian world of poetry readings and heavy drinking, clandestine visits to ramshackle studios, constant clashes with authority, and the artists' own posture as martyrs to creative freedom. Many would argue that the art work of those "unofficial" artists, now

художников со своими американскими коллегами показывают новейший вклад в интернациональный авангард.

Любая выставка это комплект, лишь краткий обзор общего словаря идей и образов, свободно идентифицирующихся с динамикой определенного момента или комплексом движений. «10 + 10» представляет такой контекст. Естественно экспозиция была под влиянием и ограничена проблемами доступности работ — большими дистанциями транспортировки и пространством галереи, — но наша выставка также определенно соответствует культуре новой волны в Советском Союзе, поддержанной гласностью и перестройкой. Нетребовательному посетителю, надеющемуся увидеть «русское» искусство, ассоциирующееся с самоварами и танцующими медведями, выставка принесет только разочарование. Первостепенная задача «10 + 10» заключена в том, чтобы показать, что современное искусство стало конкретным способом глобальной коммуникации, осуществляющей результативное желание русского авангарда 1910-20-х годов в создании универсального языка и интернационального стиля. Правда тогда кубофутуристы относились к выставкам в музеях с некоторым недоверием, подчеркивая, что артифакт превращается в саркофаг, если он был уже показан публике в галерее[1]. Но даже если это так, то все-таки картины, выставленные здесь, все же производят электрически возбуждающее впечатление, почти что органически живые. Вместе с тем у любого, знающего историю альтернативного искусства в Советском Союзе, появление этих поисков и их превращений в информализм, концептуальное искусство и трансавангард, отделенное от их локального пространства и установленное в обширных холлах престижных музеев, вызывает смущение.

После смерти Сталина в 1953-м году испытания и беды художников Москвы, Ленинграда и других культурных центров почти всегда идентифицировались с формирующей средой. История диссидентского

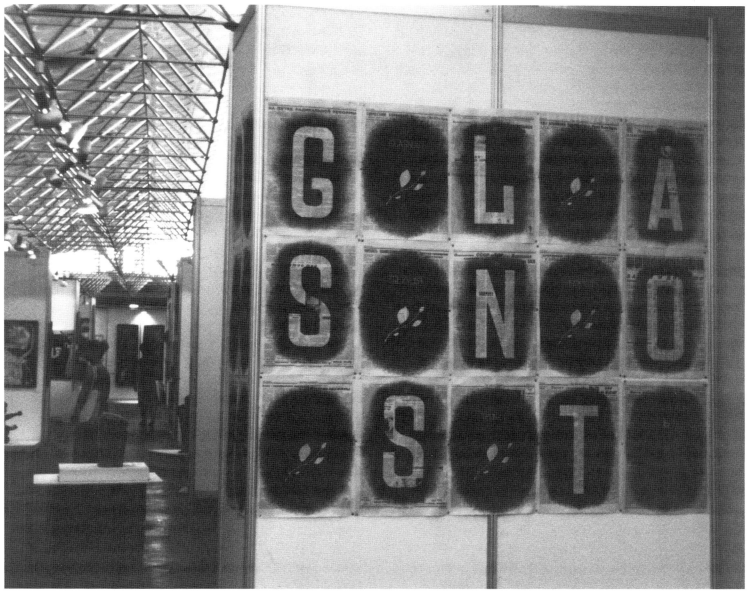

Расположение Дмитрия Пригова, Дворец
молодежи, Москва, июль 1988

Installation view (Dmitri Prigov), Palace of Youth, Moscow,
July 1988

eagerly sought after by Soviet and Western collectors alike, were part and parcel of the *ancien régime* and that they can be fully appreciated only when linked nostalgically with the herring, vodka, and nicotine of those dark garrets on the old Arbat.[2] Suddenly, that atmosphere of absinthe has dissipated, and for the first time since the 1920s, the new generation of experimental artists—Yurii Albert, Andrei Filippov, Vladimir Mironenko, Boris Orlov, Arkadii Petrov, Yurii Petruk, Leonid Purygin, Andrei Roiter, Sergei Shutov, Alexei Sundukov, Vadim Zakharov, Anatolii Zhuravlev, and Konstantin Zvezdochetov—is mobile, *au courant* with international contemporary trends, outside that exotic subterranean culture of the 1960s and 1970s, and a hot commodity in New York, Paris, Milan, and London.

Of course, the Soviet artists at "10 + 10" are still components of Soviet reality, and many of their paintings relate directly to phenomena peculiar to everyday life—the portraits of Soviet government officials (Sundukov), the cosmic dog *Laika* (Petruk), the very incorporation of the Russian language (Zhuravlev and Mironenko). Even so, what strikes us in this confrontation of East and West is a curious "homogeneity of heterogeneity," a shared complexity of artistic investigation at all levels—thematic, stylistic, and ideological. Both Albert and Mark Tansey deflate the notion of art history and the art market through their parody of terms, Purygin and David Bates have been influenced by folk art and folklore, Zvezdochetov and Annette Lemieux put their images at the service of political commentary, Shutov and David Salle explore the concept of image polyphony. Both national groups reflect and extend a plurality of iconographic sources, experiment with diverse media, explore an extremely complex arsenal of stimuli, and like so many Soviet and American spy satellites in orbit, seem to be surveying each other, to be surveying each other's surveillance, and then to survey the surveyed surveillance—a reprocessing of reprocessing that provides Post-Modernism with its quintessential energy.[3] Consequently, everything is axial and nothing is tangential, and if, at exhibitions of Soviet nonconformist art in the 1970s, comments often contained the words "provincial" and "derivative," that is certainly not the case today. The very fact that major museums, auction houses,

движения 1960-70-х годов выдвинула вперед много значительных художников, таких как Эрик Булатов, Франциско Инфанте, Илья Кабаков, Комар и Меламид, Эдуард Штейнберг и Владимир Янкилевский, достигших интернационального признания. Но их художественные достижения этой эры были всегда связаны с социальными затруднениями, непосредственными событиями и условиями, предопределяющими их жизнь. Поэтому мы подходим к их живописи, скульптуре и дизайну только после прохождения через комплекс сплетений необычайной активности — входа в тень богемного мира поэтических чтений и глубокого пьянства, тайных визитов в разваливающиеся студии, постоянных столкновений с властями и собственной артистической позы мученика, стремящегося к творческой свободе. Многие стали бы убеждать, что работы «неофициальных» художников, к которым теперь с энтузиазмом стремятся как советские, так и западные коллекционеры, были частью и наследием старого режима, и что они могут быть полностью восприняты только как ностальгически связанные с селедкой, водкой и никотином темных чердаков на старом Арбате[2]. Но вдруг та атмосфера алкоголя рассеялась и впервые, начиная с 1920-х годов, новое поколение экспериментальных художников — Юрий Альберт, Андрей Филиппов, Владимир Мироненко, Борис Орлов, Аркадий Петров, Юрий Петрук, Леонид Пурыгин, Андрей Ройтер, Сергей Шутов, Алексей Сундуков, Вадим Захаров, Анатолий Журавлев и Константин Звездочетов — становятся мобилем — «в курсе дела» — современных интернациональных течений за пределами этой экзотической подпольной культуры 1960-х и 1970-х годов и также модным предметом спроса в Нью-Йорке, Париже, Милане и Лондоне.

Конечно советские художники выставки «10 + 10» являются частью советской реальности и многие из них связывают свои работы с феноменом специфики ежедневной жизни — чтением газеты «Правда» на уличных стендах (Сундуков), с космической собакой «Лайка» (Петрук), активизировизацией русского языка

Расположение Леонида Пурыгина, Кузнецкий мост,
Москва, июль 1988

Installation by Leonid Purygin, Kuznetsky Most, Moscow,
July 1988

and private galleries are pursuing these chameleonic gestures
(to paraphrase Petruk) corroborates the assumption that the
new generation of Soviet painters is as central and as
centrifugal as its American, Italian, and German counterparts.
The result is a universal artistic espionage that engenders
parody of parody (Albert), a nostalgia for nostalgia (Purygin),
and never-never-lands that stink (Zvezdochetov). This is one of
the most fascinating points of interchange in this joint venture
of Soviet and American artistic initiative.

(Захаров). И все-таки в этой конфронтации Востока
и Запада нас поражает удивительное «однообразие
разнообразия», разделенное соучастие творческого
исследования на всех уровнях: тематическом,
стилистическом и идеологическом. Юрий Альберт и Марк
Танзи оба опровергают представления артистории
и артрынка через свой язык пародий; Леонид Пурыгин
и Дэвид Бейтс извлекают для себя образы из городского
фольклора; Звездочетов и Аннетт Лемьё включают
образы, обслуживающие политический комментарий;
Сергей Шутов и Дэвид Салли исследуют концепцию
образной полифонии. Обе национальные группы
отражают и расширяют множество иконографических
источников, экспериментируют с разнообразными
средствами, исследуют экстремальный комплексный
арсенал стимулов и, как многие советские и американские
разведывательные спутники на орбите, кажутся
обозревающими друг друга, осуществляющими обоюдное
наблюдение, подвергая реконструкции повторные
обработки, которые обеспечивает постмодернизм с его
основной энергией[3]. В результате все становится очень
важным и ничего не является побочным. И если выставки
советского современого искусства в 1970-х годах
комментировались часто в терминах «провинциальный»
или «производный», то сегодня мы этого определенно
сказать не можем. Сам факт, что ведущие музеи,
аукционы и частные галереи меняют свою тактику,
подтверждает предположение, что новое поколение
советских художников стало как центр или центрифуга,
как и их американские, итальянские и немецкие коллеги.
Результатом является универсальный творческий
шпионаж, который порождает пародию пародии
(Альберт), ностальгию ностальгии (Пурыгин) и страну
чудес, которая воняет (Звездочетов). Это один из
наиболее фантастических пунктов в обмене
объединенного рискованного предприятия советской
и американской инициативы.

Однако здесь есть причины, почему мы все-таки
должны рассматривать десять советских художников

However, there are reasons why we should still regard the Soviet ten in the vertical context of their indigenous culture and not simply relegate them to an indeterminate place in the everythingist facade of Post-Modernism.[4] Even though they might enjoy being associated with the chic behavior of the international art scene, they do belong to a specific artistic development and should not be removed totally from the continuum of their predecessors—without whose brave protests, tenacity, and self-assertiveness *their* ten would not be facing *our* ten (to paraphrase Mironenko). What, then, is the historical context of this new wave? What are the traditions and precedents that these artists are following? After all, in order to appreciate the detours and diversions of this new generation, we must first delineate its lineage and ancestry.

To answer these questions, we should try to identify certain common denominators of Russian and Soviet culture. First, it is evident from many manifestations that the Russian attitude toward art is a very special one. In the Soviet Union art tends to be taken very seriously. It is advanced and often accepted as an ethical statement and as an instrument of conversion, i.e., as a purposeful activity. Moreover, art is not regarded as secondary to the natural sciences and a painter or poet still enjoys as much prestige as the chemist or physicist, if not more, and it is not by chance that the major private art collections in Moscow and Leningrad belong to distinguished scientists. Art in the Soviet Union is a discipline that is venerated, and no one uses the words "spiritual" and "humanistic" more than the Soviet art critic and connoisseur.

Second, it is important to remember that Soviet and Russian culture is, or has been until very recently, a culture of the word. It was and is a society of strong literary expression and whether we speak of traditional or experimental art, the public appreciation tends to be a narrative and didactic one. This literary commitment of Soviet art is evident on many levels: Soviet art magazines carry extracts from Party speeches, major exhibitions are devoted to thematic, documentary subjects, censorship of the visual arts relates primarily to the choice of idea and image and rarely to the stylistic treatment, and decrees and declarations on the

в вертикальном контексте их местной культуры и не просто классифицируем их ниже, ставя в определенное место постмодернизма. Даже если бы они могли быть удовлетворены ассоциациями с модными манерами интернациональной артсцены, они все равно принадлежат к специфическому художественному развитию и не могут совершенно освободиться от прошлого наследия своих предшественников. Без этих смелых протестов, стойкости и самоутверждения «своих» десяти, они не могли бы состязаться с десятью «нашими» (парафразируя Мироненко). Что тогда является историческим контекстом новой волны? Каким традициям следуют эти художники и что предшествовало выбору их тактики в искусстве? Для того, чтобы оценить окольные пути отклонения нового поколения, мы должны сначала установить его родословную и происхождение.

Чтобы ответить на эти вопросы, мы должны определить определенный общий знаменатель русской и советской культуры. Во-первых, из многих проявлений очевидно, что русская позиция движения к искусству представляется очень специфичной. В Советском Союзе художественные тенденции рассматриваются очень серьезно. Они выдвигаются и часто принимаются как этическое заявление и как инструмент превращения или как целеустремленная активность. Более того, искусство не рассматривается вторичным по отношению к естественным наукам. и художник или поэт — личность все еще пользующаяся таким же престижем, а, может быть, и большим, чем физик и химик. И это не случайно, что основные частные коллекции в Москве и Ленинграде принадлежат выдающимся ученым. Искусство в Советском Союзе — дисциплина чтимая, и никто не использует слова «духовный» или «гуманизм» так часто, как это делают там критики и знатоки искусства.

Во-вторых, что важно подчеркнуть, советская и русская культура есть и была раньше культурой слова. Это общество было и продолжает быть обществом строго литературных выражений, и в обсуждении традиционного

function of painting, sculpture, and architecture leave a deep imprint on their visual evolution. Put differently, art is a serious, prophetic, and transformative activity that can "remake the world," as Mironenko puts it. Such an extrinsic, literary evaluation of art might explain why painters such as Ilia Glazunov with his historical paintings or Alexander Shilov with his illusionistic portraits continue to exert their charismatic effect on the Soviet public. In turn, this attitude also explains other striking phenomena of Soviet cultural life, e.g., the remarkably high level of Soviet book illustration, the fascination with artistic theory, and the almost magical attachment to the statement of intent rather than to the deed.

The ten Soviet artists at our exhibition pay homage to these traditions, but they also undermine them, as their nonconformist colleagues of the 1970s had done. What used to be called conformist or official Soviet culture (as opposed to nonconformist or unofficial culture—categories that are no

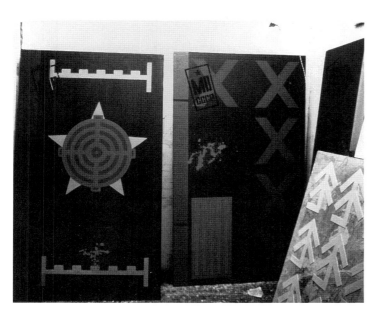

Работа Владимира Мироненко, Москва, сентябрь 1988

Work by Vladimir Mironenko, Moscow, September 1988

или экспериментального искусства тенденции публичных оценок повествовательны и дидактичны. Литературная дань советского искусства очевидна на многих уровнях: журналы по искусству публикуют выдержки из партийных выступлений, главные выставки посвящаются специальной (часто производственной или юбилейной) тематике, документальные сюжеты, цензура визуального искусства прямо связаны с выбором идеи или образа и редко со стилистической обработкой, и указы и декларации оставляют на функциях живописи, скульптуры и архитектуры глубокий отпечаток их визуальной эволюции. Другими словами, искусство является серьезным, пророческим и перевоплощающимся действием, которое может «переделать мир», как отмечает Мироненко. Подобная литературная оценка искусства может объяснить почему такие художники как Илья Глазунов с его исторической живописью или Александр Шилов с его иллюзионистическими портретами продолжают производить грандиозное впечатление на советскую публику. Кроме того, эта позиция также объясняет другие особенности советской культурной жизни: очень высокий уровень советских книжных иллюстраций, притягательность художественных теорий и почти что магическую страсть к высказываниям своих намерений, а не их осуществления.

Десять советских художников нашей выставки отдают должное этим традициям не в меньшей степени чем их коллеги 1970-х годов. То, что было принято называть конформистской или официальной советской культурой (как противоположная или нонконформистская или неофициальная культура) — категория более не актуальная, но объясняющая основные подходы к искусству. С одной стороны, художники-диссиденты, начиная с 1950-х годов, часто критиковали искусство, разоблачая его произвольные и неустойчивые ценности. В визуальном искусстве хронология конфронтации между официальными и неофициальными художниками хорошо известна и не нуждается в повторении в данном случае[5]. Достаточно вспомнить, что в течении сталинской

longer valid) supported these basic approaches toward the arts. On the other hand, the artistic dissidents of the 1950s onward often questioned and criticized them, exposing their arbitrary and impermanent value. In the visual arts, the chronology of these confrontations between official and unofficial is well known and there is no need to repeat it here.[5] Suffice it to recall that, during Stalin's hegemony, the development of Soviet art was beholden to the doctrine of Socialist Realism and to the agencies that supported it, which meant, inter alia, that Soviet artists were denied access to styles outside the formulas of Socialist Realism ("depict reality in its revolutionary development," "truth and historical concreteness . . . combined with the task of the ideological transformation and education of the working people," etc.).[6] Nevertheless, from the mid-1950s onward, an increasing number of young artists voiced discontent with the official Realist aesthetic by exploring a wide range of styles—Pop Art, Kinetic Art, Abstract Expressionism, Surrealism, etc. In the art schools, such as the Surikov Institute in Moscow, students continued to learn the fundamentals of Socialist Realism, they would fulfill official commissions for book designs (e.g., Mikhail Shemiakin) or interior designs (e.g., Lev Nusberg) in accepted ways, whereas in private they often experimented with the new styles just as many writers at that time were writing their best works "for the desk drawer," as they used to say then. Some artists and poets managed to lead a creative life in the twilight zone of Soviet reality by holding down menial jobs such as elevator operators or night watchmen. In this way, they avoided the epithet of social parasite while affording themselves the time and independence to sketch and write. But even though the artists of the 1960s–70s shared a common protest against the status quo, their artistic orientations were diverse—from Ernst Neizvestny's Expressionist sculpture to Mikhail Shvartsman's encoded paintings, from Oskar Rabin's Primitivist cityscapes to Nusberg's kinetic constructions—and it would be misleading to regard that generation as a single, cohesive unit. True, in the 1960s a few collectives emerged such as the Movement kinetic group founded by Nusberg, and Rabin's circle of painters (Valentina Kropivnitskaia, Lev

гегемонии развитие советского искусства было задержано доктриной социалистического реализма и каноны, определяющие его, означали, что советским художникам запрещен доступ к другим стилям, несоответствующим формулировкам соцреализма («показать реальность в ее революционном развитии», «правдивые и исторические факты сочетаются с задачами идеологических преобразований и образованием рабочих» и т.д.[6] Несмотря на это, начиная с середины 1950- годов, все большее количество молодых художников выражали свое несогласие с официальной реалистической эстетикой в поисках широких направлений различных стилей как поп-арт, кинетическое искусство, абстрактный экспрессионизм, сюрреализм и прочие. В таких художественных школах, как Суриковский институт в Москве, студенты продолжали изучать основы соцреализма. Они могли выполнять официальные заказы на иллюстрирование книг (например, Михаил Шемякин) или дизайн интерьера (как например, Лев Нусберг), тогда как в мастерской они часто экспериментировали с новыми стилями, также, как многие литераторы в то же время писали свои лучшие произведения «в ящик». Некоторые художники и поэты строили творческую жизнь в сумеречной зоне советской реальности, поддерживая себя непрофессиональной работой (лифтер, ночной сторож), и, таким образом, они избегали определение властей «социальные паразиты», одновременно обретая независимость для изобразительного творчества и литературной работы. Но независимо от того, что художники единодушно протестовали против статус кво, их творческие ориентации были различны — от экспрессионизма в скульптуре у Неизвестного до кодированной живописи Михаила Шварцмана, и от примитивистских пейзажей Рабина до кинетических конструкций Нусберга. И это могло ввести нас в заблуждение, и казалось, что поколение является единой сплоченной группой. Правда, в 1960-х годах возникло несколько коллективов, таких как движение кинетической группы, организованное Нусбергом и круг Оскара Рабина

Kropivnitsky, Lidia Masterkova, and Rabin), but they were the exception rather than the rule.

The first major exposure of modern Soviet artists to radical ideas such as Abstract Expressionism and Surrealism, conveyed in the works of Jackson Pollock, Willem de Kooning, Georgia O'Keeffe, etc., came only in 1959 with the "Exhibition of American Painting and Sculpture" organized in Moscow by the Archives of American Art. Artists such as Neizvestny and Vladimir Nemukhin who remember that exhibition tell how it changed their cultural lives, providing further justification for their disillusionment with Socialist Realism. A direct result of this new awareness was the consolidation of the first generation of dissident artists and poets in the 1960s, such as Neizvestny, Ullo Sooster, Vladimir Yakovlev, and Anatolii Zverev, and Evgenii Evtushenko and Andrei Voznesensky. The Thaw proceeded steadily until 1962, when both official and unofficial met in strange circumstances, i.e., during Khrushchev's tour of the exhibition "Thirty Years of Moscow Art" at the Manège

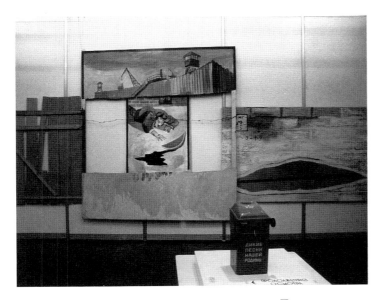

Расположение Константина Звезлочетова, Дворец молодежи, Москва, июль 1988

Installation by Konstantin Zvezdochetov, Palace of Youth, Moscow, July 1988

(Валентина Кропивницкая, Лев Кропивницкий, Лидия Мастеркова и Оскар Рабин), но они были скорее исключением, чем правилом.

Первое основное представление о радикальных идеях, к примеру таких как абстрактный экспрессионизм и сюрреализм, передающие идеи Джаксона Поллока, Вильяма де Кунинга, Джорджии О'Кииф и других пришло к советским модернистам только в 1959 г. с выставкой «Американской живописи и скульптуры», организованной в том году Архивами американского искусства. такие художники как Эрнст Неизвестный и Владимир Немухин, которые помнят выставку, рассказывали, что она изменила их творческую ориентацию, способствующую разочарованию в социалистическом реализме. Прямым результатом нового сознания была консолидация первого поколения художников и поэтов диссидентов в 1960-х годах, таких как Неизвестный, Юло Сооостер, Владимир Яковлев и Анатолий Зверев и также Евгений Евтушенко и Андрей Вознесенский. «Оттепель» продолжалась устойчиво до 1962 г., пока обе стороны официальных и неофициальных художников не встретились при странных обстоятельствах, когда Хрущев посетил выставку «Тридцать лет МОСХ'а» в залах Манежа в Москве, на которой в целом экспонировались работы корифеев социалистического реализма, как Александр Дейнека, Александр Герасимов, Борис Иогансон и Валентин Серов. Небольшое место было отведено «молодым злым художникам». Взбешенный Хрущев, отнюдь не симпатизируя их поискам, которые он считал надругательством над традиционной красотой, кричал, запугивая молодых мастеров: «Ослы... мы вам объявляем войну». Но хотя реакция Хрущева вела к усилению официального критицизма нового в искусстве и укреплению позиций соцреализма, сам этот факт придал ускорение диссидентскому движению, вовлекая в него много новых художников и одновременно увеличивая внутреннее и международное внимание к ним. Кульминационной точкой этого процесса стала в сентябре 1974 года «Бульдозерная выставка» на пустыпе

exhibition hall in Moscow. While the exhibition concentrated on the coryphaei of Socialist Realism such as Alexander Deineka, Alexander Gerasimov, Boris Ioganson, and Valentin Serov, a small space was also allotted to the "angry young men." Far from sympathizing with their searches, Khrushchev, outraged by what he considered the desanctification of traditional beauty, condemned the new artists, shouting, "Jackasses . . . we are declaring war on you!"[7] But even though Khrushchev's reaction led to a redoubled official criticism of the new in art and to the reaffirmation of Socialist Realism, the dissident movement gained momentum, attracting other artists and increasing national and international attention. One culmination to this process was the "First Fall Open-Air Exhibition" in Moscow in 1974—the so-called bulldozer affair, at which authorities destroyed an open-air exhibition of radical artists by sending in bulldozers and water trucks. The same authorities then permitted an outdoor exhibition two weeks later, but by then the damage had been done—not only to the art works, but rather to the credibility of the Soviet cultural apparatus. There then followed a sequence of "official unofficial" exhibitions in Moscow, Leningrad, Kiev, and Kharkov at which artists such as Anatolii Brusilovsky, Ivan Chuikov, Viacheslav Kalinin, Dmitrii Plavinsky, Rabin, Oleg Tselkov, and Toomas Vint made their name, although it was the exhibition hall of the Graphic Section of the Union of Artists on Malaia Gruzinskaia Street in Moscow that, in the late 1970s, became the focal point of alternative artistic activity. Such exhibitions were accompanied by poetry readings and debates, the paintings and sculptures crowded one upon the other were often acquired by Western diplomats and journalists, and invariably there were encounters with the forces of law and order.

The 1970s, then, were marked by many events of this kind as well as by the emigration of Soviet artists to Israel, Western Europe, and the U.S., and also by the Soviet Union's slow but sure rediscovery of her artistic legacy of the avant-garde, leading to the rehabilitation of Marc Chagall, Pavel Filonov, Kazimir Malevich, Vladimir Tatlin, etc. Although the mechanisms responsible for the supervision of culture

в столичном районе Чертаново, получившая это название после того, как власти разрушили экспозицию радикальных художников при помощи бульдозеров и машин, поливающих улицы. Правда те же власти затем разрешили, две недели спустя, выставку в московском парке Измайлово, но ущерб был нанесен не только работам, но и скорее доверию к советскому руководству культурой. В Москве, Ленинграде, Киеве и Харькове затем последовала серия «официальных неофициальных» выставок, на которых такие художники, как Анатолий Брусиловский, Иван Чуйков, Вячеслав Калинин, Дмитрий Плавинский, Оскар Рабин, Олег Целков и Томас Винт приобрели себе имя. Часто эти показы проходили в выставочном зале Горкома художников на Малой Грузинской улице в Москве, затем, в конце 1970-х годов, ставшим основным центром альтернативной творческой активности. Такие экспозиции обычно сопровождались чтением стихов и дебатами, а картины и скульптуры, теснящиеся одна над другой, нередко приобретались западными дипломатами и журналистами. Однако постоянно там происходили столкновения с силами закона и приказа.

1970-е годы к тому же были отмечены многими разными событиями. С одной стороны, эмиграция советских художников в Израиль, Западную Европу и США, и с другой, в Советском Союзе медленно заново открылось наследие авангарда, ведущее к реабилитации Марка Шагала, Павла Филонова, Малевича, Владимира Татлина и других художников. Хотя механизмы по надзору культуры продолжали поддерживать основные принципы соцреализма, все же в начале 1980-х годов было уже ясно, что их исключительная монополия на эстетическую доктрину сломана. Существующий ныне плюрализм современного московского искусства подтверждает это, хотя мы не должны никогда забывать, что самим присутствием новые выставочные группы, такие как Лабиринт или арткооперативы как «Слово-Арт», арткритики и импрессарио как Леонид Бажанов и Виктор Мизиано, обязаны организационным и пропагандным

continued to uphold the original principles of Socialist Realism, it was clear—by the early 1980s—that their exclusive monopoly of aesthetic doctrine had been broken. The exciting plurality of contemporary Moscow culture is indicative of this, although we should never forget that the very presence of the new exhibition groups such as Labyrinth, the art cooperatives such as Word-Art, and the critics and impresarios such as Leonid Bazhanov and Viktor Misiano owe much to the organizational and propagational endeavors of 1960s–70s.

Such is the intricate historical perspective that helps to explain the emergence of the new painters represented at our exhibition. It tells us that they have benefited from the dedication of the preceding generation and that, in outgrowing its often parochial concerns, they have become part of the international avant-garde. They share concepts such as self-mockery, political pun, comics, and poster imagery, reaffirm the power of the painted image, and see themselves and their paintings as parts of a single visual performance. True, there are some things that seem to be secondary in their world view such as geometric abstraction and Constructivist design, but these different orientations do not preclude a direct relationship with their Modernist forefathers. On the contrary, it is tempting to establish links between the ten and the pioneers of the 1910s such as Filonov, Velimir Khlebnikov, Malevich, and Tatlin for whom the standard biographical division into "life" and "work" was meaningless and for whom the painting could never be completed and complete: each painted canvas was the preliminary design for the next one, a link in a perpetual chain of becoming. Perhaps this is why Mironenko, Purygin, Zakharov, and others are particularly interested in serials, cycles, and multisection canvases, and why they are happy to extend their visual statements into complex verbal explications. Moreover, the social behavior, arresting actions, clothes, and studio settings of these artists (Roiter with his toys, Shutov with his earrings, Zakharov with his eye patch, Zvezdochetov in his worker's garb) are just as provocative and as aesthetic as their paintings—in the same way that David Burliuk's top hat and wooden spoon, Vladimir Maiakovsky's yellow vest, or Tatlin's constant turtleneck sweater also extended certain basic

усилиям своих предшественников 1960-х-70-х годов.

Такая сложная историческая ретроспектива помогает объяснить появление новых художников, представленных на нашей выставке. Это показывает нам, как они извлекли для себя пользу из самоотверженности предыдущих поколений, и что, превосходя часто их ограниченные интересы, они становятся частью интернационального авангарда. Они разделяют, как и их современные коллеги, такие концепции, как самоирония, политический каламбур, комическая и плакатная образность, подтверждающие силу живописного образа, и видят себя и свои работы как часть единого визуального представления. Правда здесь что-то кажется вторичным в их взгляде на мир, как например, геометрическая абстракция и конструктивистский дизайн. Но эти разные ориентации не устраняют прямой связи с их предшественниками-модернистами. Напротив, мы видим здесь восстановление связей между «десятью» и пионерами 1910-х годов, к примеру, Филоновым, Велимиром Хлебниковым, Малевичем и Татлиным, для которых стандартное биографическое разделение «жизнь» и «работа» было бессмысленным и для которых работа никогда не могла быть закончена, потому что каждый живописный холст рассматривался ими предварительной композицией для следующего или связью в бесконечной цепи развития. Возможно это и объясняет почему Мироненко, Пурыгин, Захаров и другие участники выставки имеют определенный интерес к серийным, цикличным и многопанельным композициям и почему они так рады расширять свои визуальные представления в комплексах вербальных объяснений. Более того социальная направленность, незаконченные акции и студийная обстановка этих художников (Ройтер с его игрушками, Шутов с его серьгами, Захаров с «потерянным глазом», Звездочетов в рабочих одеяниях) столь же вызывающи, сколь и эстетичны в работах, как и в свое время на пути цилиндр и деревянная ложка Давида Бурлюка, желтая блуза Маяковского или водолазка Татлина, продолжающие основную философскую

psychological characteristics of the Russian Cubo-Futurists. So perhaps it is within this deeper mold that the imprint of the old avant-garde is to be found upon the new, a consonance that, as then, so now, points to a veritable renaissance of modern Russian culture—and precisely within the international arena.

John E. Bowlt

Notes

1. The painter Ivan Kliun referred to the museum as the "new cemetery of art" in his article "Color Art" ("Iskusstvo tsveta") published in the catalogue of the "X State Exhibition: Non-Objective Creativity and Suprematism" (X Gosudarstvennaia vystavka: Bespredmetnoe tvorchestvo i suprematizm), Moscow, 1919.
2. The Arbat was one of the central merchant streets of old Moscow. It has now been turned into a tourist promenade.
3. Richard Kline spoke of satellite surveillance of surveillance in his lecture "The Future of Nuclear Criticism" delivered at the University of Southern California, Los Angeles, on 6 December 1988. I would like to thank my colleague Dragan Kujundzic for fruitful discussion of this topic.
4. As a matter of fact, Everythingism was an art movement in Russia in the early 1910s. For information see M. Le-Dantiu: "Zhivopis vsekov" (The Painting of the Everythingists), in *Minuvshee* (Past), Paris, 1988, no. 5: 183–202.
5. For general information on the movements of the 1950s–70s, see I. Golomshtok and A. Glezer, *Unofficial Art from the Soviet Union* (London: Secker and Warburg, 1977); Norton Dodge and Alison Hilton, *New Art from the Soviet Union* (Washington, D.C., 1978); Marilyn Rueschemeyer, ed., *Soviet Emigré Artists*, Armonk: Sharpe, 1985. For information on the latest trends see E. Peschler, *Künstler in Moskau* (Zurich: Stemmle, 1988); H. C. von Tavel and M. Landert, eds., *Ich lebe—ich sehe* (Bern: Kunstmuseum, 1988; exhibition catalogue).

характеристику русского кубо-футуризма. Таким образом, возможно в пределах глубоко взрыхленной почвы на новом ее слое найти следы старого авангарда, зовущие как тогда, так и теперь к стремлению возрождения современной русской культуры и именно на международной арене.

Джон Э. Боулт

ПРИМЕЧАНИЯ

¹ Художник Иван Клюн охарактеризовал музеи как «новые кладбища искусства» в статье «Искусство цвета», опубликовнной в каталоге 10-ой государственной выставки: «Беспредметное творчество и супрематизм», Москва, 1919 год.

² Арбат был одной из центральных коммерческих улиц старой Москвы. Теперь он превращен в туристический центр.

³ Ричард Клайн назвал спутники надзора над надзором в своей лекции «Будущее атомного критицизма», прочитанной в Университете Южной Калифорнии в Лос-Анджелесе 6 декабря 1988 г. Я хотел бы поблагодарить моего коллегу Драгана Кюджунзика за полезную дискуссию по этой теме.

⁴ «Живопись всеков» — художественное движение в России начал 1910-х годов. Для информации см.: Михаил Ледантю, «Живопись всеков», исторический альманах «Минувшее», Париж, 1988 г., № 5, стр. 183-202.

⁵ Основная информация о художественных течениях 1950-70-х годов см.: I. Golomshtok and A. Glezer: *Unofficial Art from the Soviet Union*, London, Secker and Warburg, 1977; N. Dodge and A. Hilton: *New Art from the Soviet Union*, Washington, D.C., 1978; M. Rueschemeyer (ed.): *Soviet Emigré Artists*, Armonk: Sharpe, 1985. Информацию о последних тенденциях см.: E. Peschler: *Künstler in Moskau*, Zurich, Stemmle, 1988; H. C. von Tavel and M. Landert (eds): *Ich*

6. Quoted from Andrei Zhdanov's speech at the First Congress of Soviet Writers, Moscow, 1934. English translation in John E. Bowlt, *The Russian Avant-Garde: Theory and Criticism, 1902–34* (London: Thames and Hudson, 1989): 293.

7. "Krushchev on Modern Art." Stenographic report in *Encounter* (London) 1963, no. 115: 102.

lebe—ich sehe, Bern, Kunstmuseum, 1988 (exhibition catalog).

[6] Цитата из доклада Андрея Жданова на Первом съезде советских писателей, Москва, 1934 г. Английский перевод Дж. Боулта: *The Russian Avant-Garde; Theory and Criticism, 1902–34,* London, Thames and Hudson, 1989, p. 293.

[7] "Krushchev on Modern Art," Stenographic report in *Encounter,* London, 1963, no. 115, p. 102.

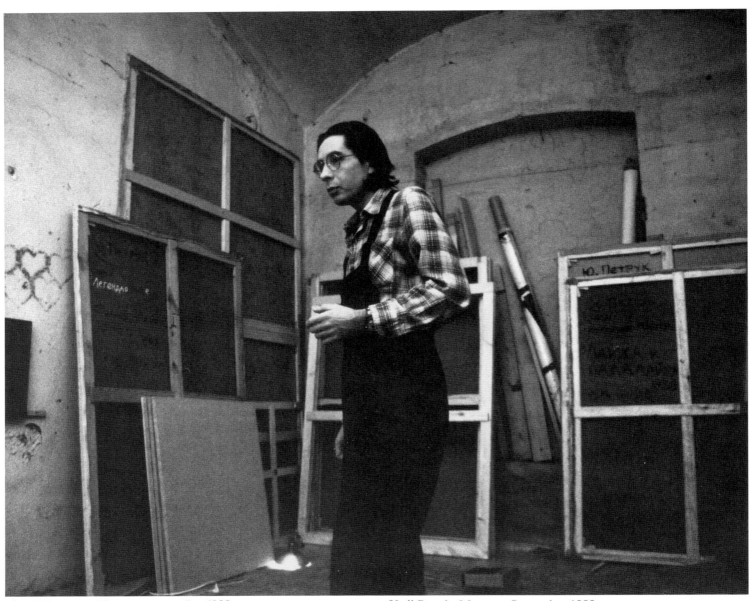

Юрий Петрук, Москва, сентябрь 1988 Yurii Petruk, Moscow, September 1988

Ten Moscow Artists in the Tradition of the Soviet Avant-Garde

ДЕСЯТЬ МОСКОВСКИХ ХУДОЖНИКОВ И ТРАДИЦИИ СОВЕТСКОГО АВАНГАРДА

A joint exhibition of works by American and Soviet artists inevitably creates the problem of cultural communication. Indeed, it doesn't so much create the problem as pose it: clearly the organizers' plans for the exhibition entailed exploring this thematic and key problem. It could not be otherwise. This is our first experience bringing together artists from these two very distant artistic schools. One school is well known and well regarded (its admirers including artists and art historians in the Soviet Union who follow Western art), while for many years the other existed in utter isolation and is just now venturing onto the international scene. The works of great American artists are so widely recognized all around the world that they are virtually an art primer, but when Soviet artists arrive in the West they find themselves without critical support—they lack a wide circle of specialists and connoisseurs who could introduce their work into this new cultural context.

Characteristically, of all the varied trends in Soviet art, the exhibition organizers chose the avant-garde tradition and its young representatives. This preference should not raise

Совместное экспонирование работ американских и советских художников неизбежно рождает проблему культурной коммуникабельности. Причем не столько рождает, сколько ставит: очевидно, исследование этой проблемы входило в планы организаторов выставки, являлось для них фактом программным и принципиальным. Впрочем, иначе и быть не могло. Перед нами первый опыт сопряжения художников этих двух столь далеких художественных школ. Причем, если первая известна и прославлена (в том числе и в Советском Союзе в среде следящих за западным искусством художников и искусствоведов), то другая долгие годы просуществовала в полной изоляции и только ныне начинает выходить на международную сцену. Если произведения американских мастеров известны во всем мире до хрестоматийности, то советские художники, попадая теперь на Запад, оказываются там лишенными искусствоведческой поддержки — широкого круга специалистов и ценителей, способных подготовить

objections: it is natural that for a dialogue with Western art those artists are invited for whom the category of dialogue is primary and intrinsic to their work, those who consider themselves part of the trends of world art. But this exhibition is significant to Soviet artists because it confirms and justifies similar exhibitions, that is, it clearly demonstrates that the art of these countries has several paradigms in common. And inviting Soviet artists to a dialogue is evidence that the organizers of the exhibition believe this dialogue is justified and possible; they believe that the avant-garde trends in Soviet art are not a carbon copy of Western models and that Soviet artists have something to say to the international art world. After all, for a long time the distinctive nature of the Soviet avant-garde was denied by many people both in this country and abroad.

Despite decades of isolation, the Soviet avant-garde tradition is a phenomenon of extraordinary scale, a complex dialectic of many tendencies and several generations of artists. The Soviet avant-garde is unique in its compulsory isolation, which changed from a social fact into an ethical and aesthetic fact. In the history of American culture the "underground" was an episode, a local phenomenon, but it was the fate of the entire Soviet avant-garde over several decades. This is why a great number of trends and movements in world art that involve active cooperation with society, the endeavor to transform the surrounding spatial-object environment and enter the sphere of design and architecture, were not adequately developed on Soviet soil, or appeared in radically altered and distorted forms. And on the contrary, trends that were more hermetic—such as Conceptualism—were exceedingly widespread on the Moscow scene, lasted far longer than anywhere else, and set the basis for the Soviet avant-garde tradition.

In roughly outlining the development of this tradition, we note that the specific conditions of its existence permitted it to avoid the utopianism and idealization that was part of the Western neo–avant-garde. However, due to its unrelenting opposition to the reigning cultural establishment, a polemical fervor of protest still permeates it. Thus only one aspect of the post-modernist aesthetic was accepted here, and then only partially. As a result of this, the Soviet Union remains, if you

вхождение их творчества в новый культурный контекст.

Характерно, что среди самых различных тенденций в советском искусстве выбор организаторов выставки пал на авангардную традицию и ее молодых представителей. Предпочтение это не должно вызвать возражений: естественно пригласить к диалогу с западным искусством тех художников, для которых категория диалога исходна и имманентна их творчеству, тех, кто привык мыслить себя в единстве с тенденциями мирового искусства. Причем для советских художников настоящая выставка значима уже тем, что она подтверждает возможность и оправданность подобной выставки, то есть она наглядно демонстрирует, что искусство обеих стран обладает некими общими парадигмами. Существенно и то, что приглашая советских художников на диалог, организаторы выставки признают, что и диалог этот оправдан и возможен, то есть они констатируют, что авангардные тенденции в советском искусстве не представляют собой эпигонского слепка с западных образцов, что советским художникам есть что сказать на международной арене. А ведь долгое время самобытная природа советского авангарда отвергалась многими как внутри страны, так и за ее пределами.

Советская авангардная традиция вопреки десятилетиям изоляции стала явлением необычайно масштабным, породившим сложную диалектику многочисленных направлений, которым следовали несколько поколений художников. Самобытность советского авангарда как раз и коренится в его вынужденной изолированности, которая из факта социального превратилась в факт этический и эстетический. Если в истории американской культуры «андеграунд» явился эпизодом, явлением локальным, то для всего советского авангарда он стал судьбой на несколько десятилетий. Именно поэтому целый ряд тенденций и направлений мирового искусства, направленных на активное сотрудничество с обществом, нацеленных на преображение окружающей предметно-пространственной среды, на выход в сферу дизайна и архитектуры — не получил на советской почве

Анатолий Журавлев, Москва, 1988

Anatolii Zhuravlev, Moscow, 1988

will, the only place where the term "avant-garde" is still justified and meaningful.

At a certain stage of its existence (the late 1960s through early 1970s), the Soviet avant-garde evolved its own original poetics—the poetics of isolated existence. The artists who followed the development of Western art with rapt interest realized that several tendencies, conditions, and principles of

адекватного развития или же осуществился крайне преображенным и деформированным. И наоборот, тенденции более герметичного типа — такие, как концептуализм, приобрели на московской сцене исключительное распространение, задержались здесь несравненно дольше, чем где бы то ни было, легли в основу советской авангардной традиции.

Крайне схематизируя опыт развития этой традиции, можно отметить, что, с одной стороны, в силу специфики условий ее существования, она избежала присущих западному неоавангарду утопизма и идеологизированности, а, с другой стороны, в силу ее неизменного противостояния господствовавшим в культуре установкам, в ней и поныне остается неизжитым полемически-протестантский пафос. Поэтому постмодернистская эстетика принималась здесь фрагментарно и односторонне, вследствие чего Советский Союз остается, пожалуй, единственным местом, где термин «авангард» сохраняет еще свою оправданность и значение.

Немаловажно и то, что на определенном этапе своего существования (в конце 1960-х — начале 1970-х годов) советский авангард выработал собственную оригинальную поэтику — поэтику изолированного существования. Художникам, с жадным интересом следившим за развитием мирового искусства, стало очевидно не только несоответствие некоторых тенденций, установок и принципов западного искусства советскому социо-культурному контексту, но и то, что сам этот специфический контекст диктует иные оригинальные тенденции, установки и принципы. Замкнутая на себя, авангардная культура признала самобытной первоосновой своего духовного, экзистенциального и эстетического опыта категорию быта. Ведь именно в мастерских были обречены пребывать создававшиеся художниками произведения. Личное общение стало для них преимущественной формой культурной коммуникации, а повседневное существование явилось для этих художников, отсеченных от других областей культурной

Western art did not fit the Soviet sociocultural context. Their very specific context dictated other original tendencies, conditions, and principles. The self-absorbed avant-garde culture perceived its way of life to be a unique and innate feature of its spiritual, existential, and aesthetic experience. Works created by these artists were destined to exist only in their studios. Personal contacts became their primary form of cultural communication. Severed from other areas of cultural reflection, they created their universal image of the world in the sphere of everyday existence. As the Soviet avant-garde evolved over many years, it began to seem more like a secret order or spiritual fraternity than an artistic movement.

It is therefore not surprising that the conceptual album—works intended to be appreciated in private by a narrow circle of people—is a distinctive and enduring phenomenon in the work of Soviet artists. A similarly significant phenomenon thàt appeared in the late 1970s and early 1980s was APT Art. This phenomenon gave aesthetic development to the institution of private apartment exhibitions that was unique to the art world in Moscow. Another example was the activity of the group Collective Actions, founded by Andrei Monastyrsky, which performed collective acts with a "collective" that was nearly the entire Moscow avant-garde community. Finally, the Moscow avant-garde had a distinctive concept of a work of art. In judging works not intended for the market or the infrastructure of museums and galleries, people valued polished execution less than the conceptual aspect, the capacity of a work to generate new cultural and spiritual meanings and embody the ideal of artistic freedom. Having become a form of intellectual dialogue for a small circle of artists, writers, and amateur philosophers, avant-garde culture produced works that synthesized a variety of creative activity. It also produced vibrant creative personalities who combined the *emplois* of artist, writer, and theoretician. Under today's new social conditions, when the avant-garde tradition has started to leave its state of isolation, the social premises of its poetics are more often empty. However, these poetics still continue to define many features of the work of the younger generation of Soviet avant-garde artists.

рефлексии, сферой, в пределах которой создавалась ими универсальная картина мира. Поэтому советский авангард, каким он сформировался за долгие годы, принял облик не столько художественного движения, сколько тайного ордена или духовного братства.

Не удивительно поэтому появление в творчестве советских художников такой своеобразной и устойчивой формы, как концептуальный альбом, то есть произведения, предназначенного к освоению в частном быту узкой группой людей. Крайне знаменательно рождение в конце 1970-х — начале 1980-х годов такого явления, как апт-арт, попытавшегося эстетически освоить такой своеобразный институт московской художественной жизни, как домашняя выставка. Показательна и деятельность созданной Андреем Монастырским группы «Коллективные действия», осуществлявшей концептуальные акции, «коллективом» которых становилось фактически все московское авангардное сообщество. Самобытно, наконец, и то понимание произведения искусства, которое укоренилось в московской авангардной среде. В произведении, не предназначенном для рынка или музейно-галерейной инфраструктуры, стали ценить не столько совершенство его исполнения, сколько его концептуальный аспект, его способность генерировать новые культурные и духовные смыслы, реализовывать в себе идеал творческой свободы. Авангардная культура, став формой интеллектуального диалога узкой группы людей, в которую входили не только художники, но и литераторы, и мыслители-дилетанты, породила произведения, синтезирующие различные виды творческой деятельности. Породила она и яркие творческие личности, объединявшие в себе амплуа художника, литератора, теоретика. В настоящее время в новых общественных условиях, когда авангардная традиция начинает выходить из состояния изоляции, социальные предпосылки ее поэтики все более сходят на нет. Однако именно эта поэтика до сих пор продолжает определять многие особенности творчества молодого поколения советских

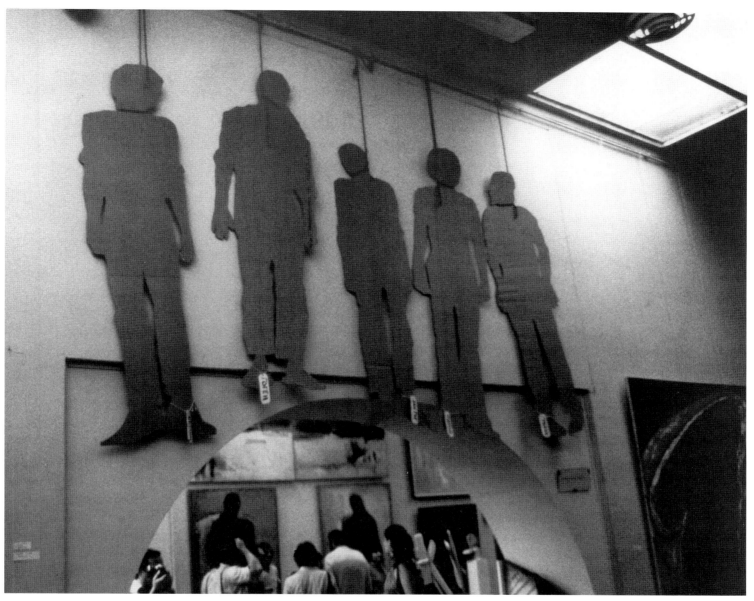

Расположение Юрия Альберта, Кузнецкий мост, Москва, июль 1988. Фигуры «Матисс, Пикассо, Ван Гог, Серат, Сезанн»

Installation by Yurii Albert, Kuznetsky Most, Moscow, July 1988. The figures are labeled "Matisse, Picasso, Van Gogh, Seurat, Cézanne"

Yurii Albert chose just one theme from the various themes existing in the Soviet avant-garde, but perhaps it is the most fundamental. In his work he tries to define the essence of the aesthetic, or more precisely—to use his own terminology—he tries to answer the question "What is art?" This young Moscow artist devoted his youth to studying the texts of *Art and Language* and reading the journals *Artforum* and *Flash Art*, which were then exhibiting radically conceptual tendencies. However, how he resolves the problem confronting him— What is art?—reveals him as a follower of the Moscow avant-garde tradition. Thus, it is crucial for him to identify his art with the specific Soviet sociocultural context. His beloved hero is the popular cartoon character of the Pencil—the universally accessible and banal embodiment of Art. He subjects the scholarly conceptions of official Soviet aesthetics to the ironic "manipulations" in his art. If he defines the avant-garde as pseudo art, then Yurii—as a young representative of this tradition—uses impeccable logic to define his art as neo-pseudo art. One of Albert's key themes is the identification of his work with the surrounding reality. This identification is extreme, to the point where works and reality are indistinguishable from one another. Since his surroundings are marked by a quality of sterility that is so dear to his heart, he also attempts to adhere to the unique aesthetic of sterility in his art. For example, in his early textual plaques, he did not merely reduce a work to a laconic sign. He repeated the sign carelessly, in a sprawling handwriting, on a surface that had been sloppily primed. Therefore, while we find direct references to techniques in his works—the compositions of Jasper Johns, for example—it is extremely important to value the deliberate, albeit natural grace, with which Albert imitates low-quality painting. Indeed Yurii openly describes himself as a poor artist, a "C-student," although a true lover of Art.

The work of Albert is inseparable from the circle of human contacts in which he is developing. Yurii stubbornly insists that his art is nothing but a sociable dialogue with his colleagues and peers. This is most prominent in his early purely textual works, which were intended directly for his Moscow friends and peers. In his consideration of the realities

авангардных художников.

Среди разнообразных тем, присущих советскому авангарду, Юрий Альберт выбрал одну, но исключительно фундаментальную. В своем творчестве он пытается дать определение сущности эстетического, а точнее — если пользоваться его собственной терминологией — пытается ответить на вопрос: что такое искусство? Свои юношеские годы этот молодой московский художник посвятил изучению текстов «Арт энд Ленгвидж», чтению журналов «Арт Форум» и «Флэш-Арт», в тот период проводивших радикально концептуальные тенденции. Однако то, как он решает занимающую его проблему — что такое искусство? — выдает в нем адепта московской авангардной традиции. Так, принципиальным для Альберта является отождествление его искусства со специфическим советским социо-культурным контекстом. Его излюбленным героем становится персонаж популярных комиксов Карандаш — это общедоступное и банальное воплощение Искусства. Ироническим «манипуляциям» подвергает он в своих произведениях научные концепции советских официальных эстетиков. Если авангард определялся ими как «лжеискусство», то Юрий — молодой последователь этой традиции — с безупречной логикой определяет свое творчество как «неолжеискусство». Программным для Альберта является уподобление его произведений окружающей бытовой среде — уподобление предельное, до неразличимости. Поскольку же среда эта отличается милым его сердцу качеством убогости, то и в своем творчестве он стремится следовать своеобразной эстетике бескачественности. Так, в своих ранних текстовых табличках он не просто сводит произведение к лаконичной надписи, но и наносит ее безалаберно, размашистым почерком, на небрежно замазанную белилами фанеру. Поэтому, встречаясь в его творчестве с приемами прямого цитирования — композиции Джаспера Джонса, к примеру, — крайне важно оценить ту нарочитую, хотя и естественную грацию, с которой имитируется Альбертом низкокачественная живописная работа. Да

and attributes of the Great World and High Art, Albert constantly stresses that he looks at it from within the confines of an ingrown world of friends. Therefore, in contrast to the Americans Donald Sultan and Mark Tansey, in Albert's use of the material of art there is no element of museum erudition. His works let us know that he knows the compositions of Baselitz and Johns not through museum interiors or exhibition halls, but from the pages of the occasional Western journal left in his studio by a visiting foreigner. Ultimately Albert's work is less concerned with the theme of art than with the restoration of the image of the artist, who serves High Art while continuing to live his ordinary, everyday existence.

The concept of coupling everyday life and art is also manifested in the work of Vadim Zakharov. Actually, the real theme of his work is not so much uniting these principles as the actual realization of this uniting—realization understood as a formation, as a process full of hidden governing laws and dramatic collisions. Zakharov started with Conceptual actions, using himself within his circle of everyday contacts as the material. The enduring thematic images that were found in the actions became thematic mythologies, which then invaded the personal existence of the artist: they began to aestheticize and mythologize his everyday behavior. The trend of reviving easel painting that was heralded in international art moved Vadim to turn to canvas and painting techniques. However, the new canvases of Zakharov inevitably repeat the form of the tetraptych: four-part photographic sequences documenting his earlier conceptual actions. Furthermore, the thematic images of these actions were revived in his new canvases. Finally, subsequent cycles of paintings subject these enduring themes to new variations and compositions, which in turn stimulate the generation of more paintings. Thus the art of Zakharov begins to break away from its creator, to live its own autonomous, unpredictable life. As a result, the artist becomes an interested observer of his own work and attempts to divine the structural governing laws that realize an extrapersonal artistic will through him. The basic elements of Zakharov's poetics— everyday life and art—were once united by the insertion of the aesthetic into private life. But over the course of the artist's

и самого себя Юра откровенно определяет художником слабым, троечником, хотя и искренне любящим Искусство.

Неотделимо творчество Альберта и от круга человеческих связей, в котором разворачивается его существование. Юра упорно настаивает, что его искусство есть ничто иное, как приятельский диалог с коллегами и сверстниками. Наиболее программно эта позиция реализовалась в его ранних чисто текстовых работах, которые он прямо адресует своим московским друзьям и соратникам. Обращаясь к реалиям и атрибутам большого мира и большого Искусства, Альберт неизменно подчеркивает, что смотрит на него из замкнутых пределов тесного дружеского мирка. Поэтому в отличие от американцев Доналда Салтана и Марка Танзи в его манипулировании материалом искусства нет и налета музейной эрудированности. Произведения Альберта дают понять, что композиции Базелица и Джонса знакомы ему не по музейным интерьерам или выставочным залам, а со страниц случайного западного журнала, оставленного в его мастерской заезжим иностранцем. В конечном счете, творчество Альберта посвящено не столько теме искусств, сколько воссозданию образа художника, служащего большому Искусству, но продолжающему жить в обыденной повседневности.

Идея сопряженности быта и искусства реализуется также и в творчестве Вадима Захарова. Причем подлинная тема его творчества — это не столько сопряженность этих начал, сколько реализация этой сопряженности — реализация, понятая как становление, как процесс, полный скрытых закономерностей и драматических коллизий. Начинал Захаров с концептуальных акций, материалом для которых являлась его собственная персона в кругу обыденных бытовых связей. Найденные в акциях устойчивые образные мотивы, становясь мотивами-мифологемами, вторгались затем в частное существование художника — его жизненное поведение начинало им эстетизироваться и мифологизироваться. Восторжествовавшая в интернациональном искусстве

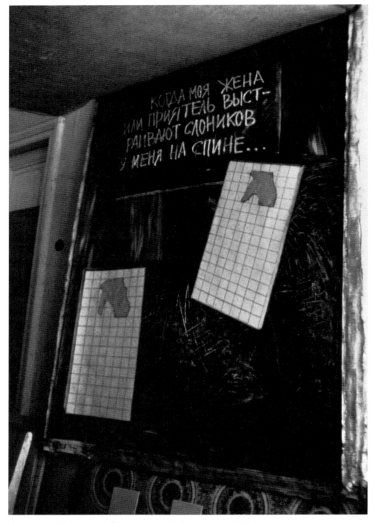

Ателье Вадима Захарова. Москва, 1988

Vadim Zakharov's studio, Moscow, 1988

тенденция возвращения к станковизму побудила Вадима обратиться к холсту и живописной технике. Однако новые полотна Захарова неизменно повторяют форму тетраптиха — адекватно четырехчастной фотографической секвенции, в которой документировались ранее его концептуальные акции. При этом образные мотивы этих акций и становятся предметом воссоздания на его новых полотнах. Наконец, последующие живописные циклы подвергают эти устойчивые мотивы все новым вариациям и сочетаниям, которые в свою очередь стимулируют рождение дальнейших произведений. Так искусство Захарова начинает отчуждаться от автора, жить своей автономной непредсказуемой жизнью. Художник в результате превращается в заинтересованного свидетеля собственного творчества, пытается разгадать структурные закономерности осуществляющейся через него внеличной художественной воли. Так основные элементы поэтики Захарова — быт и искусство, сопрягавшиеся ранее внесением эстетического в частную жизнь, в ходе творческой эволюции художника подверглись рокировке. Существование художника оказалось полностью подчинено автономной логике и структурным закономерностям искусства.

Холодная рассудочность, с которой воплощает Захаров свой глобальный творческий замысел, изощренный и несколько отвлеченный интеллектуализм выдают его вдумчивую увлеченность в ранние годы западными концептуалистами. Присущее ему отождествление структуры сознания с лабиринтом вызывает в памяти новеллы Борхеса — писателя, повлиявшего не на одно поколение западных художников (впрочем, следует уточнить: на русский язык «Алеф» был переведен после того, как творческая модель Захарова уже полностью сложилась). Однако существенно и то, что проблемы структуры художественного текста, сочетания в нем языка и речи — все эти проблемы Захаров разделяет с прославленной школой советского структурализма. Характерно и то, что холодный и пустой лабиринт

creative evolution, these elements "castled": the artist's existence was totally subjugated to the autonomous logic and structural laws of art.

The cold reason with which Zakharov embodies his overall creative intent, which is a refined and somewhat abstract intellectualism, betrays his thoughtful infatuation with Western

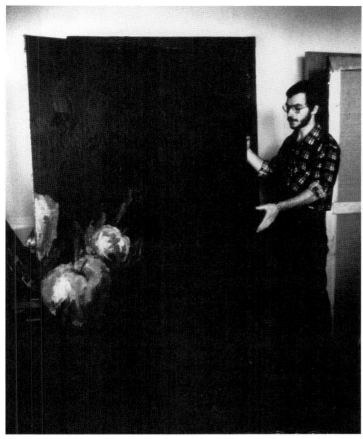

Андрей Ройтер, Москва, сентябрь 1988

Andrei Roiter, Moscow, September 1988

Conceptualists in his early years. His characteristic identification of the structure of consciousness with a labyrinth recalls the novels of Borges, a writer who has influenced several generations of Western artists. (Incidentally, it should be noted that *The Aleph* was translated into Russian after Zakharov's artistic paradigm had already been fully formed.) But Zakharov also shares the problems of structuring the artistic text and its combination of language and speech with the prominent school of Soviet Structuralism. Zakharov's art is characterized, as well, by a cold and empty labyrinth filled with

захаровского искусства оглашается воплями и рычанием ссорящихся между собой персонажей. Эти демоны, населяющие образный мир художника, эти прорывы экзистенции в область холодного рассудка неведомы ни Йозефу Кошуту, ни Вито Аккончи, но близки однако русской литературе — от Достоевского и Сологуба до Булгакова и Мамлеева. Наконец, нельзя не признать искусство Захарова одной из крайностей поэтики изоляции московского авангарда. В пределах замкнутого на себя московского художественного содружества он превращает искусство в замкнутую на себя персональную мифологию.

Иной поворот фундаментальной для советского авангарда проблемы искусства и быта предлагает Андрей Ройтер. На московскую художественную сцену он вышел в начале 1980-х годов на волне новомодных неоэкспрессионистических тенденций. Однако характерно, что среди суперзвезд интернационального искусства того времени Андрея привлекал в первую очередь Джонатан Боровский — художник, во-первых, последовательно сохраняющий в своем творчестве концептуальное и инсталляционное начало, и, во-вторых, придавший в своем творчестве большое значение сфере личного опыта. Счастливое и удивительное органическое сопряжение искусства и повседневности проявилось в его творчестве в период работы в детском саду — реальном, законсервированном на длительный ремонт, детском саду, нанявшем в качестве сторожей группу молодых художников. Стихийно игровое начало искусства Ройтера естественно вписалось там в раскованно игровой быт художественной коммуны. Живя и работая среди разбросанных на полу детских игрушек, он начал обыгрывать их в своих произведениях, превратив их и в материал, и в тему своего творчества.

Новое сопряжение искусство и быт обрели у Ройтера в живописных циклах последнего времени. Отрицая станковую природу своих произведений, художник равномерно закрашивает поверхность технической краской и, фигурно прорезав холст, уподобляет картину радиоточке, то есть художественному объекту. Однако

the howls and snarling of figures battling among one another. These are the demons that inhabit the artist's world of images. These forays of existentialism into the realm of cold reason are alien to the work of Joseph Kosuth or Vito Acconci. They are, however, characteristic of Russian literature—from Dostoevsky and Sologub to Bulgakov and Mamleev. Finally, the art of Zakharov should be acknowledged as an extreme representation of the poetics of isolation of the Moscow avant-garde. Within the framework of the self-absorbed Moscow artistic community, he turns art into a self-absorbed personal mythology.

Andrei Roiter offers another approach to the problem of art and reality that is key to the Soviet avant-garde. He appeared on the Moscow artistic scene in the early 1980s on the wave of newly fashionable Neo-Expressionism. However, characteristically, among the superstars of international art of that time, Andrei was attracted above all to Jonathan Borofsky. This artist consistently maintained the principles of Conceptualism and installation in his art, and placed great stress on the sphere of personal experience. The coupling of art and everyday reality was manifested splendidly and organically in Roiter's art when he worked in a day-care center—a real day-care center preserved through lengthy repair, which a group of young artists occupied as watchmen. The spontaneous playful principle of Roiter's art naturally fit in with the uninhibited playful reality of the artistic commune. Living and working with children's toys strewn on the floor, he began to play with them in his work, using them both as the theme and material of his work.

Art and everyday reality are linked together in a new way in Roiter's recent cycles of paintings. Rejecting the traditions of easel painting, he covers the surface evenly with industrial paint and figuratively cuts the canvas, likening the painting to an electric radio, that is, to a nonartistic object. However, the painting surface of his canvases have an impasto, a deliberately artistic texture. And after he cuts through the canvas, he lays bare the linen and the lining of the subframe, reminding us that this is a picture before us, not an object. Thus the complex semantic manipulations of Roiter expose both the material-

живописная поверхность его холстов обладает пастозной, как бы нарочито художественной фактурой, и, прорезав полотно, он обнажает холст и перекладину подрамника, напоминая, что перед нами не объект, а картина. Так сложные семантические манипуляции Ройтера разоблачают как вещественно-предметную природу искусства, так и эстетическое начало бытового окружения. Так молодой художник продолжает программно следовать традиции московского авангарда — он укореняет искусство в повседневности, а в бытовом окружении видит источник творческого вдохновения.

Интерес Ройтера к диалектике эстетического и банального, интеллектуальная изощренность и остроумие, с которым реализуется им эта проблематика, связывает его с творчеством Джеффа Кунса и Хаима Стайнбаха — художников, прекрасно известных молодому москвичу. Однако, разумеется, ему, сформировавшемуся в контексте совершенно иных социо-экономических отношений, предельно чужда преломляющаяся в искусстве нью-йоркских художников проблематика современного американского общества. Крайне важно также и то, что в творчестве Ройтера взаимоотношения искусства и быта столь парадоксальны, что начала эти не только сопрягаются между собой, но и контрастируют, погашают друг друга. Более того, столь же сложные коллизии претерпевают в его произведениях также и другие элементы его творческого и жизненного мира — слово и изображение, знак и живописный жест, брутальная социальность и «метафизическая» созерцательность. Крайне знаменательно и парадоксально название его полиптиха — «Невидимые голоса». Конечный эффект творческой поэтики Ройтера сводится к взаимному погашению различных смысловых импульсов. Дискурсивные связи в его произведениях распадаются, обнажаются первоосновы бытия — молчание и пустота. Так вновь проявляется исходная романтическая природа искусства Ройтера. Так проявляется его верность московской авангардной традиции, которая, утверждая поэтику изоляции, вынашивала идеал беспредельной

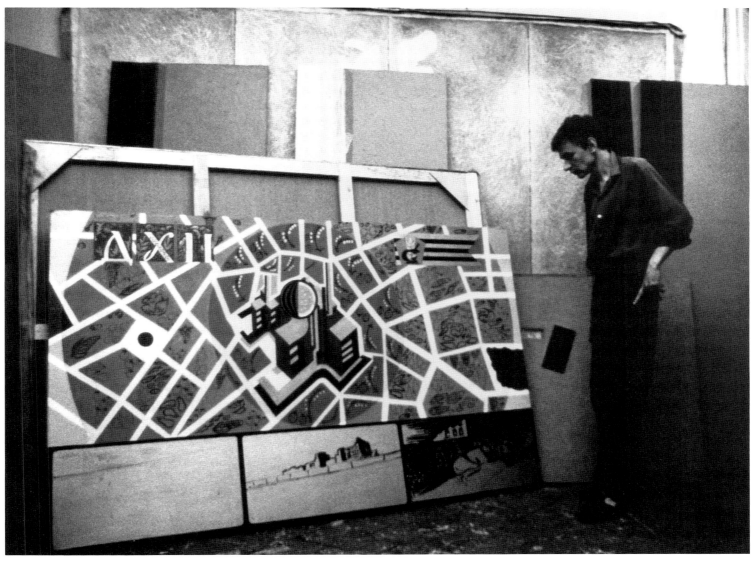

Константин Звездочетов, Москва, сентябрь 1988　　　　Konstantin Zvezdochetov, Moscow. September 1988

object nature of art and the aesthetic principle of the surrounding everyday reality. This young artist continues to use themes in keeping with the traditions of the Moscow avant-garde—he grounds art in the everyday, and he sees the source of creative inspiration in his mundane surroundings.

духовной и творческой свободы.

Владимира Мироненко и Константина Звездочетова до сих пор называют в московской художественной среде «мухоморами» — по имени созданной ими совместно со Свеном Гундлахом и Сергеем Мироненко (братом

Roiter's interest in the dialectic of the aesthetic and the banal, the intellectual refinement and wit with which he examines this issue, links him with the work of Jeff Koons and Haim Steinbach—artists this young Muscovite knows quite well. However, naturally the problems of contemporary American life that are reflected in New York art are quite alien to someone who developed within a completely different socioeconomic context. It is also significant that in Roiter's art the relation between art and everyday reality is paradoxical; he links these principles, but he also contrasts them and lets them cancel each other out. But these complex encounters outlast these and other elements of his creative and everyday world—word and image, sign and painterly gesture, the brutally social and the "metaphysically" contemplative. The title of his polyptych is meaningful and paradoxical—*Unseen Voices*. The ultimate effect of Roiter's poetics rests on the mutual exclusion of various semantic impulses. The discursive connections in his works fall by the wayside, and the initial basis of existence is laid bare—silence and emptiness. And once again the primary romantic nature of Roiter's art is revealed, as is his fidelity to Moscow avant-garde traditions, which assert the poetics of isolation while nurturing the ideal of limitless spiritual and creative freedom.

In Moscow art circles Vladimir Mironenko and Konstantin Zvezdochetov are still called Toadstools—the name of the artistic group they founded with Sven Gundlach and Sergei Mironenko (Vladimir's twin brother). Their actions and performances did much to enliven the artistic scene in Moscow for about ten years. The universal ideal of creative freedom was embodied by the Toadstools with an inimitable youthful lack of inhibitions and impudent excess. At present, when the Toadstools no longer exist—not without suffering from the harsh vicissitudes of fate—the artists continue to work side by side in a joint studio. However, each of them is following his own creative path. With rare consistency, the art of Vladimir Mironenko embodies the traditional Moscow avant-garde principle that Soviet art is indivisible from its socioideological context. In the past he experienced this principle literally—through the direct intervention of reality, while today he has

Владимира) творческой группы. Осуществлявшиеся ими акции и перфомансы необычайно оживили сложившуюся тогда художественную ситуацию. Общий идеал творческой свободы воплощался «мухоморами» с неподражаемой юношеской раскованностью и дерзкой экстравагантностью. В настоящее время, когда не без воздействия суровых превратностей судьбы группа «Мухомор» прекратила свое существование, художники продолжают работать бок о бок в общей мастерской, однако каждый из них следует своему собственному творческому пути. Искусство Владимира Мироненко с редкой последовательностью реализует принципиальное положение московской авангардной традиции о нерасторжимости советского художника и окружающего его социо-идеологического контекста. Если ранее это положение реализовывалось им буквально — прямым вмешательством в реальную действительность, то ныне он следует иной творческой стратегии. Его произведения воспроизводят усредненные модели советского идеологического мышления.

Установка на принятие господствующих дискурсивных моделей, как и формы ее реализации — манипуляция знаками и пластическими схемами — связывает Владимира Мироненко с его нью-йоркским альтер-эго Питером Халли. Однако, насколько отличаются между собой господствующие в США и Советском Союзе идеологические дискурсы, настолько отличается и творчество этих художников. Если укоренившийся на родине Халли рационально-прагматический тип сознания стимулирует американского художника к решениям лаконичным и емким, то Мироненко предстает по контрасту мастером схоластически усложненных, образно-интеллектуальных программ. Созданная московским художником творческая стратегия, называемая им «шизоанализом», предполагает симуляцию дискурсивных моделей и разоблачение их конечной косности и абсурдности. Совершенно различным образом осуществляется в творчестве обоих художников ироническая природа их искусства.

another artistic strategy. His works reproduce typical models of Soviet ideological thinking.

The premise of accepting the dominant discursive models as well as the forms of their realization—the manipulation of signs and plastic structures—links Vladimir Mironenko with his alter ego in New York, Peter Halley. But the work of these artists differs as much as the reigning American and Soviet ideological discourses differ from each other. The rational pragmatic mentality engrained in Halley's homeland stimulates this American artist to resolutions that are laconic and spacious, while in contrast Mironenko is the master of the scholastically complex and figuratively intellectual. His artistic strategy, which he calls "schizo-analysis," is based on simulating discursive models while exposing their ultimate resistance to change and absurdity. The ironic nature of their art is realized in entirely different ways in the work of both artists.

For Halley's refined intellectual smirk there is Mironenko's hearty sneer and satirical soap-box rhetoric. Thus the artist's Toadstools past is revealed in his present work, a past that he now defines as an attempt to turn student "roasts"—amateur satirical shows—into art. There is yet another source in Mironenko's work: the Homeric grotesques of artists like Kabakov and Komar and Melamid.

The work of older peers sanctions many features of the art of Konstantin Zvezdochetov. More than any of his contemporaries, this young artist embodies the inclination of the Moscow avant-garde to synthesize representative and narrative structures. Here I do not mean the presence of a theoretical program or literary commentary to his works—features that have become rather banal for Moscow artists—but the principle of narrative and plot that is intrinsic to his work. Thus the *Perdo* series is accessible to viewers even if they do not know the libretto, which was written by the author. The creation of *Perdo* unfolds on the level of allegory or symbols, and its works are hardly illustrations to a literary text. The narrative is totally realized through the works themselves, which are the bearers of the epic. Zvezdochetov sees the compositions of the cycle as objects of material culture—archaeological relics of the government of Perdo. The narrative gift of the author is so natural

Утонченно-интеллектуальной усмешке Халли Мироненко противопоставляет задорное зубоскальство и сатирическую памфлетность. Так в актуальном творчестве художника продолжает сказываться его «мухоморское» прошлое, которое сам он определяет ныне как попытку превратить в искусство студенческий «капустник» — дилетантское сатирическое представление. Есть у искусства Мироненко и другой источник — гомерический гротеск таких художников как Кабаков, Комар и Меламид.

Творчество старших современников санкционирует многие черты искусства Константина Звездочетова. В большей мере, чем кто бы то ни был из его сверстников, этот молодой художник реализует склонность московского авангарда к синтезированию изобразительных и нарративных структур. Причем речь идет не о наличии теоретической программы или литературного комментария к его работам — эти черты уже стали достаточно тривиальными для московских художников, а о имманентно присущему его творчеству повествовательно-фабульному началу. Так цикл «Пердо» оказывается в полной мере недоступным зрителю без знания написанного автором развернутого либретто. Создание «Пердо» раскрывается на уровне аллегорий или символов, и произведения его — отнюдь не иллюстрации к литературному тексту. Повествование в полной мере реализуется именно через сами произведения, которые и являются носителями эпоса. Композиции цикла видятся Звездочетову предметами материальной культуры — археологическими реликтами государства Пердо. Повествовательный дар автора столь органичен, что он естественно вплетает в ткань произведений субъективные ассоциации из периода пребывания в строительных войсках на Камчатке.

Особая предрасположенность советской авангардной традиции к повествовательному началу является безусловно ее самобытной чертой, предопределенной во многом тем особым местом, которое традиционно занимает литература в русской культуре. Однако,

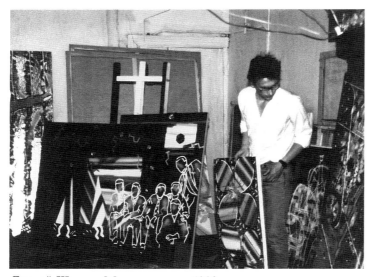

Сергей Шутов, Москва, июль 1988

Sergei Shutov, Moscow, July 1988

that he unobtrusively weaves into the fabric of the work his subjective associations from a time he spent in construction brigades on Kamchatka.

The particular predisposition of the Soviet avant-garde tradition to the narrative principle is certainly one of its distinguishing features, determined largely by the special place that literature traditionally occupies in Russian culture. However, analogies to Zvezdochetov's work of course exist in the West, and his art may reasonably be compared with Annette Lemieux's. Both these artists combine in their art a complex network of associations, both historical-cultural and subjective-personal. Both of them strive to unfold their narrative ideas in large-scale visual installations and work by freely manipulating real objects, artistic styles, and cultural layers. However, if the narrative is merely a means for Lemieux, for Zvezdochetov it is also a theme, the subject of investigation. He constructs the narrative with themes of uninhibited play, and his game even includes the narrative structures themselves—various historical techniques of plot construction. Thus his appeals to Borges, the expert on and analyst of world aesthetic systems,

разумеется, аналоги творчеству Звездочетова существуют и на Западе, что делает вполне оправданным сопряжение его искусства с поисками Аннетт Лемьё. Оба эти художника сочетают в своем искусстве сложную связь ассоциаций, историко-культурных и субъективно-персональных. Оба они стремятся развернуть свои повествовательные идеи в формах масштабной зрелищной инсталляции и работают методом свободной манипуляции реальными объектами, художественными стилистиками и культурными пластами. Однако, если для Лемьё повествование это лишь средство, то для Звездочетова это также и тема, предмет исследования. Он не только строит повествование раскованной игрой мотивов, но и включает в игру сами повествовательные структуры, различные исторические типы сюжетосложения. Не случайны поэтому и его апелляции к Борхесу — знатоку и аналитику мировых эпических систем. Повествовательные ориентации Звездочетова отличаются программной метаэпической перспективой, которая обладает при этом не менее программным ироническим измерением. Не случайно произведения его отличаются аляповатой небрежностью и бутафорской декоративностью. Миф — утверждает московский художник — может претендовать на подлинность и универсальность только в том случае, если утверждение его подлинности и универсальности осуществляется за счет разоблачения его мнимости и условности.

Есть, наконец, в мифотворчестве Звездочетова еще одна своеобразная черта. Как подлинный сказитель мифа он мыслит не текстом, а живым словом (так, мне случилось убедиться, что Костя явно не в ладах с правилами синтаксиса и орфографии, а фразу он подчас забывает открыть заглавной буквой). Важно иметь в виду, что произведения художника укоренены не столько в объединяющей их фабуле, сколько в ее непосредственном исполнении самим автором. Зритель, которому суждено знакомиться с произведениями Звездочетова в выставочном зале, оказывается лишенным

are not mere coincidence. Zvezdochetov's narratives are distinguished by an intentional meta-epic perspective and a no less intentional dimension of irony. Significantly, his works characteristically are marked by unpolished presentation and elaborate theater props. Myth, this Moscow artist asserts, can lay claim to originality and universality only if this assertion is made at the expense of revealing that it is derivative and conventional.

There is, of course, another unique feature of Zvezdochetov's mythmaking. As a true teller of myths, he doesn't think in texts, but in living words. (For example, I am convinced that Kostya hasn't mastered the rules of syntax or spelling, and he often forgets to start a sentence with a capital letter.) It must be borne in mind that the artist's works are rooted not so much in the fable that unites them as in immediate performance by the author himself. The viewer who happens upon Zvezdochetov's works in an exhibition hall finds that he lacks the element that would unlock the composition of their artistic organism. This quality in Zvezdochetov's art is not only a return to the mythological source of creation, but also a return to his own art of the Toadstools days. The attempt to find syncretistic forms of creation is also pursued by the new group World Champions, which Zvezdochetov founded. Finally, his entertaining commentary on his works preserves their link with the poetic isolation of the Soviet avant-garde, with the epoch when art was inseparable from living communication.

Continuing this discussion of the work of young Moscow artists, I would like to share one observation. There is a certain similarity in the formation and consolidation of the American and Soviet artistic schools in the postwar period, despite their tremendous differences. American painting made a clamorous entrance onto the world scene with the generation of abstract artists of the 1940s and 1950s. However, people began to appreciate its originality and uncontested role as leader only with the appearance of Pop art—art that analyzed and embodied its distinctive sociocultural surroundings. Something similar took place in the Soviet Union. The rebirth of avant-garde traditions took place in the 1950s because the abstract impulses

составного элемента их художественного организма. Это свойство искусства Звездочетова есть не только возвращение к мифологическим первоистокам творчества, но и возвращение к собственному искусству «мухоморской» поры. Стремление к синкретическим формам творчества сохраняется им и в пределах созданной им новой группы «Чемпионы мира». Наконец, увлекательные комментарии Звездочетова к его произведениям сохраняют связь с поэтикой изоляции советского авангарда, с эпохой, когда искусство было неотделимо от живого общения.

Продолжая обсуждение творчества молодых московских художников, хотелось бы поделиться одним наблюдением. В формировании и утверждении в послевоенную эпоху американской и советской художественных школ, вопреки их предельному отличию, есть также и известное сходство. Американская живопись, как известно, ярко заявила о себе на мировой арене поколением художников-абстракционистов 1940-х — 1950-х годов, однако осознание собственной неповторимости и роль безусловного лидера пришли к ней с появлением поп-арта — искусства, обратившегося к анализу и воплощению своего самобытного социо-культурного окружения. Нечто подобное произошло и в Советском Союзе. Возрождение традиций авангардного искусства осуществлялось в 1950-е годы за счет рецепции абстракционистских импульсов, пришедших в Москву из Парижа и Нью-Йорка. Импульсы эти затухли в конце 1960-х — начале 1970-х годов с формированием такого явления, как соц-арт, заявившего о себе как об искусстве регионально самобытном и программно социальном. В современной художественной ситуации, отличающейся как в Москве, так и в Нью-Йорке плюралистической открытостью, обе эти традиции нашли своих последователей и адептов. Однако характерно, что если одна из них — социально-концептуальная — продолжает следовать «генус лоци», то вторая — живописно-формальная — стремится вдыхать атмосферу мирового искусства. Не случайно, что оживление этой

that came to Moscow from Paris and New York were repressed. These impulses were put out in the late 1960s to early 1970s with the appearance of SOTS art, which declared itself to be regionally distinctive and socially thematic. Now when both New York and Moscow are pluralistic and open, both these traditions have found followers and adherents. However, if one tradition—socioconceptual—continues to follow the *genus loci*, the second—painterly-formal—tries to breathe in the atmosphere of world art. It is no accident that the revival of this second line of the Soviet avant-garde began the moment news reached Moscow that the Transavant-garde and the young "rebels" had appeared, when the work of the American superstars Julian Schnabel and David Salle was most popular.

These international movements are represented on the Moscow scene by Sergei Shutov and Yurii Petruk. The two artists' different system of values contrasts with the striving of many of their contemporaries to raise their work to the poetics of isolation of the Moscow avant-garde and link it to everyday life. These artists aim to reach the highest criteria of Western aesthetic culture and professionalism. This is understandable. Petruk was born in Lvov, a city that has traditionally maintained contacts with European culture, and his goal of formal perfection was largely determined by his training as a designer. Sergei Shutov, who was involved in cinema and printing, was also drawn to the spheres of applied art. Both painters are inclined to use their own personalities aesthetically and are "artistic dandies" on the Moscow scene. But if Shutov is known for his large, spectacular works that sometimes reach the scale of installations, the work of Yurii Petruk is distinguished by formal elegance and decorative refinement. How the features of international artistic movements are combined with regionally unique features in the work of these artists calls to mind a significant historical precedent—Russian Cézannism of the teens of this century. In the atmosphere of artistic rebirth reigning at that time, the younger generation of artists assimilated the discoveries of world art—Fauvism and Cubism. Yakov Tugendkhold, a major art critic, wrote about the "lyrical laxity of the Russian brush." This description also applies to young Moscow painters.

второй линии советского авангарда совпало с моментом, когда в Москву дошли вести о появлении искусства трансавангарда и «новых диких», когда крайне популярным стало творчество американских суперзвезд Джулиана Шнабеля и Дэвида Салле.

Именно эти интернациональные тенденции и представляют на московской сцене Сергей Шутов и Юрий Петрук. Стремлению многих своих сверстников возводить свое творчество к поэтике изоляции московского авангарда, связывать его с категорией быта оба эти художника противопоставляют иную систему ценностей. Крайне принципиальным для них является приобщение к высоким критериям западной эстетической культуры и профессионального мастерства. Не случайно, что Петрук — уроженец Львова — города, традиционно сохраняющего связь с европейской культурой, и что его стремление к формальному совершенству предопределено во многом полученной им профессией дизайнера. К выходу в прикладные сферы тяготеет и Сергей Шутов, реализуясь в области кино и полиграфии. Оба эти живописца не лишены склонностей к эстетизации собственной личности и представляют на московской сцене амплуа художника-денди. При этом, если Шутов известен своими масштабными зрелищными произведениями, приобретающими подчас инсталляционные формы, то произведения Юрия Петрука отличаются формальной отточенностью и декоративной изысканностью. То, как сочетаются в творчестве этих художников черты, пришедшие с мировой художественной арены, с чертами регионально самобытными, вызывает в памяти характерный исторический прецедент — русский сезаннизм 10-х годов XX века, когда в атмосфере художественного обновления молодое поколение художников осваивало открытия мирового искусства — фовизм и кубизм. Крупнейший художественный критик той эпохи Яков Туггендхольд, пытаясь определить своеобразие этих мастеров, писал о «лирической расхлябанности русской кисти». Определение это подходит и к молодым московским живописцам.

Алексей Сундуков, Москва, сентябрь 1988

Alexei Sundukov, Moscow, September 1988

Finally, I would like to consider another peculiarity of the Soviet avant-garde tradition. It is common to include in this tradition phenomena and artists who very clearly do not fit the avant-garde aesthetic. Appearing first as a sphere of intellectual communication among friends, avant-garde culture took in

Наконец, еще одна особенность советской авангардной традиции, на которой хотелось бы остановиться, состоит в том, что к традиции этой принято причислять явления и художников, строго не вписывающихся в авангардную эстетику. Являясь в первую очередь сферой дружеского интеллектуального общения, авангардная культура принимала в себя многих из тех, кто не смог адаптироваться к господствовавшим художественным канонам. Поэтому не удивительно, что на состоявшейся в последнее время в Москве целой серии выставок, впервые показавших в полном объеме искусство советского авангарда, непременно экспонировались произведения Леонида Пурыгина — художника-одиночки, существующего вне ведущих направлений. Его визионерство имеет своим истоком московский сюрреализм — заметное явление 1960-х — 1970-х годов, хотя и недостаточно продуктивное, но вобравшее в себя характерное медиативно-мизантропическое умонастроение тех лет. Его обращение к народной культуре — это не только стремление к обновлению эстетического восприятия, но и поиск неприкаянным одиночкой сферы нравственной чистоты и аутентичности. Творчество Пурыгина — это не отстраненное манипулирование фольклорными стилистикой и мотивами и даже не попытка вживания в народное искусство, сколько прорыв к самим основам архаически-ремесленного сознания. Именно поэтому он предельно искренен и органичен, когда предается сочинению своих фантасмагорических сюжетов, когда тщательно отделывает оклады своих композиций, когда, подписываясь под картиной, прибавляет к своему имени эпитет «гениальный».

Композиции Алексея Сундукова призваны на выставку в качестве концептуально-экспозиционного пандана к произведениям Эйпреил Горник. Сближает этих художников очевидный факт их единодушного обращения к фигуративно-реалистическим традициям, к формам станковой картины. Однако перед нами пример не столько эстетической близости, сколько поверхностного

many who could not adapt to the reigning artistic canons. It is thus not surprising that Leonid Purygin's works were always to be seen at many recent exhibitions in Moscow that first completely presented the art of the Soviet avant-garde. Purygin is an artistic loner, who exists outside the leading trends. His vision has its roots in Moscow Surrealism—an important movement of the 1960s and 1970s that, while not sufficiently productive, provided an outlet for the meditative and misanthropic mentality that characterized those years. His reference to folk culture is not just a striving to renew his aesthetic perception, but an aimless quest for the lonely sphere of moral purity and authenticity. Purygin's art is not an alienated utilization of folklore styles and themes, nor even an attempt to breathe new life into folk art. It is a breakthrough into the very basis of ancient craft consciousness. Hence he is very genuine and natural when he abandons himself to his compositions of phantasmagoric themes, when he carefully decorates the metal frames of his compositions, when he signs his name at the bottom and adds the epithet "the brilliant."

The compositions of Alexei Sundukov were included in the exhibition as a conceptual and expositional companion piece to the works of April Gornik. These artists are linked by their obviously similar use of realistic-figurative traditions and the forms of easel painting. However, this is not an example of aesthetic closeness but a superficial similarity that conceals utterly different spiritual and artistic experiences. For the American artist, figurative painting is a return to tradition, while for the Soviet artist, it is a natural form of self-expression. Gornik's art is about culture and conceptual play with culture, while Sundukov, a true Russian lover of truth, creates art that is about truth and its social dimension. The American, raised with a contemporary artistic consciousness, perceives her work as an aesthetic gesture. Her further development apparently does not preclude a dismissal of the artistic forms she has chosen at present. But Alexei's recent works, in which he uses the techniques of montage and textual inserts, conceal a slow and torturous process to rid artistic thought of traditional forms. Hence the aspect of content in his work is undergoing more substantial and fundamental evolution than the formal aspect.

совпадения, за которым скрываются совершенно различные духовный и художественный опыт. Если для американской художницы фигуративная картина есть результат возвращения к традициям, то для советского — это естественная форма творческого самовыражения. Если искусство Горник обращено к культуре, к концептуальной игре с нею, то Сундуков, как истинный российский правдолюбец, обращен к истине, к ее социальному общественному измерению. Если американка, воспитанная в лоне современного художественного сознания, понимает свое творчество как эстетический жест, и ее дальнейшая эволюция не может, видимо, исключить резкого поворота от избранных ею в настоящее время художественных форм, то последние работы Алексея, в которых он использует приемы монтажа и текстовых вставок, скрывают медленный и мучительный процесс изживания традиционных форм художественного мышления. Причем наиболее существенную и принципиальную для его творчества эволюцию переживают не формальные, а содержательные стороны его искусства. Каждое новое произведение Сундукова раскрывает все новые разоблачительные перспективы на окружающую его действительность: ведь иначе социально-критический пафос его творчества потерял бы смысл.

Анатолий Журавлев принадлежит к новейшему поколению художников советской авангардной традиции. В своей первой творчески зрелой серии живописных и графических работ он использовал мотив черных ритмических полос. Найденную образную систему он применил в решении световой аранжировки музыкальных концертов, которые Журавлев дает совместно с художником и композитором Алексеем Тегиным. Представленный энергетическими светоносными потоками, этот монохромный ритм раскрывает свой миросозидающий онтологический смысл. В работах последнего времени Журавлев обращается к текстовому вербальному началу. Причем его остроумные языковые манипуляции скрывают

Each new work by Sundukov opens up new, revealing perspectives on his surrounding reality; indeed, otherwise the social and critical fervor of his work would have no meaning.

Anatolii Zhuravlev belongs to the newest generation of artists in the Soviet avant-garde tradition. His first artistically mature series of paintings and graphics uses the motif of rhythmic black stripes. He uses this discovered figurative system in the lighting designs for musical concerts, which Zhuravlev gives with the artist and composer Alexei Tegin. Represented by energetic light-bearing streams, this monochromatic rhythm reveals a layer of world-creating ontological meaning. In his recent works Zhuravlev makes use of a verbal textual principle. Furthermore, his witty linguistic manipulations hide the artist's inclination to seek not a metatextual reality, but a *pre*textual reality. Significantly, fragments of ancient Egyptian papyrus are the basis for several of his compositions. Thus the art of this young Muscovite is in accord with the Post-Conceptual and Neo-Romantic mentality that is celebrated now in world art and represented at the exhibition by new works by Rebecca Purdum and Ross Bleckner. However, it is significant that the apologia for the light-world–creating basis entered Zhuravlev's work through the influence of his friend Alexei Tegin and his older contemporary Erik Bulatov, while he shared his infatuation for linguistics with several generations of Moscow avant-garde artists.

Finally, the artist's experiments to unravel the linguistic fabric, his goal of uncovering the semantic vacuum that predates discursive connections, is evidence that Zhuravlev shares the artistic quests of his generation. Indeed, the poetics that predominate now in the work of young Moscow artists can be called "the poetics of emptiness." And significantly, as Zhuravlev strives to acquire universal spiritual meaning in his work, he insists on using the alphabet of Cyril and Methodius.

Viktor Misiano

увлеченность художника не столько поисками метатекстовой, сколько пратекстовой реальности. Не случайно, что в основе некоторых его композиций лежат фрагменты древне-египетских папирусов. Так искусство молодого москвича оказывается созвучным пост-концептуальным и неоромантическим умонастроениям, торжествующим ныне в мировом искусстве и представленным на выставке новыми работами Ребекки Пэрдом и Росса Блекнера. Однако существенно, что апология светового миросозидающего начала пришла в творчество Журавлева не без влияния его друга Алексея Тегина и старшего современника Эрика Булатова, в то время как увлечение языковой проблематикой он разделяет с несколькими поколениями московских авангардных художников.

Наконец, эксперименты художника с расщеплением языковой ткани, его стремление обнажить предшествующий дискурсивным связям смысловой вакуум свидетельствует о причастности Журавлева к художественным исканиям его поколения. Ведь поэтика, которая господствует ныне в творчестве молодых московских художников, может быть названа «поэтикой пустоты». Не случайно и то, что устремленный в своем творчестве к обретению универсальных духовных смыслов, он программно настаивает на использовании алфавита Кирилла и Мефодия.

Виктор Мизиано

Yurii Albert
Vladimir Mironenko
Yurii Petruk
Leonid Purygin
Andrei Roiter
Sergei Shutov
Alexei Sundukov
Vadim Zakharov
Anatolii Zhuravlev
Konstantin Zvezdochetov

Юрий Альберт
Владимир Мироненко
Юрий Петрук
Леонид Пурыгин
Андрей Ройтер
Сергей Шутов
Алексей Сундуков
Вадим Захаров
Анатолий Журавлев
Константин Звездочетов

КАТАЛОГ ВЫСТАВКИ

10+10

Дэвид Бейтс
Росс Блекнер
Кристофер Браун
Эйприл Горник
Питер Халли
Аннетт Лемьё
Ребекка Пэрдом
Дэвид Салли
Доналд Салтан
Марк Танзи

CATALOGUE OF THE EXHIBITION

David Bates
Ross Bleckner
Christopher Brown
April Gornik
Peter Halley
Annette Lemieux
Rebecca Purdum
David Salle
Donald Sultan
Mark Tansey

YURII ALBERT

ЮРИЙ АЛЬБЕРТ

Born in Moscow in 1959. Lives and works in Moscow.

Родился в 1959 в Москве. Живет и работает в Москве.

Imagine a member of Art and Language who, instead of doing serious work, tells everyone that he is getting ready to do it, but who never brings his proposals to any fruition. Instead, he stops half way, gets out of it with jokes, and in the final analysis, himself doesn't really understand very well the problems he proposes to solve. The most important thing in my art is that I am extremely interested in art. In my works I assume some position or another connected to art, and then embody it in different ways depending on the particular work. But as soon as the possibility of serious research arises, I stop. Or I conduct pseudo research. You could say that I make art works about possible "conceptual" art works (in the spirit of early Art and Language).

I start with this model of art: points are distributed in a three-dimensional space. These are individual works of art. They are connected by a multiplicity of lines, which represent traditions, influences, analogies, associations, juxtapositions, imitations, etc. It seems to me that these connections are more important than the works themselves. The place of each work of art is defined by its correspondence to other works (Tynianov calls this "Function"). So I immediately try to draw the lines, and not to distribute more points. My latest works are only a positioning in artistic space, and outside of it they have no value. The definition of art and its signs isn't one of the goals I set for myself. Art has no constant characteristics; its wholeness and the continuity of its development are supported by the continuity of the connections of which I spoke.

«Представьте себе члена «Art and Language», который вместо того, чтобы заниматься серьезными исследованиями в своих работах, рассказывал бы всем, что он собирается этим заняться, но никогда не доводил бы задуманное до конца, останавливаясь на полпути, отделываясь шуточками, и, в конце концов, сам не очень-то хорошо разбирался в проблемах, которые собирался решать. Основное в моем искусстве то, что меня сильно истересует, — искусство. Мои работы построены на том, что я беру какое-нибудь положение, связанное с искусством, и по-разному осуществляю его в разных работах. Но как только появляется возможность серьезного исследования, я останавливаюсь. Или провожу псевдоисследование. Можно сказать, что я делаю работы на тему возможных «концептуальных» работ (в духе ранних «Art and Language»).(...)

В своей работе я исхожу из такой модели искусства: в трехмерном пространстве расположены точки, это отдельные работы. Они соединены множеством линий. Это традици, влияния, аналогии, ассоциации, противопоставления, подражания и т.п. Мне кажется, что эти связи важнее самих работ. Место каждой работы в искусстве определяется ее соотнесенностью с другими работами (Тынянов называет это функцией). Вот я и стараюсь сразу проводить линии, а не расставлять точки. Мои последние работы являются только ориентацией в художественном пространстве и вне его никакой ценности не имеют. Я не ставлю своей целью определение искусства и его характерных признаков. У искусства нет никаких постоянных характеристик, а его целостность и непрерывность развития поддерживаются за счет непрерывности тех связей, о которых я говорил».

Yurii Albert. *I'm Not Jasper Johns.* 1981 Юрий Альберт. Я не Жаспер Джонс. 1981

Yurii Albert. *Form and Content No. 4.* 1988 Юрий Альберт. Форма и содержание № 4. 1988

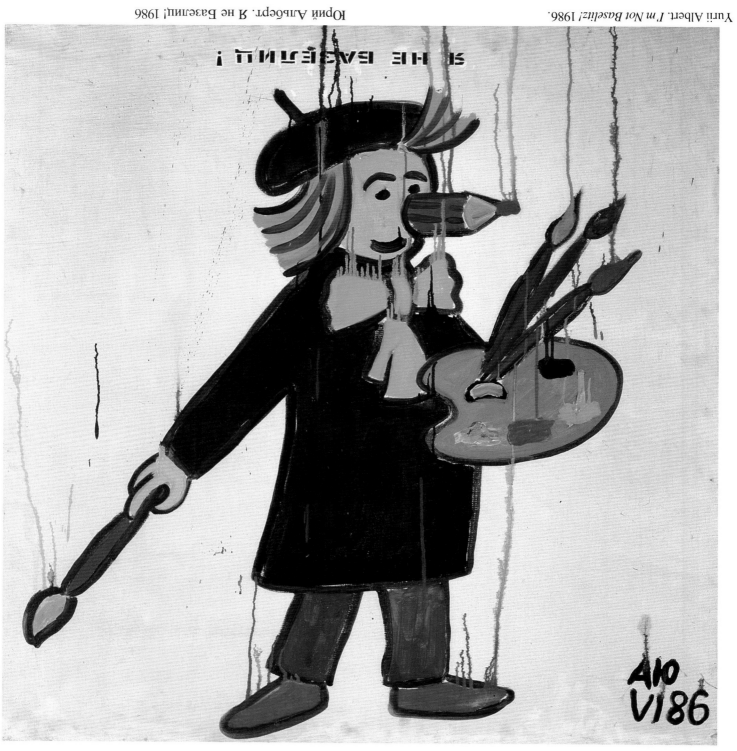

VLADIMIR MIRONENKO

ВЛАДИМИР МИРОНЕНКО:

Born in Moscow in 1959. Graduated from the Studio School of the Gorky Theatrical Academy in 1982. Lives and works in Moscow.

Родился в 1959 в Москве. В 1982 окончил Школу-студию Московского художественного академического театра имени А. М. Горького. Живет и работает в Москве.

My Creed in Brief

I would like to know what really happened to our history, our language, to our time. All these complicated games with the interminable remaking of history, the shifting of meaning and linguistic concepts, the actual falling out of the general step of time, have all had an irreversible effect on the psyche. A different reality has brought forth a different mentality. A new Soviet civilization has come into being.

I would like to know how our enormous country, existing, as it were, in a different dimension, fits in with what is happening in the rest of the world.

What kind of art can it produce? One bearing only a superficial resemblance to art created in the West. Its content is by now completely different. This is not a continuation of the Russian avant-garde traditions of the turn of the century. It is already something new, purely Soviet in origin and intent.

What I am doing can be called primary therapy. Art, as we know, cannot provide real therapy, yet it can sound the first signal, even if one that is strange and indistinct for the moment. Each work contains a specific concept, if only indirectly expressed in the title or text, whose essential meaning is redemption. This may actually refer to overcoming the fear complex, eliminating the static interference that hinders individual perception.

But it is not easy to find the essential meaning, as the image is based on an altered language, a distorted history, and a falling out of time.

Меня интересует, что же все-таки у нас произошло с историей, с языком, со временем. Все эти сложные игры с бесконечным переделыванием истории, изменением смысла и языковых понятий, само выпадение из общего хода времени, все это имело необратимые последствия для сознания. Иная реальность вызвала к жизни иной менталитет. Родилась новая советская цивилизация.

Меня интересует, каким образом наша огромная страна, существуя как бы в другом измерении, соотносится с тем, что происходит в остальном мире.

Каким может быть рожденное в ней искусство? Оно лишь только внешне будет напоминать то искусство, что делается в Западных странах. Содержание его уже совершенно иное. Это не продолжение традиций русского авангарда начала века. Оно уже новое, чисто советское по происхождению и по интенции.

То, что я делаю, можно назвать первоначальной терапией. Настоящая терапия, как известно, делается не средствами искусства. Но дать первый сигнал, пусть пока странный и неконкретный, оно в состоянии. В каждой работе есть определенное понятие, пусть косвенно выраженное через название или текст, конечным смыслом которого будет избавление от него. Это может быть преодоление комплекса страха, ликвидация посторонних шумов, мешающих индивидуальному восприятию.

Но прийти к конечному смыслу не так просто, ведь изображение построено на основе измененного языка, переделанной истории и выпадении из времени.

Vladimir Mironenko. *Completely Secret
(Plan for World Transformation)*. 1988

Владимир Мироненко. Совершенно секретно.
(План преобразования мира). 1988

Vladimir Mironenko. Part I: *The Battle for Truth*.
From *Completely Secret (Plan for World Transformation)*. 1988

Владимир Мироненко. Совершенно секретно.
(План преобразования мира).
Первая часть: Проект битвы за правду

50

Vladimir Mironenko. Part II: *Unyielding Resistance.*
From *Completely Secret (Plan for World Transformation).* 1988

Владимир Мироненко. Совершенно секретно.
(План преобразования мира)
Вторая часть: План упорного сопротивления

Vladimir Mironenko. Part III: *Hardened Struggle*.
From *Completely Secret (Plan for World Transformation)*. 1988

Владимир Мироненко.Совершенно секретно.
(План преобразования мира).
Третья часть: Схема ожесточенной борьбы

Vladimir Mironenko. Part IV: *Stable Mutual Aid*.
From *Completely Secret (Plan for World Transformation)*. 1988

Владимир Мироненко. Совершенно секретно.
(План преобразования мира).
Четвертая часть: График стабильной взаимопомощи

Vladimir Mironenko. Part V: *The Final Struggle*.
From *Completely Secret (Plan for World Transformation)*. 1988

Владимир Мироненко. Совершенно секретно.
(План преобразования мира).
Пятая часть: Карта окончательной победы

Vladimir Mironenko. *Ours—Yours*. 1988

Владимир Мироненко. Наши — Ваши. Диптих. 1988

YURII PETRUK

ЮРИЙ ПЕТРУК

Born in Lvov in 1950. Graduated from the Lvov State Institute of Applied and Decorative Arts in 1984. Member of the Moscow Municipal Committee of Graphic Artists (Gorkom Grafikov). Lives and works in Moscow.

Родился в 1950 г. во Львове. В 1984 закончил Львовский государственный институт прикладного и декоративного искусства. Член Московского городского комитета художников-графиков. Живет и работает в Москве.

When I paint a picture, there comes a moment when the signs and figures on it come alive and begin their own secret, independent life. Spying on their games, one starts to have a different attitude toward them and toward what remains to be done. It's an avalanche of snow with a skier racing down it. They are traveling together.

«Когда я пишу картину, наступает момент — знаки и фигуры на ней оживают и начинают свою тайную самостоятельную жизнь. Подсмотрев их игры, начинаешь иначе относиться и к ним и к тому, что еще предстоит сделать. Это снежная лавина с мчащимся посреди нее лыжником. Они едут вместе».

Yurii Petruk. *The Chameleon's Holiday.* 1987　　　　　Юрий Петрук. Праздник хамелеона. 1987

Yurii Petruk. *Pharaoh Laika I.*
From the series *The Legend of Laika.* 1988

Юрий Петрук. Фараон «Лайка I».
Из цикла «Легенда о Лайке» . 1988

Yurii Petruk. *Laika the Dog*.
From the series *The Legend of Laika*. 1988

Юрий Петрук. Собака Лайка.
Из цикла «Легенда о Лайке». 1988

LEONID PURYGIN

ЛЕОНИД ПУРЫГИН

Born in Naro-Fominsk, Moscow region, in 1951. Began painting in 1969. Lives and works in Moscow.

Родился в 1951 в Наро-Фоминске Московской области. Начал заниматься живописью в 1969. Живет и работает в Москве.

I am deeply convinced that nature is in fact God, that He exists simultaneously in each and every of her elements. Because of this, everything in nature is harmonious, magnificent, pure, and therefore self-worthy. Human beings—are not the height of creation, not the kings, but equals among equals. I am a part of nature, therefore God is in me.
Therefore—I am God.
Therefore—you are God.
God—is a frog.
God—is a tree.
I love life, I love butterflies, I love nude women. Long live Love!

«Глубоко убежден, что природа и есть Бог, что Он присутствует одновременно в каждой составляющей ее частице. Поэтому все в природе гармонично, прекрасно и чисто и тем самоценно. И человек — не вершина творения, не царь, но равный среди равных. Я — часть природы, значит Бог во мне.
Значит я — Бог.
Значит ты — Бог.
Бог — лягушка.
Бог — дерево.
Люблю жизнь, люблю бабочек, люблю обнаженных женщин.
Да здравствует Любовь!»

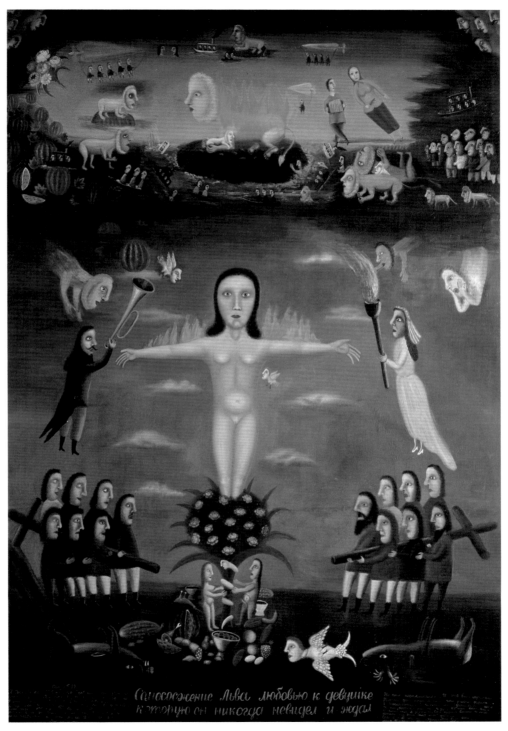

Leonid Purygin. *Self-immolation of the Lion.* 1985 Леонид Пурыгин. Самосожжение Льва. 1985

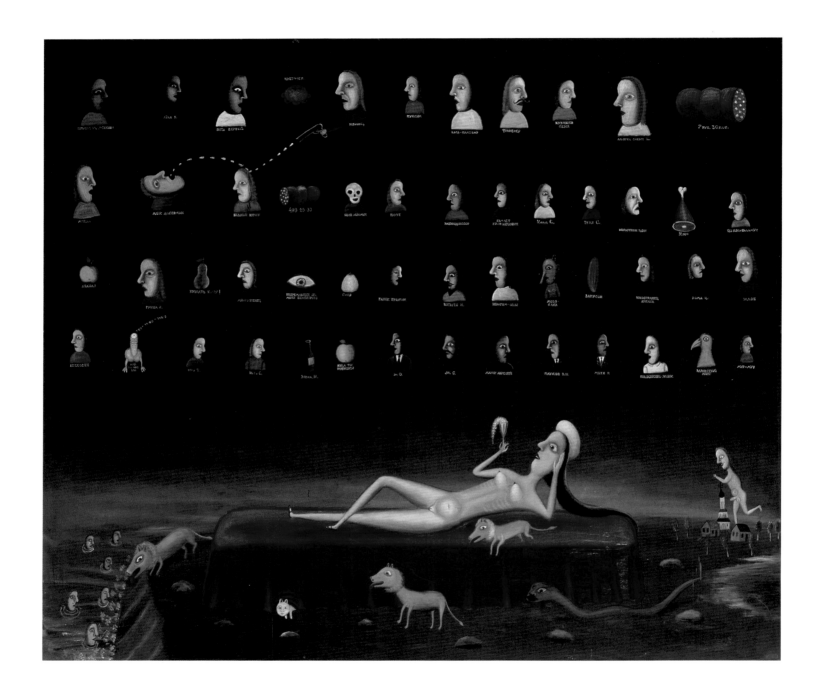

Leonid Purygin. *Reclining Woman*. 1985

Леонид Пурыгин. Лежащая. 1985

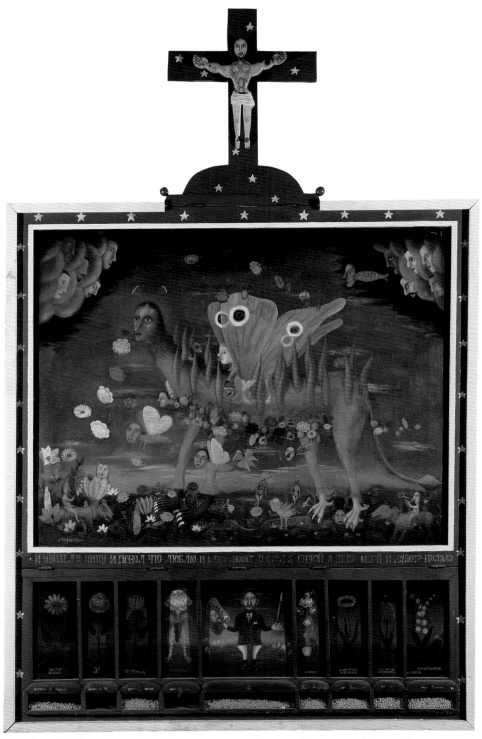

Leonid Purygin. *Pipa Puryginskaia*. 1985 Леонид Пурыгин. Пипа Пурыгинская. 1985

ANDREI ROITER

АНДРЕЙ РОЙТЕР

Born in Moscow in 1960. Lives and works in Moscow.

Родился в 1960 в Москве. Живет и работает в Москве.

Reducing stories to short rejoinders, to laconic, capaciously meaningful hieroglyphics—is a characteristic and widespread tendency of contemporary culture. In trying to express my sense of time I make use of an "alphabet" of topical signs, structuring a sort of pseudo-universal plastic language.

«Сводить рассказ к короткой реплике, к лаконичному и емкому по значению иероглифу — характерная и всепроникающая тенденция современной культуры. Пытаясь выразить свое ощущение времени, я обращаюсь к «азбуке» актуальных знаков, структурируя некий псевдоуниверсальный пластический язык».

Andrei Roiter. *Unseen Voices*. 1988 Андрей Ройтер. Невидимые голоса. 1988

Andrei Roiter. Part I: *Gourmand.* From *Unseen Voices.* 1988

Андрей Ройтер. Невидимые голоса. 1988
Первая часть: Лакомка

Andrei Roiter. Part II: *Olympus*. From *Unseen Voices*. 1988 Андрей Ройтер. Невидимые голоса. 1988
Вторая часть: Олимп

Andrei Roiter. Part III: *Number 9*. From *Unseen Voices*. 1988

Андрей Ройтер. Невидимые голоса. 1988
Третья часть: Номер 9

Andrei Roiter. Part IV: *Still-Life Fragment*. From *Unseen Voices*. 1988 Андрей Ройтер. Невидимые голоса. 1988
Четвертая часть: Фрагмент натюрморта

Andrei Roiter. Part V: *Whale*. From *Unseen Voices*. 1988

Андрей Ройтер. Невидимые голоса. 1988
Пятая часть: Кит

Andrei Roiter. Part VI: *Number 3*. From *Unseen Voices*. 1988

Андрей Ройтер. 1988
Невидимые голоса. Номер 3

SERGEI SHUTOV

СЕРГЕЙ ШУТОВ

Born in Potsdam, East Germany, in 1955. Member of the Moscow Municipal Committee of Graphic Artists (Gorkom Grafikov) since 1978. Lives and works in Moscow.

Родился в 1955 в Потсдаме, Германская Демократическая Республика. С 1978 член Московского городского комитета художников-графиков. Живет и работает в Москве.

What can be said about visual art? The Great Deaf-Mute! It can only be judged by looking at it with your eyes wide open. The true artifact is not so much the product of the artist's hypnotizing passes and magical incantations as it is the artist's dance, his life, the process of creation. We don't yet understand the purpose of art, of collecting paintings and studying theories. This activity still remains irrational, practically absurd. Just as we can only know the trilobites made on the fifth day of creation by the imprint they left on stones, so we can only study artists by the trail of their works.

Studying the eighth decade of this century, I am involved in reconstructing artistic culture, the behavior and psychology of an artist of this period. I know that this is a fairly narrow, specialized problem, but I hope that my research will make a small contribution to the study and charting of the actual, definitive, goals of the artist's "creative" activity—after which we'll be able to forget this subject and get involved in more purposeful activity. . . .

«Что можно сказать об изобразительном искусстве? Великий Немой! Судить о нем можно, только всматриваясь в его широко открытые глаза. Истинным артефактом является не столько продукт артистических пассов, магических заклинаний художника, сколько сам танец артиста, его жизнь, процесс созидания. Цель искусства, собирания картин, изучения теории нам еще не ясна. До сих пор эта деятельность не рациональна и практически абсурдна. Как о трилобитах, созданных в пятый день творения, мы можем судить только по их отпечаткам на камнях, так и художников мы можем изучать по шлейфу их работ.

Изучая восьмидесятые годы этого столетия, я занимаюсь реконструкцией художественной культуры, поведением и психологией художника этого периода времени. Я понимаю, что задача эта достаточно узка и специальна, но надеюсь, что мои исследования будут скромным вкладом в изучение и обозначение окончательных реальных целей «творческой» деятельности артиста, после чего можно будет закрыть эту тему и заняться более целенаправленной деятельностью. . .».

Sergei Shutov. *Identity Card*. 1988

Сергей Шутов. Удостоверение личности. 1988

Sergei Shutov. *Life*. 1988

Сергей Шутов. Жизнь. 1988

Ателье Сергея Шутова, Москва, сентябрь 1988 Sergei Shutov's studio, Moscow, September 1988.

ALEXEI SUNDUKOV

АЛЕКСЕЙ СУНДУКОВ

Born in the settlement of Maiskii in the Kuibyshev region in 1952. Graduated from the Penza Art School in 1977. Graduated from the Moscow Higher Institute of Art and Industry (formerly the Stroganov Institute) in 1982. Member of the Artists Union since 1986. Lives and works in Moscow.

Родился в 1952 в поселке Майский Куйбышевской области. В 1977 окончил Пензенское художественное училище. В 1982 окончил Московское высшее художественно-промышленное училище (бывшее Строгановское). Член Союза художников с 1986. Живет и работает в Москве.

In this life, where man's contours are only components of exterior powers: perhaps of the exultant masses or of people indifferently pressed against one another in a line, in each of whom there smoulders a dim "I want"—you sway in time with them, you finish school, and you see that in this vacillating space something irremediable happens every five minutes and your accustomed view of the world falls apart forever, a world in which you can be born a political leader or a social outcast, a world in which by vocation or as a result of circumstances, you can live your life and not belong to yourself for a minute. One of the horrible things: to know your own worth and constantly live in fear, not trusting your own words and your own body. You can understand a lot about what's happening and yet senselessly disappear in the chain of effects without mastering the causes. There, where every act and every phenomenon has a shadowy side, I choose paints and canvases, in order to create metamorphoses of the fragile material of life.

«В этой жизни, где контуры человека всего лишь слагаемые внешних сил: может быть, ликующей массы или равнодушно прижатых друг к другу в очереди людей, в кажддом из которых тлеет тусклое «хочу», — ты покачиваешься со всеми в такт, заканчиваешь школу и видишь, как в этом зыбком пространстве каждые пять минут происходит непоправимое и навсегда распадается привычная картина мира, в котором можно родиться политическим лидером или изгоем, по призванию или следствию обстоятельств, прожить жизнь и не принадлежать себе ни минуты. Один из ужасов: знать себе цену и жить все время в страхе, не доверяя собственным словам и собственному телу. Можно многое понять в том, что происходит, и с этим бессмысленно исчезнуть в цепочке следствий, не владея причиной. Там, где у любого шага и любого явления существует теневая сторона, я выбираю краски и холсты, чтобы создать метаморфозы хрупкой материи жизни».

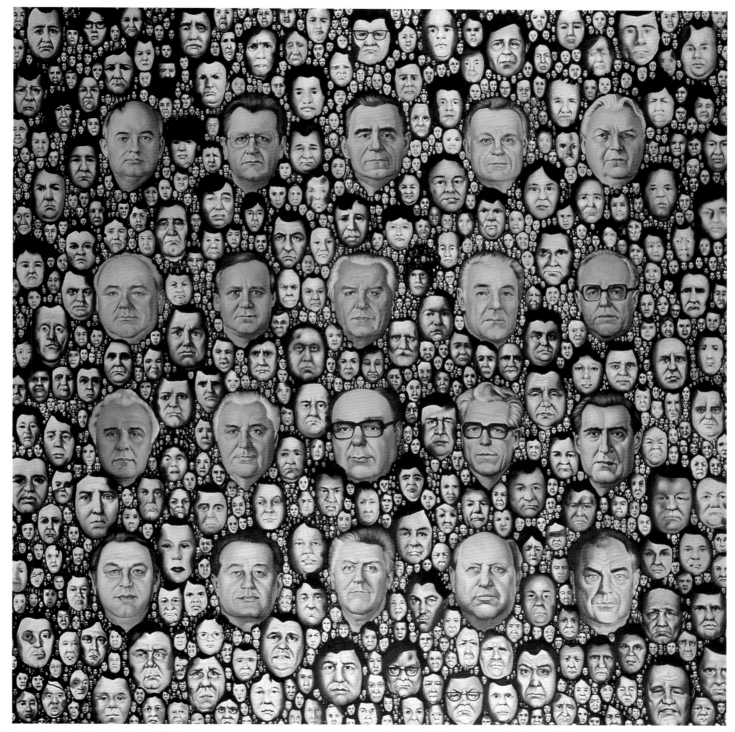

Alexei Sundukov. *Face to Face*. 1988

Алексей Сундуков. Анфас. 1988

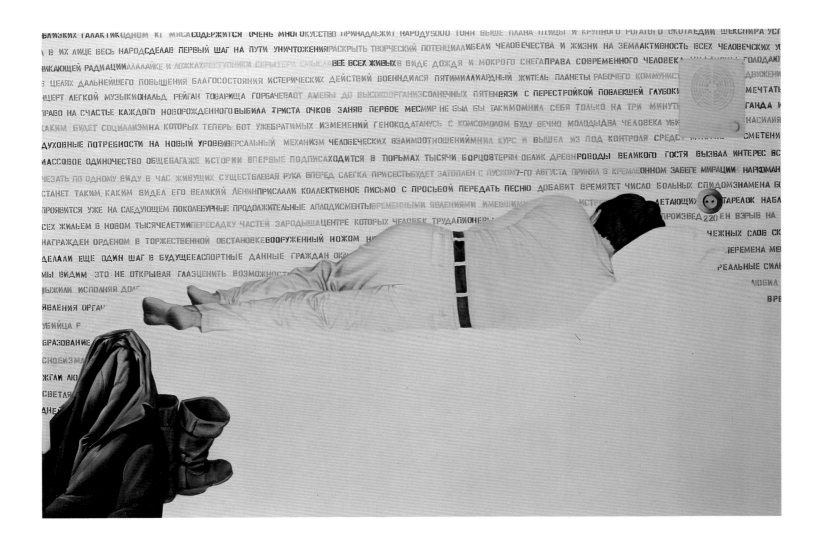

Alexei Sundukov. *Radioactive Background.* 1987 Алексей Сундуков. Радиоактивный фон. 1987

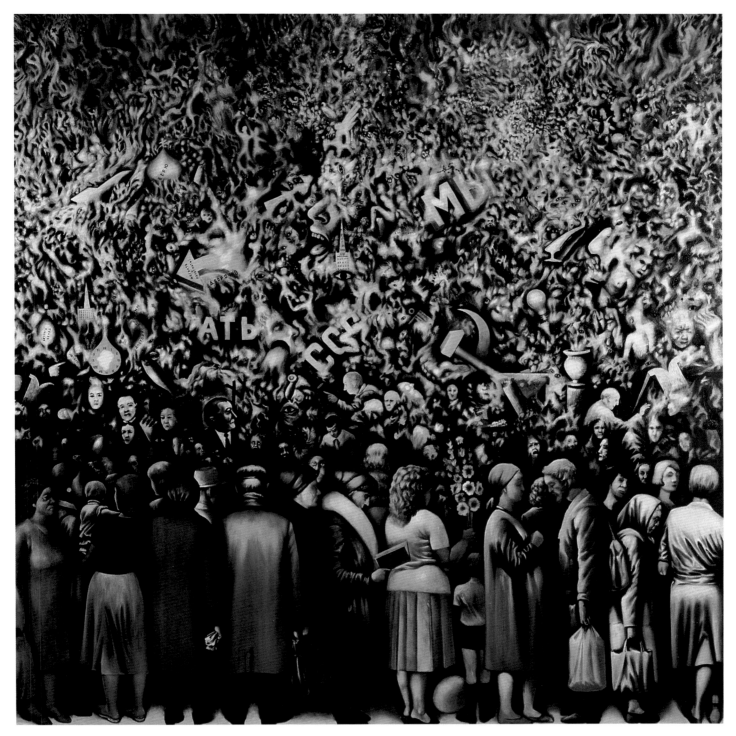

Alexei Sundukov. *The Substance of Life*. 1988 Алексей Сцндуков. Вещество жизни. 1988

VADIM ZAKHAROV

ВАДИМ ЗАХАРОВ

Born in Dushanbe, Tadzhikistan, 1959. Graduated from the art department of the Moscow State Pedagogical Institute in 1982. In 1978 and 1979 worked in collaboration with I. Luzhets, in 1982 with S. Stolpovskaia, from 1980–84 in collaboration with Viktor Skersis. Lives and works in Moscow.

Родился в 1959 в Душанбе, Таджикская ССР. В 1982 окончил художественно-графический факультет Московского государственного Педагогического института им. В. И. Ленина. В 1978-1979 работал в соавторстве с И. Лужцем, в 1980-1984 — в соавторстве с В. Скерсисом, в 1982 — с С. Столповской. Живет и работает в Москве.

When you frequently talk about one thing, you start to understand the absurdity both of what you are talking about and of what you are being silent about. Your position turns into a battle testing ground where instead of screams and bayonet thrusts, tired people walk back and forth. Bumping into one another, they apologize and go their separate ways. Both fate and destiny—the directors of everything that exists—yield to these stooping apparitions. Exhaustion was their reward for helplessness. At one time, strength did exist. Madness could be overcome with a single step, infinity could be turned to ashes with a glance. Strength engendered strength, and muscular monsters multiplied. To whom did they carry their bodies? To the devil? God? Eternity?

Someone's mechanism smeared their bodies and their energy with one gesture of the hand, leaving traces of the fall and burning on the wall. The wholeness of existence was transformed into a dead diagram of the hyperbolized ambitions of its parts. Joy and sorrow were turned into acrobatic gimmicks and false connections. The brightness of the image into the whiteness of dull walls and emasculated silhouettes. Deprived of the opportunity to multiply, words and letters fell, freeing space for the evenness of planes and elements.

The director was transformed into a slave and in exchange for losing his strength received the possibility of experiencing aesthetic pleasure from immersion in the world of illusions and severe lines.

«Когда часто говоришь о чем-то одном, начинаешь понимать абсурдность и того, о чем говоришь, и того, о чем умалчиваешь. Твоя позиция превращается в полигон, где вместо криков и ударов штыком, ходят уставшие люди; сталкиваясь, они, извиняясь, расходятся. И рок и судьба — начальники всего сущего — уступают дорогу этим ссутулившимся привидениям. Усталость они получили в награду за беспомощность. Когда-то существовала сила. Одним шагом можно было преодолеть безумие, одним взглядом испепелить бесконечность. Сила порождала силу, и множились мускулистые чудовища. Кому они несли свои тела? Черту? Богу? Вечности?

Чей-то механизм смазал одним движением руки и их тела, и их энергию, оставив на стене следы падения и сгорания. Цельность существования превратилась в мертвую схему гиперболизированных амбиций ее частей. Радость и печаль — в акробатические трюки и фальшивые соединения. Яркость образа — в белизну глухих стен и выхолощенных силуэтов. Слова и буквы, лишенные возможности размножаться, пали, освободив место четности плоскостей и элементов.

Начальник превращен в раба и за потерю силы получил возможность эстетического удовольствия от погружения в мир иллюзий и строгих линий одновременно».

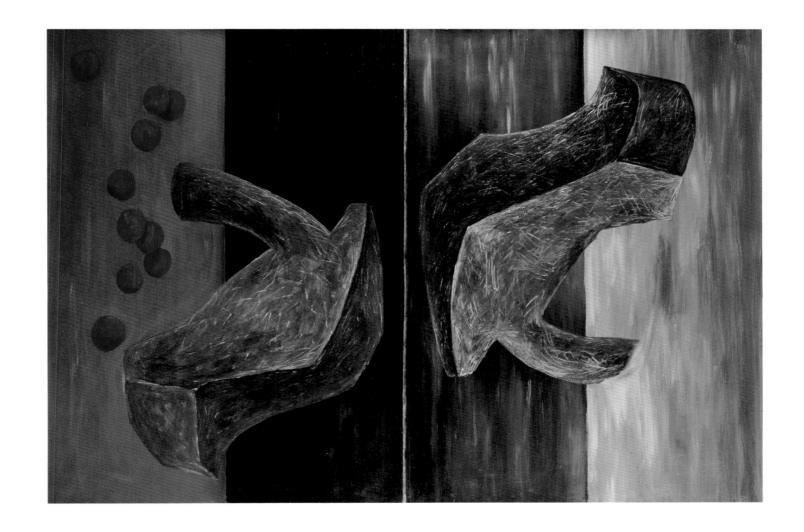

Vadim Zakharov. *C—3.* 1988

Вадим Захаров. С — 3. 1988

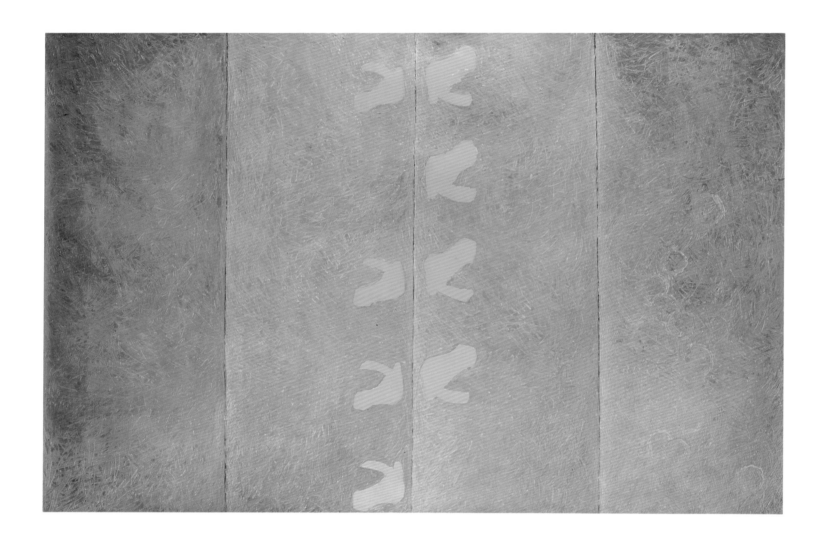

Vadim Zakharov. *AS—3*. 1988

Вадим Захаров. AS — 3. 1988

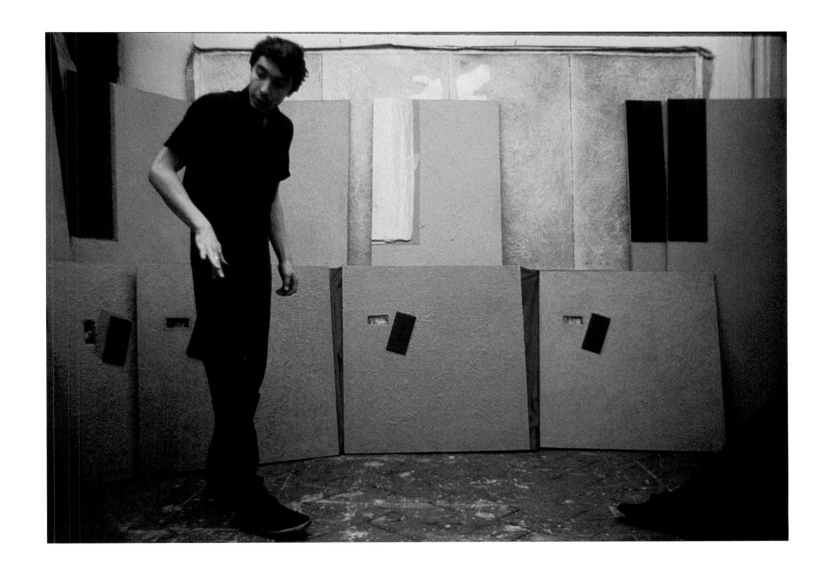

Vadim Zakharov, Moscow, September 1988 Вадим Захаров, Москва, сентябрь 1988

ANATOLII ZHURAVLEV

АНАТОЛИЙ ЖУРАВЛЕВ

Born in Moscow in 1963. Lives and works in Moscow.

Родился в 1963 в Москве. Живет и работает в Москве.

The problems that interest me lie in the area of familiar systems. For me the sign is closely tied to the archaic. It came to us from ancient (archaic) cultures. Everything—or almost everything—is a sign, a symbol, or a system of signs.

«Проблемы, интересующие меня, лежат в области знаковых систем. Знак для меня тесно связан с архаикой. Он пришел к нам из древних (архаических) культур. Все, или почти все, является знаком, символом или системой знаков».

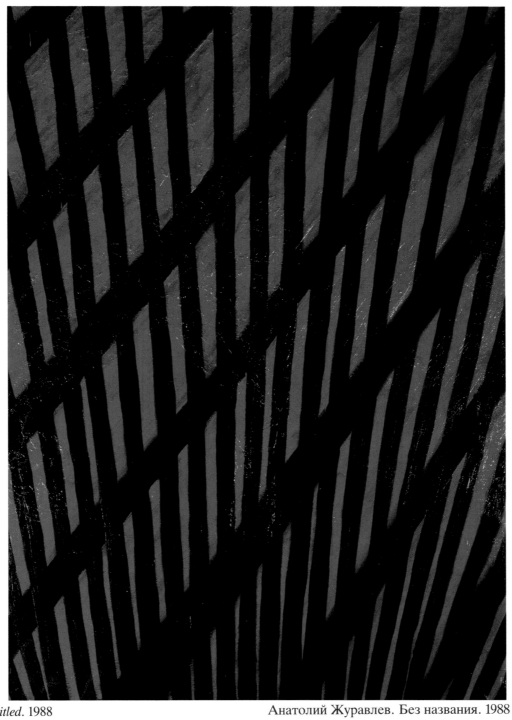

Anatolii Zhuravlev. *Untitled*. 1988 Анатолий Журавлев. Без названия. 1988

Anatolii Zhuravlev. *Feeling*. 1988

Анатолий Журавлев. Чувство. 1988

Anatolii Zhuravlev. *Greetings I.* 1988

Анатолий Журавлев. Приветствие I. 1988

KONSTANTIN ZVEZDOCHETOV

КОНСТАНТИН ЗВЕЗДОЧЕТОВ

Born in Moscow in 1958. Graduated from the set-design department of the Studio School of the Gorky Art Theater in Moscow. Lives and works in Moscow.

Родился в 1958 в Москве. В 1981 окончил постановочный факультет Школы-студии Московского художественного Академического театра СССР имени А. М. Горького. Живет и работает в Москве.

The time has come to lay the cards on the table. I, Konstantin Zvezdochetov, am a member of a secret organization, the "Black Faculty." This organization has political and religious aims. It is now, with the advent of M. Gorbachev, gradually gaining legal status, that I have the right to make a full confession.

In 1978, as an agent of this organization, I was called upon to infiltrate the circle of unofficial artists with the aim of influencing this circle and manipulating the public mind. My main goals have now been reached and my mission may be considered accomplished.

Therefore, my friends are transferring me to another field of action, the sphere of agriculture and cultural and educational work in the countryside. All of my previous works were intended solely to serve as a blind and are but an imitation of art, just as my previous aesthetic concepts were created for the purpose of covering up my tracks and are, thus, a falsehood. Above everything else I love church architecture and icons, whereas art I consider a sin and a crime. May God, in his mercy, forgive me!

Consequently, I have only one creed which conforms to the symbol of the faith of our church.

My works, then, can only properly belong to a *Kunstkammer* [curio collection] type of museum or a museum for the frontier guards, as examples of moral and ethical contraband.

I hope to pay a visit to the North American United States to share my methods of espionage, as well as to acquaint myself with the organization of poultry farming in the arid areas of New Mexico.

Настало время раскрыть карты. Я — Звездочетов Константин Викторович являюсь членом тайной организации «Черный факультет». Эта организация имеет религиозно-политические цели. Теперь, с приходом М. С. Горбачева, она постепенно переходит на легальное положение, и я имею право во всем сознаться.

В 1978 г. я был заслан, как агент этой организации в среду неофициальных художников с целью воздействия на эту среду и с целью манипуляции общественным сознанием. К этому моменту основные цели мною достигнуты и задание можно считать выполненным.

Поэтому мои товарищи перебрасывают меня на другой участок борьбы в сферу сельского хозяйства и культурно-просветительской деятельности в деревне. Все мои прежние работы делались исключительно для конспирации и являются лишь имитацией искусства, так же все мои прежние эстетические концепции создавались с целью замести следы и следовательно, являются ложью. Больше всего на свете я люблю архитектуру церквей и иконы, а искусство считаю грехом и преступлением. Да простит меня Милосердный Бог!

Следовательно, я имею лишь одно кредо, соответствующее символу веры нашей церкви.

Мои же работы могут реально лишь быть помещены в музей типа кунсткамеры или музей пограничных войск, как пример морально-этической контрабанды.

Надеюсь побывать в Северо-американских Соединенных Штатах, чтобы поделиться методами шпионского ремесла, а также чтобы познакомиться с организацией птицеферм в засушливых районах Нью-Мексико.

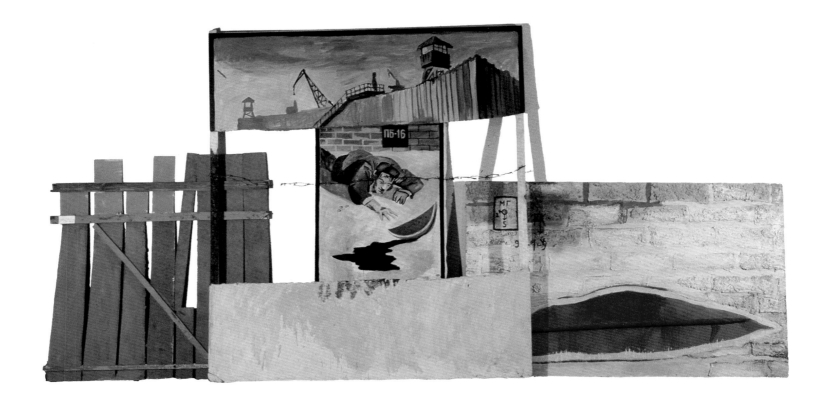

Konstantin Zvezdochetov. From the series *Perdo*. 1988 Константин Звездочетов. Из серии «Пердо». 1988

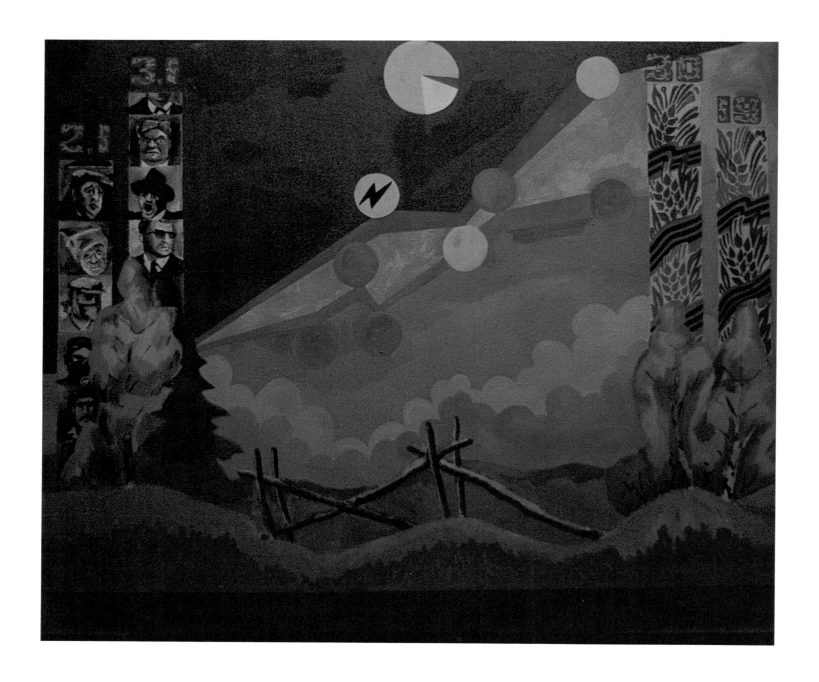

Konstantin Zvezdochetov. From the series *Perdo*. 1986 Константин Звездочетов. Из серии «Пердо». 1986

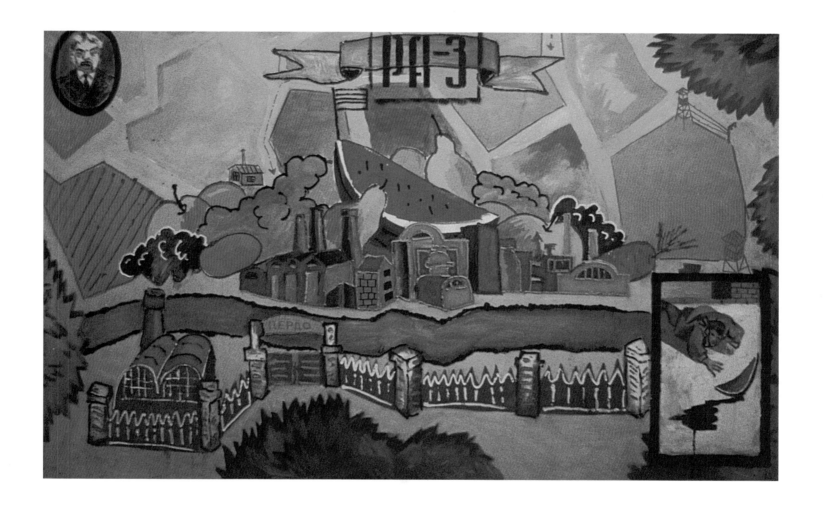

Konstantin Zvezdochetov. *RA-3*. From the series *Perdo*. 1986 Константин Звездочетов. РА-3. Из серии «Пердо». 1986

ДЭВИД БЕЙТС

DAVID BATES

Родился 18 ноября 1952 года в Далласе, Тексас. Занимался в Истфилд колледже, Даллас, в 1970-73 гг., в 1975 году получил степень бакалавра изящных искусств и в 1978 г. степень магистра в Университете «Саустерн Методист». Изучал «независимую учебную программу» в Музее американского искусства Уитни, Нью-Йорк в 1977 г. Живет и работает в Далласе.

Born in Dallas, Texas, November 18, 1952. Attended Eastfield College, Dallas, Texas, from 1970 to 1973. Received B.F.A. in 1975 and M.F.A. in 1978 from Southern Methodist University, Dallas, Texas. Studied in New York City in 1977 under the Whitney Museum of American Art Independent Study Program. Lives and works in Dallas.

В последние несколько лет мои композиции посвящены старому болоту и его обитателям. Найденное место стало существенной частью моей эволюции. Черноводное озеро визуально и духовно изменило путь, на котором я создаю формальные аспекты картины. Изменение света, воды и времен года этих территорий, есть продолжение отклика и незабываемое действие для свидетеля. Я чувствую привилегию освоить опыт этого заросшего озера и стать частью коллектива людей, которые живут в пределах его границ. (1989 г.)

In the last few years, my paintings have been about an ancient swamp and its inhabitants. Finding a place has been an essential part of my development. Black Water Lake has visually and spiritually changed the way I compose the formal aspects of a painting. The changing light, weather, and seasons of this terrain are a continuous challenge and an unforgettable spectacle to witness. I feel privileged to have experienced this swamp lake and to have been a part of the lives of the people who live within its boundaries. (1989)

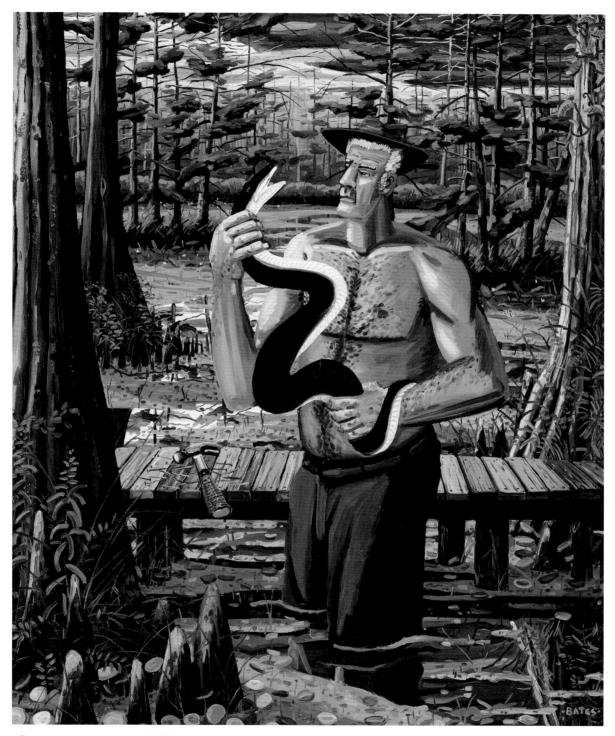

Дэвид Бейтс. Строитель пристани. 1987 David Bates. *The Dock Builder.* 1987

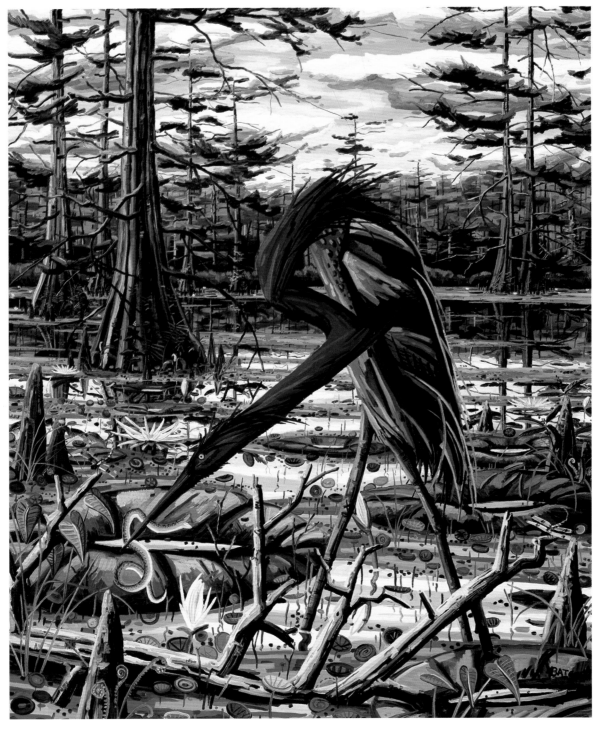

Дэвид Бейтс. Болото. 1988 David Bates. *Pennywort Pool*. 1988

94

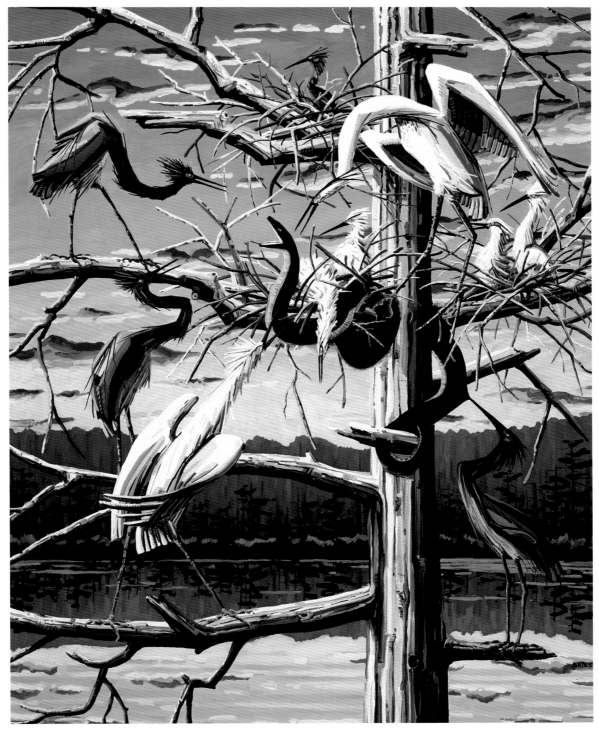

Дэвид Бейтс. Мягкий рот. 1988

David Bates. *Cottonmouth*. 1988

РОСС БЛЕКНЕР

ROSS BLECKNER

Родился в 1950 году в Нью-Йорке. Получил в 1971 году степень бакалавра изящных исксств и в 1973 году степень магистра в Калифорнийском институте искусства, Валенсия. Живет в Нью-Йорке.

Born in New York City in 1950. Received B.A. from New York University in 1971 and M.F.A. from California Institute of the Arts, Valencia, in 1973. Lives in New York City.

...Я думаю о композиции, как о живописном соединении того, что вы рассматриваете на предметах. Создавать композиции необходимо на разных уровнях, на которых предметы появляются в композиции: это предметы, существующие над ней, в ней, перед и сзади нее. Эти планы занимают место в вашем сознании. К примеру, как эти точки композиции, есть что-то появляющееся подобно рубцу, проходящему внутри картины, и свету, идущему обратно в картину и затем к точкам, которые находятся внутри краски. Эти образы существуют в краске, но есть также нечто, что существует в картине. В моих работах они существуют в качестве: в, на, через, позади, напротив взаимоотношений, создающих тип смятения и мистерии интересующих меня. Смятение мне интересно, потому что оно дает возможность думать. Оно задает человеку вопрос, где предметы находятся во взаимосвязи с другими вещами. Мне нравятся мистерии, потому что жизнь больше мистерия.

...I think of paintings as the pictorial relationship of how you look at things. Making paintings has to do with the different levels of where things are in a painting: there are things that are under it, there are things that are in it, there are things that are on it, in front of it, and in back of it. Those planes become places in your consciousness. Like these dot paintings for instance, there's something that comes like a scar that comes from within the painting and a light that's going back into the painting and then the dots that are painted in the paint. There are images that are in the paint but there's also something that's on the painting. In my work there's that kind of in, on, through, behind, in-front-of relationship that creates a certain kind of confusion and mystery which interests me. Confusion interests me because that's what makes me think. That's what makes people question where things are in relation to other things. Mystery I like because most of life is a mystery. (1988)

From an interview with Mari Rantanen, New York, January 1988. Typescript provided by the artist.

Росс Блекнер. Шпага брата. 1986 Ross Bleckner. *Brothers' Swords*. 1986

Росс Блекнер. Нас двое. 1988 Ross Bleckner. *Us Two*. 1988

Росс Блекнер. Архитектура неба III. 1988

Ross Bleckner. *Architecture of the Sky III*. 1988

КРИСТОФЕР БРАУН

CHRISTOPHER BROWN

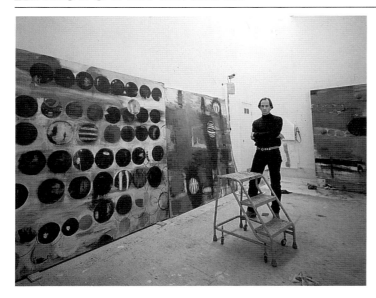

Родился в 1951 году в Камр Люджин, Северная Каролина. Получил степень бакалавра изящных искусств в 1972 году в Университете штата Иллинойс, Шамрейн-Урбан и в 1976 году степень магистра в Университете штата Калифорния, Дэвис. Живет в Окланде, Калифорния, профессор кафедры искусства в Калифорнийском Университете, Беркли.

Born in Camp Lejeune, North Carolina, in 1951. Received B.F.A. from University of Illinois, Champaign-Urbana, in 1972, and M.F.A. from University of California, Davis, in 1976. Resides in Oakland, California, and is Associate Professor of Art at the University of California, Berkeley.

Кристофер Браун. Дерево, вода, рок. 1985　　　　　Christopher Brown. *Wood, Water, Rock*. 1985

Кристовер Браун. Индейская расщелина. 1989

Christopher Brown. *Indian Split*. 1989

Кристофер Браун. 19 ноября 1863 г. 1989

Christopher Brown. *November 19, 1863*. 1989

ЭЙПРИЛ ГОРНИК

APRIL GORNIK

© 1989 Timothy Greenfield-Sanders

Родилась в 1953 году в Кливленде, Охайо. Обучалась в 1971-75 годах в Кливлендском институте искусства. Получила степень бакалавра изящных искусств в 1976 году в Колледже искусства и дизайна в Нова Скотии, Канада. Живет в Нью-Йорке.

Born in Cleveland, Ohio, in 1953. Studied at the Cleveland Institute of Art, Ohio, from 1971 to 1975. Received B.F.A. from Nova Scotia College of Art and Design, Halifax, Canada, in 1976. Lives in New York City.

Я интересуюсь двумя загадочными и существенными отвлеченными состояниями ландшафта и очень простым и прямым фактом его представления.

I am interested in both the inscrutability and essential abstractness of landscape and in the very simple, direct fact of place it represents.

Эйприл Горник. Свет перед дождем. 1987 April Gornik. *Light Before Rain*. 1987

Эйприл Горник. Тропическая пустыня. 1987 April Gornik. *Tropical Wilderness*. 1987

Эйприл Горник. Моджакар. 1988

April Gornik. *Mojacar.* 1988

ПИТЕР ХАЛЛИ

PETER HALLEY

©1989 Timothy Greenfield-Sanders

Родился в 1953 году в Нью-Йорке. В 1975 году получил степень бакалавра изящных искусств в Йельском университете, Нью-Хэвен, Коннектикут, и в 1978 году степень мастера изящных искусств в Нью-Орлеанском университете, Луизиана. Живет в Нью-Йорке.

Born in New York City in 1953. Received B.A. from Yale University, New Haven, Connecticut, in 1975 and M.F.A. from University of New Orleans, Louisiana, in 1978. Lives in New York City.

Экспансия геометрии поглощает ландшафт. Пространство разделяется на дискретные, изолированные ячейки, ясно определенные как мера и функция. Ячейки связаны через сложные сети переходов, перемещение по которым определено скоростью и временем. Постоянное возрастание сложности и масштаба этой геометрии продолжительно трансформирует ландшафт.

Ячейки снабжаются различными ресурсами по трубопроводам. Электричество, газ, вода, коммуникационные линии и в некоторых случаях даже воздух пропускаются по трубам. Трубопроводы почти всегда закрыты под землей и невидимы. Большие сети передвижения дают иллюзию потрясающей динамики и взаимодействия.

Строгая регламентация человеческого движения, активности и перцепции сопровождается геометрическим разделением пространства. Она подвластна использованию эталона времени, применением стандартизации и полицейскому аппарату. На заводе человеческое движение согласовано со строгим пространством и временной геометрией. В конторе бесконечная запись знаков и статистика руководит конторскими служащими.

Вдоль линии геометризации пространства происходит геометризация мыслей. Специфическая реальность смещается основой модели. И модель в свою очередь

The deployment of the geometric dominates the landscape. Space is divided into discrete, isolated cells, explicitly determined as to extent and function. Cells are reached through complex networks of corridors and roadways that must be traveled at prescribed speeds and at prescribed times. The constant increase in the complexity and scale of these geometries continuously transforms the landscape.

Conduits supply various resources to the cells. Electricity, water, gas, communications lines, and, in some cases, even air, are piped in. The conduits are almost always buried underground, away from sight. The great networks of transportation give the illusion of tremendous movement and interaction. But the networks of conduits minimize the need to leave the cells.

The regimentation of human movement, activity, and perception accompanies the geometric division of space. It is governed by the use of time-keeping devices, the application of standards of normalcy, and the police apparatus. In the factory, human movement is made to conform to rigorous spatial and temporal geometries. At the office, the endless recording of figures and statistics is presided over by clerical workers.

Along with the geometrization of the landscape, there occurs the geometrization of thought. Specific reality is displaced by the primacy of the model. And the model is in turn imposed on the landscape, further displacing reality in a process of ever more complete circularity.

Art, or what remains of art, has also been geometrized. But in art the geometric has been curiously associated with the

накладывается на ландшафт, способствуя смещению реальности в процессе более полного круговращения.

Искусство или то, что напоминает искусство также может быть геометризировано. Но в нем геометрия была странно ассоциирована с трансцендентальным. У Мандриана, Ньюмана и даже Ноланда геометрия обозначена как бесконечность времени, героика и религия. По иронии геометрия кажется является привилегированным звеном по отношению к натуре ее смещения.

Таким образом геометрическое искусство было создано, что бы объяснить экспансию геометрии. Это связало экспансию геометрии с мудростью древних, с традицией религиозных истин и эзотерической медитативной практикой не западных культур. Геометрическое искусство помогло утаить факт, что современная экспрессия геометрии более странная, чем странные мифы традиционного общества. Геометрическое искусство находилось в поисках убеждения нас, что несмотря на всю очевидность противопоставлений, процесс геометрии гуманистичен, что он часть «наибольшей цивилизации», что он олицетворяет продолжение прошлого. В этом отношении искусство геометрии успешно полностью. Таким образом это помогло осуществить вторую фазу геометризации (которая совпадает с послевоенным периодом), в которой принуждение сместилось очарованием.

Мы убеждены. Мы волонтеры. Сегодня Фуколово ограничение смещается Бодрияровым удерживанием. Рабочего больше не нужно заставлять идти на фабрику. Мы становимся членами клубов здоровья для развития тела. Преступник не должен больше быть заложником в тюрьме. Мы вкладываем деньги в покупку кондоминиума . Сумашедший не должен больше блуждать по коридорам психбольницы. Мы курсируем из одного штата в другой.

Мы восхищаемся той же геометрией, которая в свое время была принудительным предметом. Сегодня дети сидят дома, притянутые геометрическим дисплеем видеоигры. Простаки восхищаются арифметическими мистериями своих компьютеров. Как взрослые мы в конце концов «доходим» до участия в кибернетической гиперреальности с ее кредитными карточками, телефонными автоответчиками и профессиональными иерархиями. Сегодня мы можем жить в «космогонических

transcendental. In Mondrian, Newman, even in Noland, the geometric is heralded as the timeless, the heroic, and the religious. Geometry, ironically, is deemed the privileged link to the nature it displaces.

In this way, geometric art has been made to justify the deployment of the geometric. It has linked the modern deployment of geometry to the wisdom of the ancients, to the tradition of religious truth, and to the esoteric meditative practices of non-Western cultures. Geometric art has served to hide the fact that the modern deployment of geometry is stranger than the strange myths of traditional societies. Geometric art has sought to convince us, despite all the evidence to the contrary, that the progress of geometry is humanistic, that it is part of the "march of civilization," that it embodies continuity with the past. In this, geometric art has succeeded completely. In so doing, it has helped make possible the second phase of geometrization (that coincides with the postwar period), in which coercion is replaced by fascination.

We are convinced. We volunteer. Today Foucaultian confinement is replaced by Baudrillardian deterrence. The worker need no longer be coerced into the factory. We sign up for body building at the health club. The prisoner need no longer be confined in the jail. We invest in condominiums. The madman need no longer wander the corridors of the asylum. We cruise the Interstates.

We are today enraptured by the very geometries that once represented coercive discipline. Today children sit for hours fascinated by the Day-Glo geometric displays of video games. Adolescents are enchanted by the arithmetic mysteries of their computers. As adults, we finally gain "access" to participation in our cybernetic hyperreal, with its charge cards, telephone-answering machines, and professional hierarchies. Today we can live in "spectral suburbs" or simulated cities. We can play the corporate game, the entrepreneurial game, the investment game, or even the art game.

Now that we are enraptured by geometry, geometric art has disappeared. There is no need for any more Mardens or Rymans to convince us of the essential beauty of the geometric field embodied in the television set's glowing image. Today we have instead "figurative art" to convince us that the old humanist body hasn't disappeared (though it has). It is only now that geometric art has been discarded that it can begin to describe the deployment of the geometric. (1984)

"The Deployment of the Geometric." *Peter Halley: Collected Essays 1981–87.* Zurich: Bruno Bischofberger Gallery, 1988: 128–30.

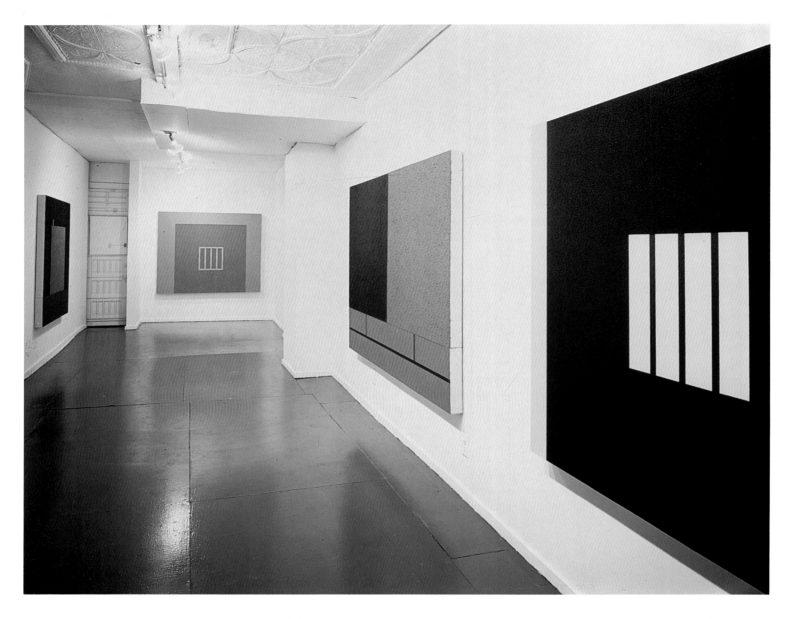

предместьях» или воспроизводящих города. Мы можем заниматься играми корпораций, играми предпринимальства или вложения денег и даже арт-играми.

Теперь то, что нас восхищало в геометрии, в геометрическом искусстве отпало. Никому не нужны более ни Мардены, ни Райманы, чтобы убедить нас в существовании красоты геометрического поля, воплотившего в телевизионном комплекте пылкий образ. Сегодня мы имеем взамен «фигуративное искусство», чтобы убеждать нас, что старое гуманистическое тело не исчезло (хотя это так). Это означает — только лишь теперь, когда геометрическое искусство было отброшено, оно может начать описывать распространение геометрии (1984 г.).

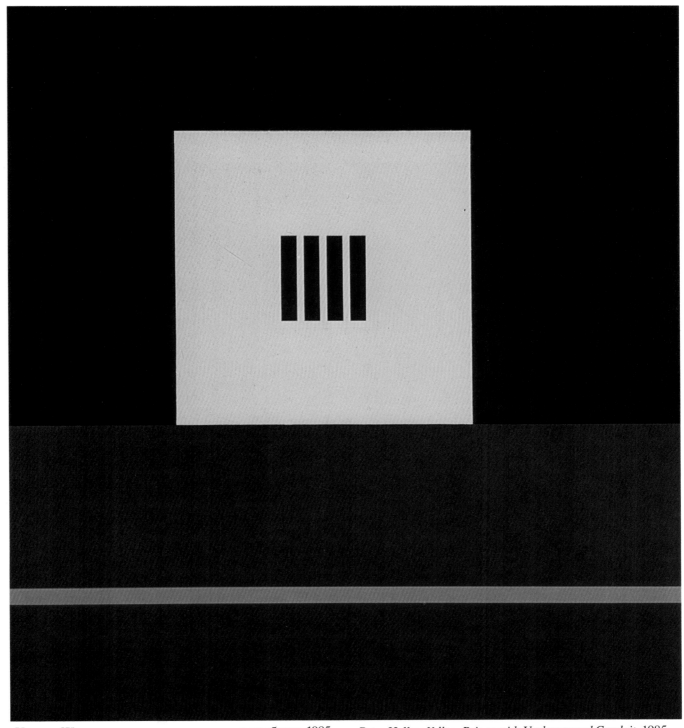

Питер Халли. Желтая тюрьма с подземными трубами. 1985 Peter Halley. *Yellow Prison with Underground Conduit.* 1985

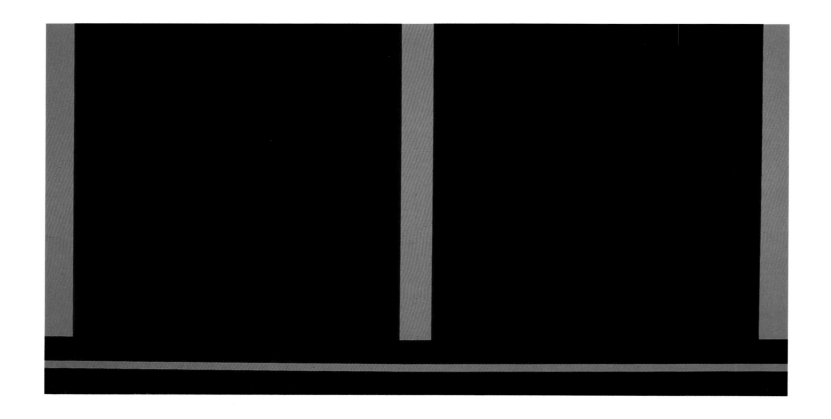

Питер Халли. Две камеры с трубопроводом. 1987 Peter Halley. *Two Cells with Conduit*. 1987

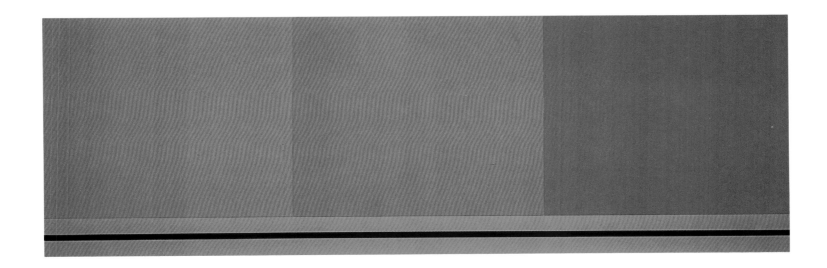

Питер Халли. Алфавилл. 1987

Peter Halley. *Alphaville*. 1987

АННЕТТ ЛЕМЬЁ

ANNETTE LEMIEUX

©1989 Timothy Greenfield-Sanders

Родилась в 1957 году в Норфолке, Вирджиния. Получила степень бакалавра изящных искусств в 1980 году в Школе искусства Гартфорского университета, Западный Гартфорт, Коннектикут. Живет в Нью-Йорке.

Born in Norfolk, Virginia, in 1957. Received B.F.A. from Hartford Art School, University of Hartford, West Hartford, Connecticut, in 1980. Lives in Boston and New York City.

ANNETTE LEMIEUX

Сонет
В веке реальности,
В жажде воздуха
Души сойдутся,
Играя в пасьянс.

Помнится радость
Тысячи дней
В великом параде
Америки.

Подло убита
Смелость духа
Чтоб будущего сотворить волну
В среде великого бессмертно

Свои детали сохраняя
Мой враг уверенно стареет
(1987 г.)

Sonnet
In the Age of Actuality
Coming Up For Air
Minds Meet
Games Of Solitaire

Recollections Of
A Thousand Days
The Pleasure of
The Great American Parade

The Assassination Of
The Courage To Create
The Wave of the Future
Among The Great

Saving The Fragments
Mine Enemy Grows Older.
(1987)

From Germano Celant, *Unexpressionism: Art Beyond the Contemporary.* New York: Rizzoli, 1988: 362–63.

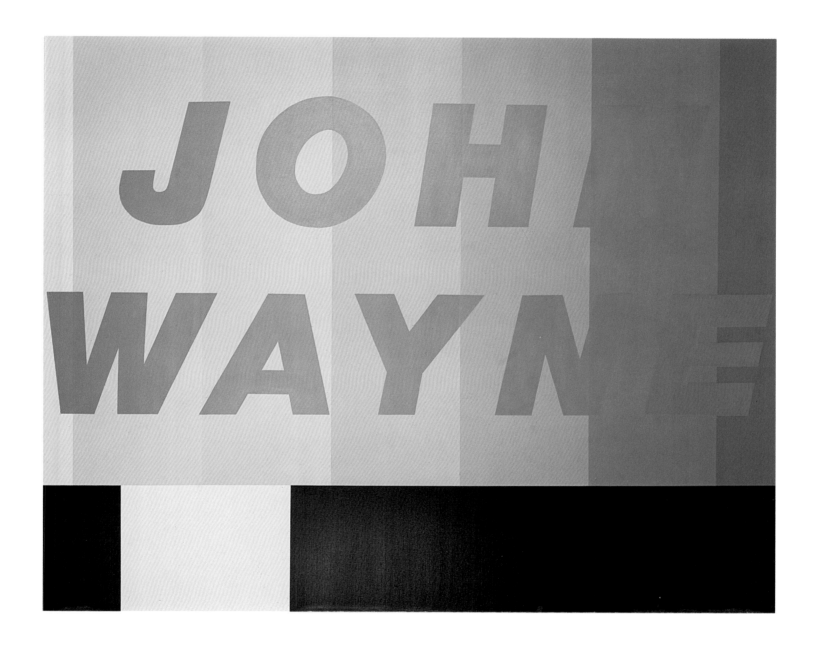

Аннетт Лемьё. Джон Уайн. 1986 Annette Lemieux. *John Wayne*. 1986

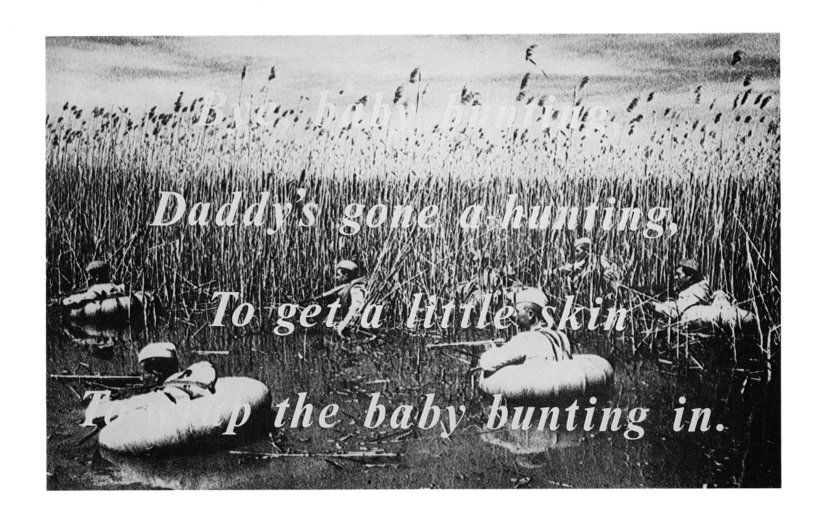

Аннетт Лемьё. Детские игры. 1988

Annette Lemieux. *Baby Bunting*. 1988

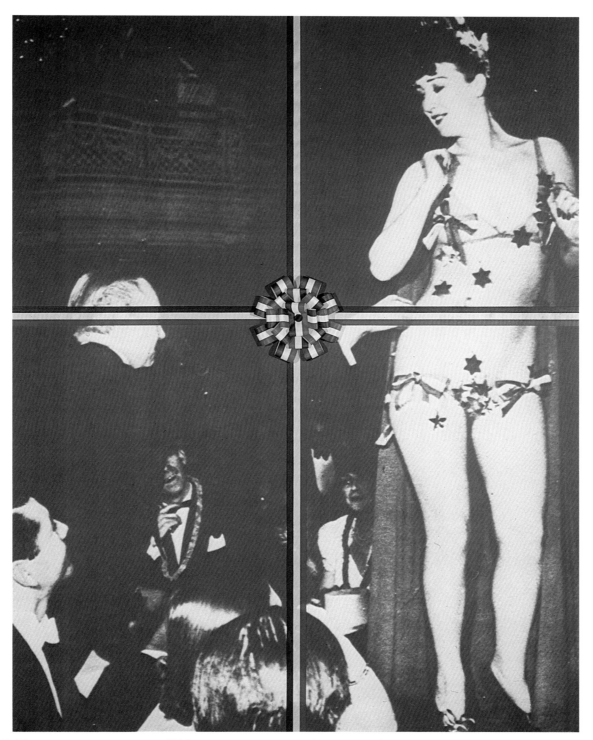

Аннетт Лемьё. Кое-что для мальчиков. 1988 Annette Lemieux. *Something for the Boys*. 1988

117

РЕБЕККА ПЭРДОМ

REBECCA PURDUM

Родилась в 1959 году в Айдахо Фолс, Айдахо. Занималась в художественной школе Св. Мартинса в Лондоне, Англия. В 1981 г. получила степень бакалавра изящных искусств в Сиракузском университете, Сиракузы, Нью-Йорк; прошла курс летней программы в Сковеганской школе живописи и скульптуры, Сковеган, Мэйн. Живет в Нью-Йорке.

Born in Idaho Falls, Idaho, in 1959. Educated at St. Martins School of Art, London, England. Received B.F.A. from Syracuse University, Syracuse, New York, in 1981. Studied in the Skowhegan School of Painting and Sculpture, Skowhegan, Maine, during the summer of 1981. Lives in New York City.

То становится картиной, что должно прийти в процессе интуитивных встреч, принимая риск, который может быть в конечном счете не принесет результата, хотя этот процесс является всем. Когда кто-то должен честно любить и когда кото-то должен выносить боль так глубоко, что мысль о переживании этого кажется худшей, тогда значит он знает, что представляет собой искусство. (1988 г.)

It is painting that has to be arrived at through a process of intuitive encounter, accepting the risk that it may ultimately result in nothing—yet that process is everything. When one has truly loved and when one has endured pain so profound the thought of surviving it seemed worse, then one knows what art is all about. (1988)

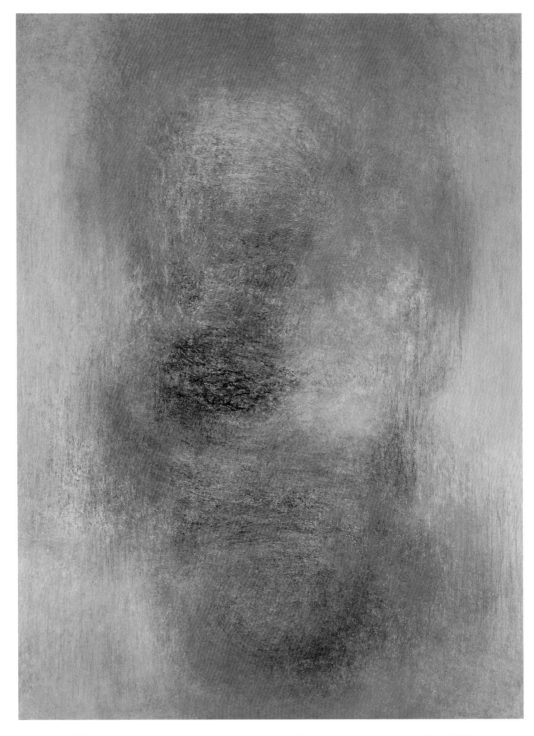

Ребекка Пэрдом. Тень это. 1988　　　　　　　Rebecca Purdum. *Shadow This*. 1988

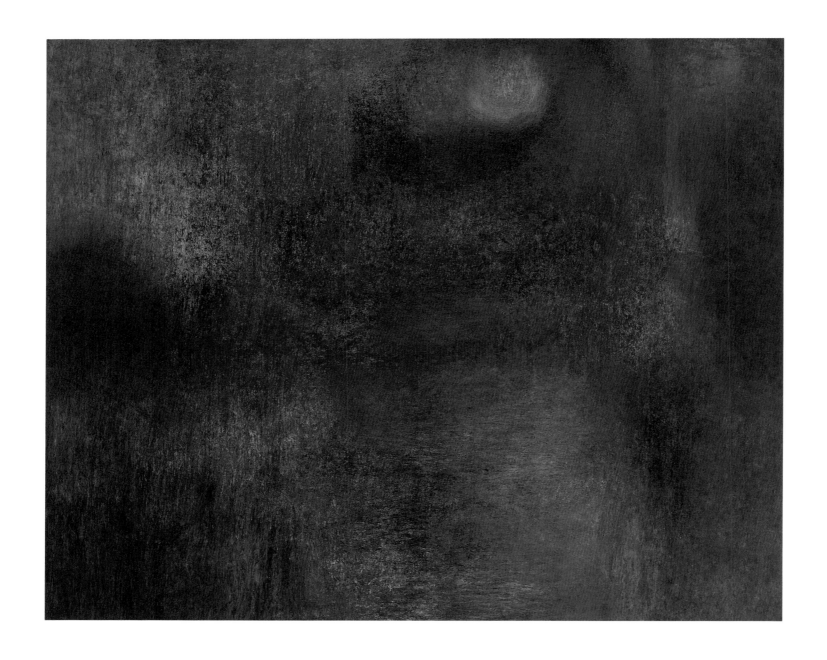

Ребекка Пэрдом. Первое апреля. 1988

Rebecca Purdum. *April First*. 1988

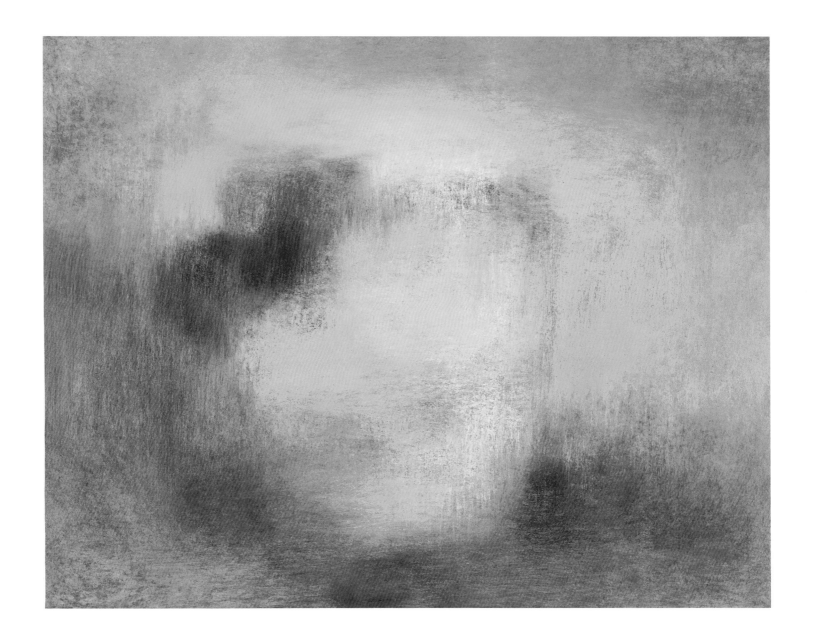

Ребекка Пэрдом. Статистика. 1988

Rebecca Purdum. *Statistic*. 1988

ДЭВИД САЛЛИ

DAVID SALLE

©1989 Timothy Greenfield-Sanders

Родился в 1952 году в Нормане, Оклахома. В 1972 году получил степень бакалавра изящных искусств и в 1975 степень магистра в Калифорнийском институте искусства, Валенсия. Живет в Нью-Йорке.

Born in Norman, Oklahoma, in 1952. Received B.F.A. in 1973 and M.F.A. in 1975 from the California Institute of Arts, Valencia. Lives in New York City.

...Одна вещь, которая приходила мне на ум о композициях, не считаясь сколь сходно они выглядят после окончания работы, это мое представление о них в процессе создания — как очень мало в них перенесено из одной композиции в следующую, каждая композиция была ближе к началу...

...Это была программа нескольких поколений художников сделать персональную необходимость и историческую идентичными. Это был тяжелый труд. Но раз вы достигли этой цели, то в дальнейшем, как говорят, вы приклеены к ней. Вопрос встает таким образом, нужен ли рабочий процесс, который является интуитивным и случайным, и имеет результаты, еще позволяющие жить в пределах этой послевоенной американской живописной эстетики...

...Выдающиеся художники, подобные Джонсу и Раушенбергу, были теми, кто развивал завуалированный язык для ощущения, разворачивающего в одной доминанте стилей патриархальную линию живописи. Это был бронированный, неопровержимый взгляд, скорее чем скрытая символистская тенденция, заменяющая личное чувство, — но никогда не уступавший ослаблению личного языка, вызванного последовательностью волн предшествующих претендентов; и связь, что чувство это только лишь сейчас появляется на поверхности.

...One thing that I've always thought about my paintings, regardless of how similar they look after they're done, my opinion about them when I'm working on them is that there's very little carry-over from one painting to the next, each painting is closer to starting over from scratch. . . .

That was the program for several generations of artists, to make personal necessity and historical necessity identical. That was the job. But once you've done that, then your [sic] absolutely stuck with it. The point is to have a working process that is that intuitive and chancey and have the results that are still able to live within this post-war American painting aesthetic. . . .

The genius of painters like Johns and Rauschenberg was that they developed a covert language for feeling that developed into one of the dominant styles of the patrilinear line of painting. It was the ironclad, irrefutable look, rather than the covert symbolist undercurrent standing in for private feelings—but never succumbing to the diminutization of private language—that got taken up by successive waves of patrilinear claimants and the connection to feeling is only just starting to resurface.

From Georgia Marsh. "David Salle." [Interview] *Bomb Magazine,* Fall 1985: 20–25.

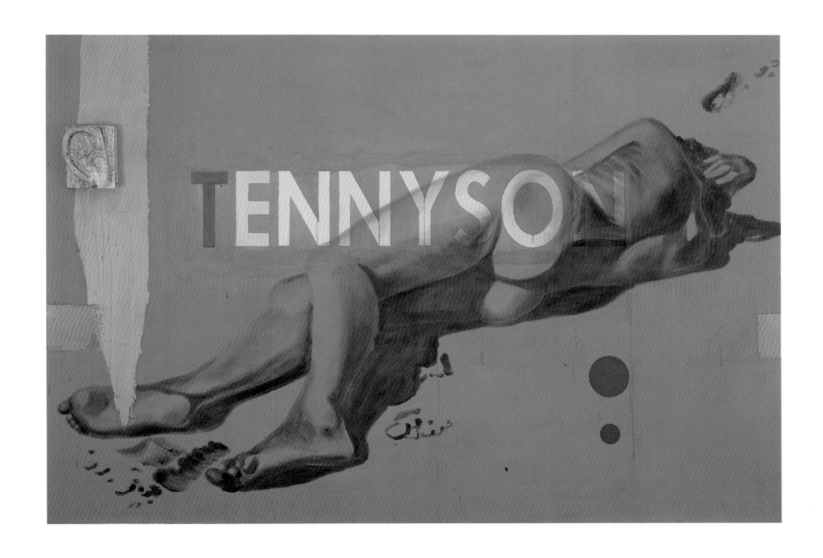

Дэвид Салли. Теннисон. 1984

David Salle. *Tennyson*. 1984

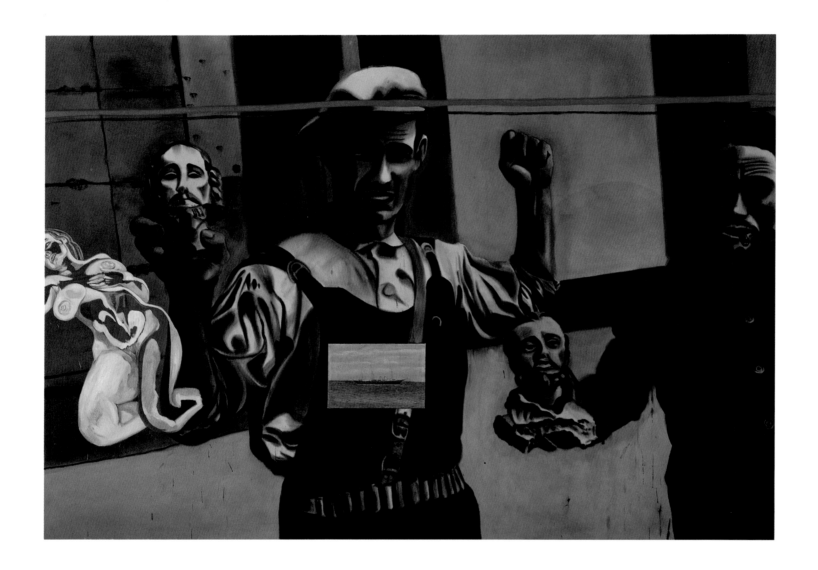

Дэвид Салли. Дьявольский Роланд. 1987

David Salle. *Demonic Roland*. 1987

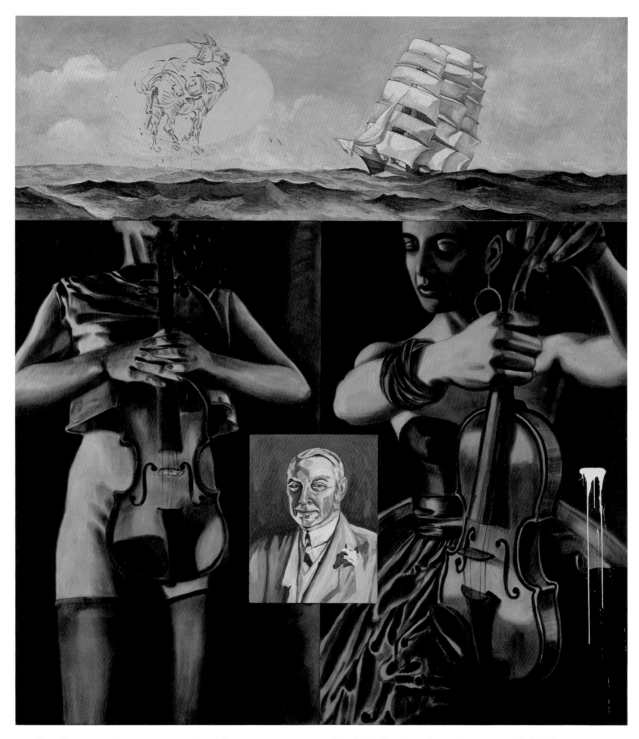

Дэвид Салли. Симфония «Концертанте I». 1987 David Salle. *Symphony Concertante I*. 1987

ДОНАЛД САЛТАН

DONALD SULTAN

Родился в 1951 году в Ашвилле, Северная Каролина. Получил степень бакалавра изящных искусств в 1973 году в Университете Северной Каролины в Чапел Хилле и степень магистра в Школе искусства Института города Чикаго, Иллинойс в 1975 году. Живет в Нью-Йорке.

Born in Asheville, North Carolina, in 1951. Received B.F.A. from the University of North Carolina, Chapel Hill, in 1973 and M.F.A. from The School of the Art Institute of Chicago, Illinois, in 1975. Lives in New York City.

. . .Я думаю, что образы имеют потребность возвратиться к абстракции. Для понимания собственного движения развития и сохранения интереса, я должен видеть динамику своих способностей двигать мир. Делать это с помощью простого соединения красок, или увеличения поверхности, или наложения рельефных материалов — более скульптурных объемов живописи — мне кажется тщетное упражнение. Я не вижу результата от включения в произведение художника всех возможностей реального мира — глубина, объем; когда все способы могут быть вложены в живопись и существуют как картина, почему отрицать их? Почему не добавлять их? Развитие абстракции приводит к гармонии чистоты цвета, или чистоты геометрии, или чистоты математики. Почему не вернуть их форме или фигуративным работам и не вернуть эту перцепцию. Я думаю о живописи в нескольких разных направлениях, одно из них идет сквозь историю, начинающуюся с плоскости картины, как зеркала существующего ландшафта.

. . . I think that images needed to be put back into abstraction. For me to understand the progression of my own development, and to keep my own interest, I must be able to see a development in how I can move the world. To do that through simply making different colors or adding more surface or putting more stuff in—more sculptural volume on the painting—is a futile exercise. I don't see it leading anywhere. When one can include in the work of art all the things of the outside world—depth, volume—when all of those things can be put into painting and still *be* painting, why deny them? Why not add them in? The march of abstraction through the history of painting leads up to the harmony of pure color or pure geometry, or pure mathematics. Why not take that back into figuration, or figurative works, and alter that perception? It goes both ways. I think of painting in several different ways—one of which is through history, starting with cave painting, as of a mirror existing in the landscape. (1988)

From Barbara Rose. "An Interview with Donald Sultan." *Sultan*. New York: Vintage Books, 1988: 94–95.

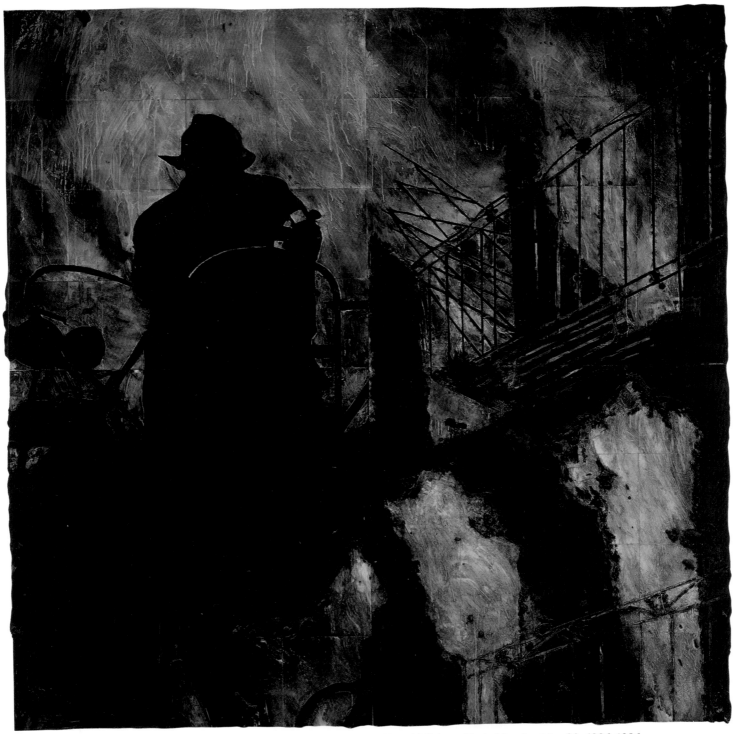

Доналд Салтан. Раннее утро 20 мая 1986. 1986 Donald Sultan. *Early Morning May 20, 1986*. 1986

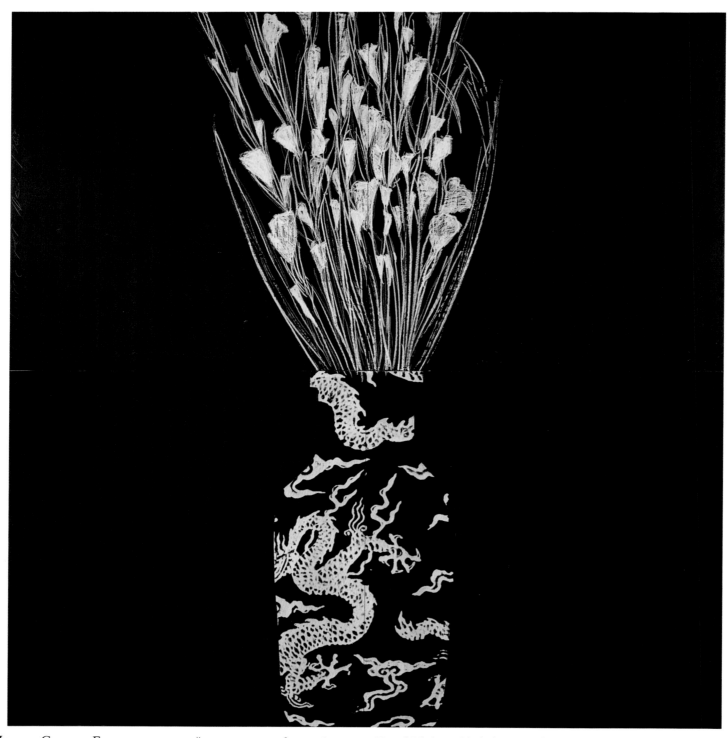

Доналд Салтан. Гладиолус в китайском горшке 2 декабря
1988. 1988

Donald Sultan. *Gladiolas in a Chinese Pot December 2, 1988*. 1988

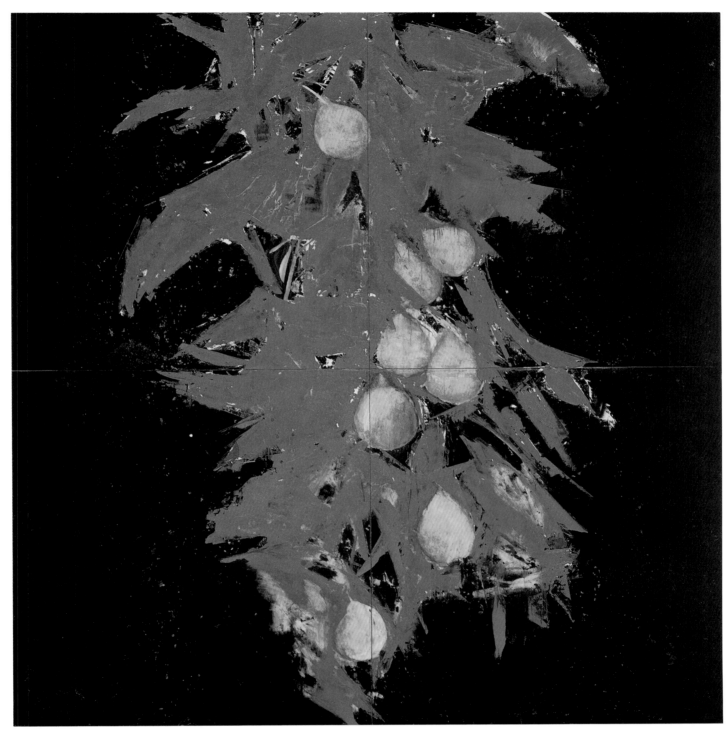

Доналд Салтан. Груши на ветке 3 февраля 1988. 1988 Donald Sultan. *Pears on a Branch February 3, 1988*. 1988

МАРК ТАНЗИ

MARK TANSEY

©1989 Timothy Greenfield-Sanders

Родился в 1949 году в Сан Хосе, Калифорния. Получил степень бакалавра изящных искусств в «Арт центр колледж оф дизайн», в Лос-Анджелесе, Калифорния в 1969 году. В 1974 году изучал программу «Гарвардская летняя сессия» в Институте художественной администрации в Кэмбридже, Массачусетс. 1975-78 годы занимался в классах живописи в Хантер колледже в Нью-Йорке. Живет в Нью-Йорке.

Born in San Jose, California, in 1949. Received B.F.A. from the Art Center College of Design, Los Angeles, California, in 1969. Studied at the Institute of Arts Administration, Harvard Summer Session, Cambridge, Massachusetts, in 1974, and took graduate studies in painting at Hunter College, New York, from 1975 to 1978. Lives in New York City.

Написанная картина это автомобиль. Можно сидеть у гаража и разбирать его или можно сесть в него и ехать куда-то.

A painted picture is a vehicle. One can sit in one's driveway and take it apart or one can get in it and go somewhere.

Марк Танзи. Триумф нью-йоркской школы, 1984 Mark Tansey. *Triumph of the New York School*. 1984

Марк Танзи. Суд Париса II. 1987

Mark Tansey. *Judgment of Paris II*. 1987

Марк Танзи. Передовое отступление. 1986

Mark Tansey. *Forward Retreat*. 1986

Марк Танзи. Арест (деталь). 1988 Mark Tansey. *Arrest* (detail). 1988

Марк Танзи. Арест. 1988 Mark Tansey. *Arrest*. 1988

BIBLIOGRAPHY

БИБЛИОГРАФИЯ

Yurii Albert

Юрий Альберт

EXHIBITIONS

1979	Apartment exhibition (with N. Stolpovskaia, G. Donskoi, M. Roshal, V. Skersis, V. Zakharov, I. Lutts), Moscow
1982	"APT Art in Nature," Kalistovo
1983	"APT Art Beyond the Fence," Tarasovka
1986	"O, Malta," Embassy of Malta, Moscow
	17th Annual Youth Exhibition, Kuznetsky Most 11, Moscow
1987	"Art Against Commerce," Bittsevsky Park, Moscow
	First exhibition of the Avant-Gardists' Club, Moscow
	"Representation," "Dwelling," "Retrospection 1957–1987," Ermitazh association, Moscow
	"Contemporary Cubism," Avant-Gardists' Club, Moscow
1987–88	"Art in the Underworld," Traveling exhibition/action of the Avant-Gardists' Club
1988	Second exhibition of the Avant-Gardists' Club, Moscow
	"Labyrinth," Palace of Youth, Moscow; Warsaw; Amsterdam; Hamburg; Paris
	"The New Russians," Palace of Culture and Science, Warsaw

ВЫСТАВКИ:

1979	Москва, выставка в квартире Ю. Альберта (Ю. Альберт, Н. Столповская, Г. Донской, М. Рошаль, В. Скерсис, В. Захаров, И. Лутц)
1983	Калистово, «АПТ АРТ в натуре»
	Тарасовка, «АПТ АРТ за забором»
1986	Москва, Посольство Мальты, «О, Мальта»
	Москва, Кузнецкий мост, 11, 17-я молодежная выставка
1987	Москва, Битцевский парк, «Искусство против коммерции»
	Москва, 1-я выставка Клуба авангардистов
	Москва, выставочный зал объединения «Эрмитаж», «Визуальная художественная культура», «Ретроспекция 1957-1987»
	Москва, выставка современного кубизма Клуба авангардистов
1987-1988	Передвижная выставка Клуба авангардистов «В аду»
1988	Москва, 2-я выставка Клуба авангардистов
	Москва, Дворец молодежи, «Лабиринт»

Second exhibition of the First Creative Association,
 Kuznetsky Most 11, Moscow
Exhibition of the Avant-Gardists' Club, Sandunovsky
 Baths, Moscow

БИБЛИОГРАФИЯ:

Come Yesterday and You'll Be First. Moscow/Newark, 1983.
 City Without Walls: An Urban Artists' Collective, Inc.
 Exibition catalogue.
«Рыбки в мутном пруду или рукопись, найденная не
 в Сарагоссе» (Советская культура, 1986,
 5 июля).
Tupitsyn, Margarita. "From Sots Art to Sov Art: A story of
 the Moscow Avantgarde," *Flash Art International*,
 No. 137, December 1987.

Peschler, Eric A., *Künstler in Moskau. Die neue Avantgarde*.
 Edition Stemmle. Zürich, 1988.
Albert, Y., Zakharov V., "Beauty, though, saves the
 World!", *Flash Art International*, No. 139, 1988.
Misiano, Viktor, "Back in the USSR." *Contemporanea*,
 May–June 1988, New York.

"The Studio on Furmanny Lane in Moscow." *Flash Art
 International*, October 1988.
Гундлах С., Фурманный переулок (Искусство, 1988,
 № 10).

Варшава, Дворец культуры и науки, «Новые
 русские»
Москва, Кузнецкий мост, 11, 2-я выставка 1-го
 творческого объединения
Москва, Сандуновские бани, выставка Клуба
 авангардистов

Vladimir Mironenko

Владимир Мироненко

EXHIBITIONS

1978	"Experiment," Malaia Gruzinskaia 28, Gorkom Grafikov, Moscow
1978–84	One-day exhibitions with the Toadstools group, Moscow
1979	"Excavations" (performance), Moscow
	"Firing Squad" (performance), Moscow
1980	"Subway" (performance), Moscow
1981	"Sliv" (performance), Moscow
	"Red Rag" (performance), Moscow
1982	"Detective" (performance), Moscow
	"Golden Disk" action, APT Art Gallery, Moscow
	"APT Art in Nature," Kalistovo
1983	"APT Art Beyond the Fence," Tarasovka
	"Defense from Neutron Bombs," (performance), Moscow
	"Victory Over the Sun," APT Art Gallery, Moscow
1984	Exhibition in conjunction with the evening "At the Right Time Between Metarealism and Materialism," Central House of Writers (TsDL), Moscow

ВЫСТАВКИ:

1978	Москва, Малая Грузинская, 28, «Эксперимент»
1978-1984	Москва, однодневные выставки группы «Мухомор»
1979	Москва, перфоманс «Раскопки»
	Москва, перфоманс «Расстрел»
1980	Москва, перфоманс «Метро»
1981	Москва, перфоманс «Слив»
	Москва, перфоманс «Красная тряпка»
1982	Москва, перфоманс «Детектив»
	Москва, галерея «АПТ АРТ», акция «Золотой диск»
1983	Калистово, «АПТ АРТ в натуре»
	Тарасовка, «АПТ АРТ за забором»
	Москва, перфоманс «Защита от нейтронного оружия»
	Москва, галерея «АПТ АРТ», «Победа над солнцем»
1984	Москва, Центральный дом литераторов, выставка на вечере «В пору между метреализмом и материализмом»

1987 "Art Against Commerce," Bittsevsky Park, Moscow
Exhibition in Café Valdai, Moscow First exhibition of
the Avant-Gardists' Club, Moscow
"Dwelling," "Retrospection 1957–87," Exhibition hall of
the Ermitazh association, "Representation," Moscow

1988 "Art for the Underworld," traveling exhibition of the
Avant-Gardists' Club
Exhibition of the Avant-Gardists' Club, Sandunovsky
Baths, Moscow
Galerie de France exhibition, ARCO, Madrid

1985 Выставка в Нью-Йорке
1986 Выставка в Вашингтоне
Москва, Битцевский парк, «Искусство против
коммерции»
1987 Москва, выставка в кафе «Валдай»
Москва, 1-я выставка Клуба авангардистов
Москва, выставочный зал объединения «Эрмитаж»,
«Жилище», «Ретроспекция 1957-1987»,
«Репрезентация»
1988 Передвижная выставка Клуба авангардистов
«В аду»
Москва, Сандуновские бани, выставка Клуба
авангардистов
Москва, 2-я выставка Клуба авангардистов
Москва, Дворец молодежи, «Лабиринт»
Фестиваль советского искусства в Финляндии,
ИМАТРА-88
Москва, Кузнецкий мост, 11, 2-я выставка 1-го
творческого объединения
Базель, «Art Fair-88»
Кёльн, выставка в галерее «Инга Беккер»

БИБЛИОГРАФИЯ:

Герловин В., Герловина Р. «Мухоморы» (Журнал
«А-Я». 1983. № 3).

Gerlovin, Rimma and Valery. "The Toadstools," *A-Ya*, No.
3, 1983, Paris.

Гундлах С. «АПТ АРТ — Картинки с выставки»
(Журнал «А-Я». 1983. № 5).

Gundlach, Sven. "APT ART — Pictures from an
Exhibition," *A-Ya*, No. 5, 1983, Paris.

Свиблова О. «Владимир Мироненко»: Каталог
выставки в рамках фестиваля ИМАТРА.
Хельсинки, 1988.

"APT ART" catalogue. Washington, D.C.

Come Yesterday and You'll Be First. Moscow/Newark, 1983.
Citi Without Walls: An Urban Artists' Collective, Inc.
Exhibition catalogue.

"Fliecelfilz Gedichte und Gemälde Mänchen und Manifeste
im Kulturpalast." In Günter Hirt and Sascha Wonders.
Nene Moskauer Poesic und Aktionskunst. Wuppertal,
1984.

Tupitsyn, Margarita. "From Sots Art to Sov Art: A story of
the Moscow Avantgarde, *Flash Art International,*
No. 137, December 1987.

Jollies, Claudio. "Kunst Bulletin", 1987, Zürich. Catalogue
Kunstmuzeum, Bern (Ausstellung "Ich Lebe—Ich
Sehe").

Miziano, Viktor. "Moscow," *Contemporanea,* May–June
1988. New York.

Miziano, Viktor. "Back in the U.S.S.R.", *Contemporanea,*
May/June 1988, New York.

Muhomor El Todistha. Perestroika. Yla-vuuksi nikkilä,
Anton. "Kärpässieni, *Kulturdihkot,* no. 3, 1988.

Sarle, Timmo. "Moskovan Avantgarde," *Helsincin Sanomat,*
no. 6, 10, 11, Maaliskuuta.

Stevens, Mark, "Artnost: What Happened to Moscow
'Unofficial' Artists When Sotheby's Came to Town."
Vanity Fair, November 1988.

"Bilder Einer Revolution," *Schweizer Illustrierte,* June 1988.

Tupitsyn, Margarita and Viktor. "The Studios on Furmanny
Lane in Moscow," *Flash Art,* October 1988.

Yurii Petruk

EXHIBITIONS

1987 "The Youth of the Country," Central Exhibition Hall, Moscow
One-day solo show at the exhibition "The Youth of the
 Country," Central Exhibition Hall, Moscow
"Dwellings," "Representation," "Retrospection 1957–1987,"
 Exhibition hall of the Ermitazh association, Moscow
Galerie de France exhibition, FIAC–87, Paris

1988 "The Soviet Union in the Woods," Amsterdam, Eindhoven
 University, Brussels
"New Painting of the 1980s," Palace of Culture of the
 Moscow Electric Light Bulb Factory, Moscow
"No Problem!," Begovaia Street exhibition hall, Moscow
Galerie de France exhibition, ARCO, Madrid
"Labyrinth," Palace of Youth, Moscow; Warsaw; Amsterdam;
 Hamburg; Paris

1989 "Moscow to London," Thumb Gallery, London

BIBLIOGRAPHY

FIAC–87. Exhibition catalogue. Paris, 1987.
Ermitazh in Holland. Exhibition catalogue. Amsterdam, 1988.
ARCO–88. Exhibition catalogue. Madrid, 1988.

Films

The New Russians. Videofilm. 1988.

Leonid Purygin

EXHIBITIONS

1977–83 10th–15th Annual All-Union Youth Exhibitions, Moscow
1986 "Russian Naïve Artists from the Collection of
 N. Kukhinka," West Berlin
"Folk Traditions in the Work of Self-Taught and
 Professional Artists," Millionshchikov Street,
 Moscow

Юрий Петрук

ВЫСТАВКИ:

1987 Москва, центральный выставочный зал,
 «Молодость страны»
Москва, центральный выставочный зал,
 однодневная персональная экспозиция на
 выставке «Молодость страны»
Москва, выставочный зал объединения
 «Эрмитаж», «Ретроспекция 1957-1987»
Париж, Галери де Франс, «ФИАК-87»

1988 Амстердам; Университет Э. Йндховен;
 Брюссель, выставка советского искусства
 «Советский Союз в лесах»
Москва, Дворец культуры московского
 электролампового завода, «Новая
 живопись 80-х»
Москва, ул. Беговая, «Нет проблем!»
Париж, «ARCO»-88.

БИБЛИОГРАФИЯ:

Каталог выставки «ФИАК-87», Мадрид, 1987
Каталог выставки «Эрмитаж в Голландии»,
 Амстердам, 1988.
Каталог выставки «ARCO-88», Париж, 1988

ФИЛЬМЫ:

1988 Видеофильм «Новые русские»

Леонид Пурыгин

ВЫСТАВКИ:

1977-1983 Москва, 10-я — 15-я Всесоюзные молодежные
 выставки
1986 Западный Берлин, «Русские наивные из собрания
 Н. Кухинке»

1987 "The Artist and Contemporaneity," Millionshchikov
 Street, Moscow
1988 "I Live—I See," Kunstmuseum, Bern
 "Gruppa '88," Moscow
 "Labyrinth," Palace of Youth, Moscow; Warsaw;
 Amsterdam; Hamburg; Paris
 Second exhibition of the First Creative Association,
 Kuznetsky Most 11, Moscow
 "Soviet Art–88," Tampere, Helsinki
 Sotheby's Auction, Center for International Trade,
 Moscow
 Exhibition of the H. Nannen collection, Kunsthalle,
 Emden

БИБЛИОГРАФИЯ:

Всемирная энциклопедия наивного искусства,
 Белград, 1984.

Декоративное искусство. 1984. № 6, 7.

Н. Кухинке, Россия стоит в центре Арт. 1986. № 9.

Д. Дибров, Фонтан любви в невесомости/
Московский комсомолец, 1987. 30 мая.

Ландерт М., Московские художники в Берне, «Der
 Kleine Bund», 1988, 11 июня.

Каталог выставки «Живу — вижу». Берн, 1988.
 Штерн. 1988, Май.

Каталог выставки в Финляндии

Andrei Roiter Андрей Ройтер

EXHIBITIONS

1977 Exhibition of graphic work, Gorkom Grafikov (Moscow
 Municipal Committee for Graphic Artists), Malaia
 Gruzinskaia 28, Moscow
1978 Drawings, Gorkom Grafikov, Moscow
1979 Exhibition of painting and graphic work, Gorkom Grafikov,
 Moscow
1980 Exhibition of painting and graphic work, Gorkom Grafikov,
 Moscow
1981 "The Artist and Music," Gorkom Grafikov, Moscow
 Watercolors, Gorkom Grafikov, Moscow
1982 14th Annual Exhibition of Young Artists, Kuznetsky Most 11,
 Moscow
 "The Artist and the City," Gorkom Grafikov, Moscow

ВЫСТАВКИ:

1977 Москва, Малая Грузинская, 28, выставка графики
1978 Москва, Малая Грузинская, 28, «Рисунок»
1979 Москва, Малая Грузинская, 28, выставка живописи
 и графики
1980 Москва, Малая Грузинская, 28, выставка живописи
 и графики
1981 Москва, Малая Грузинская, 28, «Художник
 и музыка»
 Москва, Малая Грузинская, 28, «Акварель»
1982 Москва, Кузнецкий мост, 11, 14-я выставка молодых
 московских художников
 Москва, Малая Грузинская, 28, «Художник и город»
1983 Москва, Центральный выставочный зал, 15-я
 выставка молодых московских художников

Москва, ул. Миллионщикова, «Народные традиции
в творчестве самодеятельных
и профессиональных художников»
1987 Москва, ул. Миллионщикова, «Художник
 и современность»
1988 Берн, Музей искусств, «Живу — вижу»
 Москва, «Группа 88»
 Москва, Дворец молодежи, «Лабиринт»
 Москва, Кузнецкий мост, 11, 2-я выставка 1-го
 творческого объединения
 Хельсинки, Тампере, «Советское искусство-88»
 Москва, Центр международной торговли, аукцион
 «Сотби»
 Эмден, выставка в Кунстхалле фонда Х. Наннена

1983 15th Annual Exhibition of Young Moscow Artists, Central
 Exhibition Hall, Moscow
1984 Painting and graphic works of eight young Moscow artists,
 Gorkom Grafikov, Moscow
 Autumn Painting Show, Gorkom Grafikov, Moscow
1985 Spring Painting Show, Gorkom Grafikov, Moscow
 Group exhibition of eight artists, Gorkom Grafikov, Moscow
 Autumn Painting Show, Gorkom Grafikov, Moscow
1986 Graphic works, Gorkom Grafikov, Moscow
 Group show of 21 artists, Gorkom Grafikov, Moscow
 17th Annual Youth Exhibition, Kuznetsky Most 11, Moscow
1987 "The Artist and Today," Millionshchikov Street, Moscow
 "The Youth of the Country," Central Exhibition Hall,
 Moscow
 First exhibition of the Ermitazh association, Moscow
 First auction of the Soviet Cultural Foundation, Moscow
 Chicago Art Fair, Chicago
 Group show at the Phyllis Kind Gallery, New York
 "Representation," "Dwelling," "Retrospection 1957–87,"
 Exhibition hall of the Ermitazh association, Moscow
 "Contemporary Cubism," Avant-Gardists' Club, Moscow
1988 Exhibition of Soviet art in Belgium, Cultural Center, Brussels
 "Art in the Underworld," traveling exhibition/action of the
 Avant-Gardists' Club
 "Ermitazh in Holland," Amsterdam
 Exhibition of the Countess Landsdorg collection at the
 Friedrich Ebert Stiftung Gallery, Bonn
 Artists Union Booth, Kunstmesse, Basel
 Ludwig Museum, Cologne
 "No Problem!," Begovaia Street exhibition hall, Moscow
 "Labyrinth," Palace of Youth, Moscow; Warsaw; Amsterdam;
 Hamburg; Paris
 Second exhibition of the First Creative Association,
 Kuznetsky Most 11, Moscow

БИБЛИОГРАФИЯ:

Декоративное искусство, 1987, № 9
Творчество, 1988, № 7
Искусство, 1988, № 8
Искусство, 1988, № 10

1984 Москва, Малая Грузинская, 28, выставка живописи
 и графики восьми московских художников
 Москва, Малая Грузинская, 28, осенняя выставка
 живописи
1985 Москва, Малая Грузинская, 28, весенняя выставка
 живописи
 Москва, Малая Грузинская, 28, выставка восьми
 художников
 Москва, Малая Грузинская, 28, осенняя выставка
 живописи
1986 Москва, Малая Грузинская, 28, выставка графики
 Москва, Малая Грузинская, 28, выставка 21
 художника
 Москва, Кузнецкий мост, 11, 17-я молодежная
 выставка
1987 Москва, ул. Миллионщикова, «Художник
 и современность»
 Москва, Центральный выставочный зал,
 «Молодость страны»
 Москва, 1-я выставка объединения «Эрмитаж»
 Москва, Первый аукцион Советского фонда
 культуры
 Чикаго, ярмарка искусств
 Нью-Йорк, выставка в Галерее Филлис Кайнд
 Москва, выставочный зал объединения «Эрмитаж»,
 «Жилище», «Ретроспекция 1957-1987»
1988 Брюссель, Культурный центр, выставка советского
 искусства в Бельгии
 Москва, выставка современного кубизма Клуба
 авангардистов
 Передвижная выставка Клуба авангардистов
 «В аду»
 «Эрмитаж» в Голландии
 Бонн, выставка коллекции графини Лансдорф
 в Галерее Фридрих-Эберт Штифтунг
 Базель, Кунстмесса
 Кёльн, выставка коллекции Людвига в музее
 П. Людвига
 Москва, ул. Беговая, «Нет проблем!»
 Москва, Дворец молодежи, «Лабиринт»
 Москва, Кузнецкий мост, 11, 2-я выставка 1-го
 творческого объединения

Sergei Shutov

EXHIBITIONS

1982 One-day exhibition, Kuznetsky Most 11, Moscow

1986 Solo show in homage to Daniil Kharms, Mayakovsky Museum, Moscow

 17th Annual Youth Exhibition, Kuznetsky Most 11, Moscow

1987 Exhibition in conjunction with the Moscow Film Festival "Representation," "Dwelling," "Retrospection 1957–87," Exhibition hall of the Ermitazh association, Moscow

 First Auction of the Soviet Cultural Foundation, "Ermitazh in Holland," Amsterdam

1988 "The New Russians," Palace of Culture and Science, Warsaw

 Studio Marconi, Milan, Italy

 Sotheby's Auction, Center for International Trade, Moscow

 "Kai Dorsblom," Finland

1989 "Moscow to London," Thumb Gallery, London

Films

1987 *BBC Omnibus:* "The Arts and Glasnost of Soviet Arts"

 ASSA, Mosfilm, directed by Sergei Solovev

 Dialogues, Leningrad Documentary Film Studios

1988 *Konsilium,* Central Documentary Film Studios

 Art-Rock—ASSA Parade, Central Documentary Film Studios

 Black Square, Central Documentary Film Studios

Сергей Шутов

ВЫСТАВКИ:

1982 Москва, Кузнецкий мост, 11, однодневная выставка

1986 Москва, музей В. Маяковского, персональная выставка, посвященная памяти Д. Хармса

 Москва, Кузнецкий мост, 11, 17-я молодежная выставка

1987 Выставка, приуроченная к Московскому кинофестивалю

 Москва, выставочный зал объединения «Эрмитаж», «Визуальная художественная культура», «Жилище», «Ретроспекция 1957-1987»

 Москва, первый акцион Советского фонда культуры

 «Эрмитаж» в Голландии

1988 Варшава, Дворец культуры и науки, «Новые русские»

 Италия, «Студио Маркони»

 Москва, Центр международной торговли, аукцион Сотби

 Финляндия, «Кай Дорсблом»

ФИЛЬМЫ:

1987 *BBC Omnibus:* "The Arts and Glasnost of Soviet Arts."

 «АССА», Мосфильм

 «Диалоги», Ленинградская студия документальных фильмов

1988 «Консилиум», Центральная студия документальных фильмов

 «Арт-Рок — парад АССА», Центральная студия документальных фильмов

 «Черный квадрат», Центральная студия документальных фильмов

Alexei Sundukov

Алексей Сундуков

EXHIBITIONS

1983–84	"Portraits of Contemporaries" (group show of Soviet and Czechoslovak artists), Central Artists' House, Moscow; Prague
1983	15th Annual All-Union Youth Exhibition, Central Exhibition Hall, Moscow
1984	"The Earth and Its People," Central Exhibition Hall, Moscow
1985	"All-Union Exhibition of Young Soviet Artists," Moscow; Brest; Yalta; Simferopol
1986	First exhibition of First Creative Association, Millionshchikov Street, Moscow
	17th Annual Youth Exhibition, Kuznetsky Most 11, Moscow
1987	Exhibition of contemporary Soviet art, Cuba
1988	"The Artist and Contemporaneity" (exhibition of Moscow artists), Warsaw
	"Labyrinth," Palace of Youth, Moscow; Warsaw; Amsterdam; Hamburg; Paris
	Exhibition of Moscow artists, Palace of Youth, Moscow
	Group show of Moscow artists in honor of the 70th anniversary of VLKSM, Palace of Youth, Moscow
	Second exhibition of First Creative Association, Kuznetsky Most 11, Moscow
	"Moscow on the Alster" (group show of Soviet artists), East Germany

ВЫСТАВКИ:

1983-1984	Москва, Центральный дом художника, Прага, «Портрет современника»: Совместная выставка художников СССР и ЧССР
1983	Москва, Центральный выставочный зал, 15-я Всесоюзная молодежная выставка
1984	Москва, Центральный выставочный зал, «Земля и люди»
1985	Москва, Брест, Ялта, Симферополь, Всесоюзная выставка молодых советских художников
1986	Москва, ул. Миллионщикова, 1-я выставка 1-го объединения московских художников
1987	Куба, выставка современого советского искусства
	Москва, Кузнецкий мост, 11, 17-я молодежная выставка
1988	Варшава, выставка московских художников «Художник и современность»
	Москва, Дворец молодежи, «Лабиринт»
	Москва, Дворец молодежи. Выстака московских художников «Эйдос»
	Москва, Дворец молодежи, выставка московских художников, посвященная 70-летию ВЛКСМ
	Москва, Кузнецкий мост, 11, 2-я выставка 1-го творческого объединения
	ФРГ, «Москва на Альстере», групповая выстака советских художников

БИБЛИОГРАФИЯ:

«Московская молодежная» Творчество. 1984, № 5.

Москва, № 6, 1984

Мейланд В. «Живопись для всех» Советская живопись. 1987. № 8.

Трезвость и культура 1987, № 7.

«Творчество». 1987, № 8.

Левашов В. Молодость страны. Декоративное искусство, 1987, № 9.

Погодин В. Барсученок больше не ленится/Художник, 1987, № 5.

Кирсанова В. Нелегкие пути поиска/Культура и жизнь, 1987. № 10.

Морозов А. Необходимость выбора/Известия, 1987, 9 мая.

Морозов А. Талант в дефиците/Комсомольская правда. 1987, 17 мая.

Каменский А. На острие полемики/Литературная газета, 1987. 13 мая.

Огонёк. 1987, № 5.

Московский художник, 1988, № 6.

Титова И. Творческий портрет
 А. Сундукова/Культура и жизнь, 1988, № 1.
Кричевская Л. Большие ожидания/Искусство, 1988,
 № 2.

Штерн. 1988, № 20.
Revolution. 1988, 16 июня.

Vadim Zakharov

EXHIBITIONS

1978–79	Group apartment exhibitions, Moscow
1982	First Exhibition, APT Art Gallery, Moscow
	"APT Art in Nature," Kalistovo
1983	"Victory over the Sun," APT Art Gallery, Moscow
	"APT Art Beyond the Fence," Tarasovka
	Exhibition of SZ (Viktor Skersis, Vadim Zakharov), Moscow
1984	"Vadim Zakharov," APT Art Gallery, Moscow
	Individual traveling exhibitions of SZ
1985	"APT Art in Tribeca," Washington, D.C.
1986	17th Annual Youth Exhibition, Kuznetsky Most 11, Moscow
	First exhibition of the Avant-Gardists' Club, Moscow
1987	Group exhibition of Soviet artists, Phyllis Kind Gallery, New York
	"Representation," "Dwelling," "Retrospection 1957–87," Exhibition hall of the Ermitazh association, Moscow
1987–88	"Art in the Underworld," traveling exhibition/action of the Avant-Gardists' Club
	"Contemporary Cubism," Avant-Gardists' Club, Moscow
1988	Galerie de France exhibition, ARCO, Madrid
	"I Live—I See," Kunstmuseum Bern
	Sotheby's Auction, Center for International Trade, Moscow
	Artists Union Booth, Kunstmesse, Basel
	"Iskunstvo" (exhibition of West Berlin and Moscow artists), Westend Bahnhof, West Berlin
1989	Solo show, Kunstverein, Freiburg, West Germany
	Solo show, Galerie Peter Pakesch, Vienna

Вадим Захаров

ВЫСТАВКИ:

1978-1979	Москва, квартирные групповые выставки
1982	Москва, галерея «АПТ АРТ», 1-я выставка
	Калистово, «АПТ АРТ в натуре»
1983	Москва, галерея «АПТ АРТ», «Победа над солнцем»
	Тарасовка, «АПТ АРТ за забором»
	Москва, выставка СЗ (SZ, В. Скерсис, В. Захаров)
1984	Москва, галерея «АПТ АРТ», «Вадим Захаров»
	Персональные переносные выставки СЗ
1985	Вашингтон, D.C., «АПТ АРТ в Трибеке»
1986	Москва, Кузнецкий мост, 11, 17-я молодежная выставка
	Москва, Битцевский парк, «Искусство против коммерции»
1987	Москва, 1-я выставка Клуба авангардистов
	Нью-Йорк, выставка советских художников в галерее Филлис Кайнд
	Москва, выставочный зал объединения «Эрмитаж», «Визуальная художественная культура», «Жилище», «Ретроспекция 1957-1987»
	Передвижная выставка Клуба авангардистов «В аду»
	Москва, выставка кубизма Клуба авангардистов
1988	Париж, «ARCO-88»
	Берн, Музей искусств, «Живу — вижу»
	Москва, Центр международной торговли, аукцион Сотби
	Базель, Кунстмесса

БИБЛИОГРАФИЯ:

Выставочный каталог «АПТ АРТ». Нью-Йорк, 1983
Флэш, № 137, 1987, октябрь-ноябрь
Вадим Захаров. Elephanten stören das Leben, durch 2.
 Грац, 1987

Каталог выставки «ARCO-87». Мадрид, 1988
Peschler, Eric A., *Künstler in Moskau. Die neue Avantgarde.*
 Edition Stemmle. Zurich, 1988.

Anatolii Zhuravlev

EXHIBITIONS

1985	Autumn Exhibition, Gorkom Grafikov, Moscow
1986	17th Annual Youth Exhibition, Kuznetsky Most 11, Moscow
1987	"Representation," "Dwelling," "Retrospection 1957–87," Ermitazh association, Moscow
1988	"New Artists of the 1980s," Palace of Youth of the Moscow Electrical Lamp Bulb Factory, Moscow
	Artists Union Booth, Kunstmesse, Basel
	"Labyrinth," Palace of Youth, Moscow; Warsaw; Amsterdam; Hamburg; Paris
	18th Annual Youth Exhibition, Kuznetsky Most 11, Moscow

БИБЛИОГРАФИЯ:

Каталог выставки «Живу — вижу». Берн. 1988
Художник, 1987, № 5
Bildende Kunst, 1988, № 9

Анатолий Журавлев

ВЫСТАВКИ:

1985	Москва, осенняя выставка произведений членов горкома графиков
1986	Москва, Кузнецкий мост, 11, 17-я московская молодежная выставка
1987	Москва, выставочный зал объединения «Эрмитаж», «Жилище», «Ретроспекция 1957-1987», «Репрезентация»
1988	Москва, Дворец культуры Московского электролампового завода, «Новые художники»
	Базель, Кунстмесса
	Москва, Дворец молодежи, «Лабиринт»
	Москва, Кузнецкий мост, 11, 18-я молодежная выставка

Konstantin Zvezdochetov

EXHIBITIONS

1978	"Experiment," Gorkom Grafikov, Moscow
1978–87	Apartment group exhibitions, Moscow
1987	First exhibition of the Avant-Gardists' Club, Moscow
1988	"Labyrinth," Palace of Youth, Moscow; Warsaw; Amsterdam; Hamburg; Paris
	"I Live—I See," Kunstmuseum Bern
	Kunstverein, Graz, Austria

Константин Звездочетов

ВЫСТАВКИ:

1978	Москва, Малая Грузинская, 28, «Эксперимент»
1978-1987	Москва, квартирные групповые выставки
1987	Москва, 1-я выставка Клуба авангардистов
1988	Москва, Дворец молодежи, «Лабиринт»
	Берн, Музей искусств, «Живу — вижу»
	Грац, Кюнстфераен

"Iskunstvo" (group exhibition of Moscow and West Berlin artists), Westend Bahnhof, West Berlin

"Dear Art," Palace of Youth, Moscow

БИБЛИОГРАФИЯ:

Gundlach, Swen. "Aptart. Pictures from an Exhibition." *A-YA, Unofficial Russian Art Revue* no. 5, 1983: 3–5.

Zvezdochotov, Konstantin. *A-YA, Unofficial Russian Art Revue* no. 6, 1984: 45–47.

Hochfield, Sylvia. "Soviet Art: New Freedom, New Directions." *Artnews* 86 (October 1987): 102–7.

Dederichs, Mario. "Verfemte machen Furore." *Stern* no. 20 (11 May 1988): 44–64.

Peschler, Eric A., and Viktor Misiano. *Künstler in Moskau: Die Neue Avantgarde.* Zurich: Edition Stemmle, 1988.

Tupitsyn, Margarita and Victor. "An Eye on the East: The Studios on Furmanny Lane in Moscow." *Flash Art* no. 142 (October 1988): 103, 123, 125.

Западный Берлин, совместная Советско-Западноберлинская выставка молодых художников

1989 Москва, Дворец молодежи, «Дорогое искусство»

Герловин В., Герловина Р. «Мухоморы»/Журнал «А-Я». 1983. № 3.

Гундлах С. «АПТ АРТ» — Картинки с выставки»/Журнал «А-Я». 1983. № 5.

"Auf der Suche nach unbekannten Weltmeistern: Pat und Patachon der Moskauer Avantgarde." Kunstverein, Graz, 1988.

Дэвид Бейтс

David Bates

ВЫСТАВКИ:

Персональные

1976	Галерея «Аллен Стрит», Даллас, Тексас
	Истфилд колледж, Даллас, Тексас
1978	Истфилд колледж, Даллас
1981	Галарея «Дуй», Даллас
	Истфилд колледж, Даллас
1982	Галерея «Дуй», Даллас
1983	Галерея «Чарлес Коулес», Нью-Йорк
	Галерея «Дуй», Даллас
1984	Галерея «Чарлес Коулес», Нью-Йорк
	Галерея «Тексас», Хьюстон, Тексас
1985	Галерея «Джон Борггруен», Сан-Франциско, Калифорния
	Галерея «Бетти Розенфельд», Чикаго, Иллинойс
	Галерея «Чарлес Коулес», Нью-Йорк
1986	Галарея «Текчас», Хьюстон
	Галерея «Артур Роджер», Нью-Орлеан, Луизиана
	Галерея «Юджин Биндер», Даллас
1987	Галерея «Чарлес Коулес», Нью-Йорк
	Галерея «Джон Берггруен», Сан-Франциско

EXHIBITIONS

Solo

1976	Allen Street Gallery, Dallas, Texas
	Eastfield College, Dallas, Texas
1978	Eastfield College, Dallas, Texas
1981	DW Gallery, Dallas, Texas
	Eastfield College, Dallas, Texas
1982	DW Gallery, Dallas, Texas
1983	Charles Cowles Gallery, New York
	DW Gallery, Dallas, Texas
1984	Charles Cowles Gallery, New York
	Texas Gallery, Houston, Texas
1985	John Berggruen Gallery, San Francisco, California
	Betsy Rosenfield Gallery, Chicago, Illinois
	Charles Cowles Gallery, New York
1986	Texas Gallery, Houston, Texas
	Arthur Roger Gallery, New Orleans, Louisiana
	Eugene Binder Gallery, Dallas, Texas
1987	Charles Cowles Gallery, New York
	John Berggruen Gallery, San Francisco, California

BIBLIOGRAPHY

Haisten, Marilyn. "Six Local Sculptors: Why They Do What They Do." *Dallas/Fort Worth Home & Garden* (May 1980): 53–59.

Kutner, Janet. "Regional Art Shows Individuality." *The Dallas Morning News,* 29 November 1980: C14.

Mitchell, Charles Dee. "Landscape Show." *Dallas Observer,* 13–19 November 1980: 12.

Kutner, Janet. "Shows by 2 Artists Display Touch of Whimsy, Touch of Class." *The Dallas Morning News,* 23 May 1981: C1, 8.

Kutner, Janet. "One from the Heart." *The Dallas Morning News,* 14 July 1982: C1, 10.

Marvel, Bill. "Three Dallas Artists Win Kimbrough Award." *Dallas Times Herald,* 25 March 1982: F3.

Freudenheim, Susan. "David Bates: Portraiture Primitive and Personal." *Texas Homes* 7 (February 1983): 13–14, 16.

Glueck, Grace. "Two Biennials: One Looking East and the Other West." *The New York Times,* 27 March 1983: 35–36.

Henry, Gerrit. "David Bates at Charles Cowles." *Art in America* 71 (November 1983): 225–26.

Kutner, Janet. "Success Finds Dallas Artist." *The Dallas Morning News,* 1 December 1983: F1, 2.

Marvel, Bill. "Life from a Different Perspective." *Dallas Times Herald,* 30 November 1983: 14.

Lavatelli, Mark. "David Bates at DW Gallery, Dallas." *Artspace: Southwestern Contemporary Arts Quarterly* 8 (Spring 1984): 61.

Johnson, Patricia C. "Best and Worst Trends Collide in Bates' '84 Work." *The Houston Chronicle,* 12 May 1984, sec. 4: 1.

Hill, Ed, and Bloom, Suzanne. "David Bates, Texas Gallery." *Artforum* 23 (November 1984): 108.

Artner, Alan G. "Bates' Work Shows a Blend of Nostalgic, Contemporary." *Chicago Tribune,* 1 February 1985, sec. 7: 12.

Cohen, Ronny. "David Bates." *Artforum* 24 (January 1986): 89.

Handy, Ellen. "David Bates." *Arts Magazine* 60 (December 1985): 117.

Reischel, Diane. "High Profile: David Bates." *The Dallas Morning News,* 23 June 1985, sec. E: 1, 2.

Torphy, Will. "Naive Ingenuity." *Artweek,* 26 January 1985: 3.

Carlozzi, Annette. *50 Texas Artists.* San Francisco: Chronicle Books, 1986.

Freudenheim, Susan. "Dallas: David Bates." *Artforum* 25 (March 1987): 136–37.

Kutner, Janet. "Two Distinct Personal Visions." *The Dallas Morning News,* 29 November 1986, sec. F: 1, 2.

Mitchell, Charles Dee. ". . . and Diversity Defines Dallas." *New Art Examiner* 13 (April 1986): 31, 35–37.

Nixon, Bruce. "Two Dallas Artists View Their World." *Dallas Times Herald,* 24 November 1986, sec. F: 4.

———. "David Bates Creates Quirky, Earthy Folk Art." *Dallas Times Herald,* 27 December 1986, sec. F: 1, 3.

"An Artist Found a Guide for More Than a Fishing Trip." *The Dallas Morning News,* 25 December 1987, sec. C: 1–2.

Kutner, Janet. "A First for David Bates." *The Dallas Morning News,* 14 May 1987, sec. C: 5, 9.

Marvel, Bill. "David Bates: Double Agent." *Artspace: Southwestern Contemporary Arts Quarterly* 11 (Spring 1987): 44.

Nixon, Bruce. "Dallas Artist's Tour Scores a First." *Dallas Times Herald,* 13 May 1987, sec. G: 1, 6.

Proyen, Mark Van. "Cartoons of Involvement." *Artweek,* 17 October 1987: 3.

"Racing Paints and Lush Paintings at John Berggruen Gallery." *Art-Talk* 7 (October 1987): 52.

Dix, Bob. "Conversation with David Bates." *Shift* 1, no. 2 (1988): 24–25.

Dupree, Michael Francis. "David Bates: Native Son." *Detour* 1 (February 1988): 63–65.

Jarmusch, Ann. "Of Marsh and Men." *The Dallas Morning News,* 15 October 1988: C1, 2.

Kutner, Janet. "A City Boy's Country Vision." *The Dallas Morning News,* 16 October 1988: K1, 3.

Tyson, Janet. "Swamp Journey." *Fort Worth Star Telegram,* 15 October 1988, Entertainment sec.: 1.

Росс Блекнер

ВЫСТАВКИ:

Персональные

1975	Галерея «Каннингам Уард», Нью-Йорк
1976	Галерея «Джон Дойл», Нью-Йорк
1977	Галерея «Каннингам Уард», Нью-Йорк
1979	Галерея «Мэри Бун», Нью-Йорк
1980	Галерея «Мэри Бун», Нью-Йорк
1981	Галерея «Мэри Бун», Нью-Йорк
1982	Галерея «Патрик Верелист», Антверпен, Бельгия
	Галерея «Портико Рок», Филадельфия, Пенсильвания
1983	Галерея «Мэри Бун», Нью-Йорк
1984	Галерея «Натюрморт», Нью-Йорк
1985	Школа Бостонского музея, Массачусеттс
1986	Галерея «Марио Диаконо», Бостон, Массачусеттс
	Галерея «Мэри Бун», Нью-Йорк
1987	Галерея «Мэри Бун», Нью-Йорк
	Галерея «Марго Ливин», Лос-Анджелес, Калифорния
1988	Галерея «Мэри Бун», Нью-Йорк

Ross Bleckner

EXHIBITIONS

Solo

1975	Cunningham Ward Gallery, New York
1976	John Doyle Gallery, Chicago, Illinois
1977	Cunningham Ward Gallery, New York
1979	Mary Boone Gallery, New York
1980	Mary Boone Gallery, New York
1981	Mary Boone Gallery, New York
1982	Patrick Verelist Galerie, Antwerp, Belgium
	Portico Row Gallery, Philadelphia, Pennsylvania
1983	Mary Boone Gallery, New York
1984	Gallery Nature Morte, New York
1985	Boston Museum School, Massachusetts
1986	Mario Diacono Gallery, Boston, Massachusetts
	Mary Boone Gallery, New York
1987	Mary Boone Gallery, New York
	Margo Leavin Gallery, Los Angeles, California
1988	Mary Boone Gallery, New York

BIBLIOGRAPHY

Mitchell, Raye B. "Ross Bleckner." *New Art Examiner* 3 (April 1976).

Tatransky, Valentin. "Four Artists." *Arts Magazine* 54 (December 1979): 25.

Smith, Roberta. "Ross Bleckner at Mary Boone." *Art in America* 69 (January 1981): 124–25.

Yoskowitz, Robert. "Ross Bleckner." *Arts Magazine* 55 (January 1981): 32.

Halley, Peter. "Ross Bleckner: Painting at the End of History." *Arts Magazine* 56 (May 1982): 132–33.

Owens, Craig. "Back to the Studio." *Art in America* 70 (January 1982): 99–107.

Pincus-Witten, Robert. "Defenestrations: Robert Longo and Ross Bleckner." *Arts Magazine* 57 (November 1982): 94–95.

Yoskowitz, Robert. "Ross Bleckner." *Arts Magazine* 56 (February 1982): 36.

Kuspit, Donald. "Ross Bleckner." *Artforum* 22 (April 1984): 82.

McCormick, Carlo. "Ross Bleckner." *Flash Art* no. 121 (March 1985): 42–43.

Brenson, Michael. "Ross Bleckner." *The New York Times,* 14 February 1986: C32.

Caley, Shaun. "Ross Bleckner." *Flash Art* no. 127 (April 1986): 68.

Drake, Peter. "Ross Bleckner." *Flash Art* no. 129 (Summer 1986): 66–67.

Klein, Mason. "Past and Perpetuity in the Recent Paintings of Ross Bleckner." *Arts Magazine* 61 (October 1986): 74–76.

Poirier, Maurice. "Ross Bleckner." *Art News* 85 (May 1986): 129–30.

Siegel, Jeanne. "Geometry Desurfacing: Ross Bleckner, Alan Belcher, Ellen Carey, Peter Halley, Sherrie Levine, Philip Taaffe, James Welling." *Arts Magazine* 60 (March 1986): 26–32.

Tomkins, Calvin. "The Art World: Between Neo- and Post-." *The New Yorker,* 24 November 1986: 104–13.

Westfall, Stephen. "Ross Bleckner at Mary Boone." *Art in America* 74 (May 1986): 155–56.

Yau, John. "Ross Bleckner: Mary Boone Gallery." *Artforum* 24 (May 1986): 135–36.

Cameron, Dan. "On Ross Bleckner's 'Atmosphere' Paintings." *Arts Magazine* 61 (February 1987): 30–33.

McGill, Douglas. "An Artist's Journey from Obscurity to Success." *The New York Times,* 19 February 1987: C30.

Melville, Stephen. "Dark Rooms: Allegory and History in the Paintings of Ross Bleckner." *Arts Magazine* 61 (April 1987): 56–58.

Smith, Roberta. "Art: In Bleckner Show, an Array of Past Motifs." *The New York Times,* 13 February 1987: C16.

Steir, Pat. "Where the Birds Fly, What the Lines Whisper." *Artforum* 25 (May 1987): 107–11.

"Talking Abstract." *Art in America* 75 (July 1987): 80–85.

Liebmann, Lisa. "Ross Bleckner's Mood Indigo." *Artnews* 87 (May 1988): 128–33.

Кристофер Браун

Christopher Brown

ВЫСТАВКИ:

Персональные

1977 Галерея «Лоеб Родес Маркет Хаус», Сан-Франциско, Калифорния

1979 Музей искусства Де Сайссет, Университет в Санто Клара, Калифорния

1980 Галерея «Пауль Англим», Сан-Франциско, Калифорния

1982 Галерея колледжа Американ Ривер, Сакраменто, Калифорния

1983 Галерея «Пауль Англим», Сан-Франциско, Калифорния

1984 Галерея искусства Шаста колледжа, Реддинг, Калифорния

Галерея «Пауль Англим», Сан-Франциско, Калифорния

1985 Галерея «Дарт», Чикаго, Иллинойс

Галерея «Пауль Англим», Сан-Франциско, Калифорния

EXHIBITIONS

Solo

1977 Loeb Rhodes Market Hours Gallery, San Francisco, California

1979 De Saisset Art Museum, University of Santa Clara, California

1980 Gallery Paule Anglim, San Francisco, California

1982 American River College Art Gallery, Sacramento, California

1983 Gallery Paule Anglim, San Francisco, California

1984 Art Gallery, Shasta College, Redding, California

Gallery Paule Anglim, San Francisco, California

1985 Dart Gallery, Chicago, Illinois

Gallery Paule Anglim, San Francisco, California

1985–86 "The Painted Room," traveling exhibition: Madison Art Center, Wisconsin; Matrix Gallery, University Art Museum, Berkeley, California; Zolla/Lieberman Gallery, Chicago, Illinois; University Art Museum, Santa Barbara, California; Des Moines Art Center, Iowa; Art Gallery, University of California, Irvine

1986 Jan Turner Gallery, Los Angeles, California

1985-86	«Живописная комната», передвижная выставка: Мэдисон Арт центр, Висконсин; галерея «Матрикс», Университетский музей искусства, Беркли, Калифорния; галерея «Золла/Либерман», Чикаго, Иллинойс; Университетский музей искусства, Санта Барбара, Калифорния; Арт центр Дес Мойнес, Айова; галерея Калифорнийского университета, Ирвин
1986	Галерея «Жан Торнер», Лос-Анджелес, Калифорния Галерея «Золла/Либерман», Чикаго, Иллинойс
1987	Галерея «Пауль Англим», Сан-Франциско, Калифорния
1988	«Акварель 1976-1987», Арлингтонский центр изучения современного искусства при Тексасском университете; Сайссет музей, Университет Санта Клара, Калифорния

	Zolla/Lieberman Gallery, Chicago, Illinois
1987	Gallery Paule Anglim, San Francisco, California
1988	"The Water Paintings, 1976–87," University of Texas at Arlington Center for Research in Contemporary Art; traveled to de Saisset Museum, University of Santa Clara, California

BIBLIOGRAPHY

Burkhardt, Dorothy P. "Christopher Brown." *Artweek* 10 (27 October 1979): 16.

Fischer, Hal. "San Francisco/Santa Clara Reviews." *Artforum* 18 (February 1980): 105–6.

Kelley, Jeff. "Christopher Brown." *Arts Magazine* 55 (January 1981): 17.

Cebulski, F. "Gesture and Freedom." *Artweek* 13 (15 May 1982): 3.

Albright, Thomas. "Christopher Brown." *Artnews* 82 (May 1983): 135–36.

Proyen, Mark Van. "Electric Eloquence." *Artweek* 14 (29 January 1983): 6.

Baker, Kenneth. "Galleries." *San Francisco Chronicle,* 22 November 1985.

Brunson, Jamie. "Autobiographical Landscapes." *Artweek* 16 (23 November 1985): 3.

French, Christopher. "A Reliance on Style." *Artweek* 16 (26 January 1985): 4.

Baker, Kenneth. "Christopher Brown." *San Francisco Chronicle,* 23 October 1987.

Levy, Mark. "Floating Across China." *Artweek* 18 (24 October 1987): 5.

Berkson, Bill. "Christopher Brown." *Artforum* 26 (January 1988): 123–24.

Jan, Alfred. "Christopher Brown." *Flash Art* no. 138 (January–February 1988): 126.

Эйприл Горник

April Gornik

April Gornik

ВЫСТАВКИ:

Персональные

1981	Галерея «Эдвард Троп», Нью-Йорк
1982	Арт галерея Короладского университета, Боулдер
	Галерея «Эдвард Троп», Нью-Йорк
1983	Галерея «Эдвард Троп», Нью-Йорк
1984	Галерея «Тексас», Хьюстон
	«Новая галерея современного искусства», Кливленд, Охайо
	Галерея «Эдвард Троп», Нью-Йорк
1985	Институт современного искусства, Бостон, Массачусеттс
	Галерея «Спрингер», Берлин, Зап. Германия
	Галерея «Сейбл-Кастелли», Торонто, Канада
1986	Галерея «Эдвард Троп», Нью-Йорк
1987	Галерея «Эдвард Троп», Нью-Йорк
1988	Галерея «Сейбл-Кастелли», Торонто, Канада
	Университетский музей искусства, Университет штата Калифорния, Лонг-Бич

EXHIBITIONS

Solo

1981	Edward Thorp Gallery, New York
1982	University of Colorado Art Galleries, Boulder, Colorado
	Edward Thorp Gallery, New York
1983	Edward Thorp Gallery, New York
1984	The New Gallery of Contemporary Art, Cleveland, Ohio
	Texas Gallery, Houston, Texas
	Edward Thorp Gallery, New York
1985	Institute of Contemporary Art, Boston, Massachusetts
	Galerie Springer, Berlin, West Germany
	The Sable-Castelli Gallery, Toronto, Canada
1986	Edward Thorp Gallery, New York
1987	Edward Thorp Gallery, New York
1988	The Sable-Castelli Gallery, Toronto, Canada
	University Art Museum, California State University, Long Beach, California

BIBLIOGRAPHY

Berlind, Robert. "April Gornik at Edward Thorp." *Art in America* 69 (September 1981): 157–58.

Lawson, Thomas. "April Gornik, Edward Thorp Gallery." *Artforum* 19 (Summer 1981): 91.

Parks, Addison. "April Gornik." *Arts Magazine* 55 (June 1981): 19.

Blau, Douglas. "April Gornik at Edward Thorp." *Art in America* 71 (September 1983): 167.

Silverthorne, Jeanne. "April Gornik, Edward Thorp Gallery." *Artforum* 22 (October 1983): 70.

Glueck, Grace. "April Gornik." *The New York Times,* 23 November 1984: C20.

Lyotard, Jean-François. "The Sublime and the Avant-Garde." *Artforum* 22 (April 1984): 36–43.

Pardee, Hearne. "The New American Landscape." *Arts Magazine* 58 (April 1984): 116–17.

Cecil, Sarah. "April Gornik." *Artnews* 85 (March 1985): 144–45.

Fisher, Jean. "April Gornik." *Artforum* 23 (March 1985): 96.

Kohn, Michael. "Romantic Vision." *Flash Art* no. 120 (January 1985): 56–60.

———. "April Gornik." *Flash Art* no. 122 (April–May 1985): 39.

Pincus-Witten, Robert. "Entries: Analytical Pubism." *Arts Magazine* 59 (February 1985): 85–89.

Parks, Addison. "April Gornik." *Arts Magazine* 60 (Summer 1986): 116.

Smith, Roberta. "The Manor in the Landscape." *The New York Times,* 12 December 1986: C26.

Westfall, Stephen. "April Gornik at Edward Thorp." *Art in America* 74 (October 1986): 166, 168.

Brenson, Michael. "April Gornik." *The New York Times,* 23 October 1987: C34.

Hess, Elizabeth. "Gornik's Imaginary Landscapes." *The New York Observer,* 2 November 1987: 17.

Loughery, John. "The New Romantic Landscape." *Arts Magazine* 62 (November 1987): 107.

Kramer, Hilton. "An Antidote to the Postmodern Blues: 'Realism Today' at the National Academy." *The New York Observer,* 28 December 1987.

McGill, Douglas C. "Landscapes in Repose." *The New York Times,* 13 November 1987: C36.

Gornik, April. "Rooms in the View." *Art & Antiques* (Summer 1988): 72–77.

Grimes, Nancy. "April Gornik." *Artnews* 87 (January 1988): 153–54.

Hansell, Freya. "Three Painters: Susan Rothenberg, April Gornik, Freya Hansell." *Bomb Magazine* (Spring 1988): 18–23.

Kimmelman, Michael. "Art: 'Realism Today' at National Academy." *The New York Times,* 8 January 1988: C27.

Lewallen, Constance. "Interview with April Gornik." *View* 5 (Fall 1988): 2–23.

Loughery, John. "Landscape Painting in the Eighties: April Gornik, Ellen Phelan and Joan Nelson." *Arts Magazine* 62 (May 1988): 44–48.

Nochlin, Linda. "En Plein Air: Recent Views of the Great Outdoors." *Interview* (April 1988): 122–25.

Питер Халли

Peter Halley

ВЫСТАВКИ:

Персональные

1978	Центр современного искусства, Нью-Орлеан, Луизиана
1985	Интернационал с монументом, Нью-Йорк
1986	Интернационал с монументов, Нью-Йорк
	Галерея «Даниель Темплон», Париж, Франция
1987	Галерея «Соннабенд», Нью-Йорк
1988	Галерея «Бруно Бисчефбергер», Цюрих, Швейцария

EXHIBITIONS

Solo

1978	Contemporary Arts Center, New Orleans, Louisiana
1985	International with Monument, New York
1986	International with Monument, New York
	Galerie Daniel Templon, Paris, France
1987	Sonnabend Gallery, New York
1988	Galerie Bruno Bischofberger, Zurich, Switzerland

BIBLIOGRAPHY

Halley, Peter. "Against Post-Modernism: Reconsidering Ortega." *Arts Magazine* 56 (November 1981): 112–15.

———. "A Note on the 'New Expressionism' Phenomenon." *Arts Magazine* 57 (March 1983): 88–89.

———. "Nature and Culture." *Arts Magazine* 58 (September 1983): 64–65.

———. "The Crisis in Geometry." *Arts Magazine* 58 (June 1984): 111–15.

Cone, Michele. "Peter Halley." *Flash Art* no. 126 (February-March 1986): 36–38.

Decter, Joshua. "Peter Halley." *Arts Magazine* 60 (Summer 1986): 110.

Foster, Hal. "Signs Taken for Wonders." *Art in America* 74 (June 1986): 80–91, 139.

Heartney, Eleanor. "Neo-Geo Storms New York." *New Art Examiner* 14 (September 1986): 28–29.

Jones, Ronald. "Six Artists at the End of the Line: Gretchen Bender, Ashley Bickerton, Peter Halley, Louise Lawler, Anna McCollum, and Peter Nagy." *Arts Magazine* 60 (May 1986): 49–51.

Nagy, Peter. "From Criticism to Complicity." *Flash Art* no. 129 (Summer 1986): 46–49.

Siegel, Jeanne. "Geometry Desurfacing: Ross Bleckner, Alan Belcher, Ellen Carey, Peter Halley, Sherrie Levine, Philip Taaffe, James Welling." *Arts Magazine* 60 (March 1986): 26–32.

Cameron, Dan. "In the Path of Peter Halley." *Arts Magazine* 62 (December 1987): 70–73.

Fehlau, F. "Donald Judd, Peter Halley." *Flash Art* no. 135 (Summer 1987): 93.

Heartney, Eleanor. "The Hot New Cool Art: Simulationism." *Artnews* 86 (January 1987): 134.

Madoff, Steven H. "Purgatory's Way." *Arts Magazine* 61 (March 1987): 16–19.

Pincus-Witten, Robert. "Entries: First Nights." *Arts Magazine* 61 (January 1987): 44–45.

Wei, L. "Talking Abstract: Part Two." *Art in America* 75 (December 1987): 112–29, 171.

Gilbert-Rolfe, J. "Nonrepresentation in 1988: Meaning-Production Beyond the Scope of the Pious." *Arts Magazine* 62 (May 1988): 30–39.

Kuspit, Donald. "Review." *Artforum* 26 (January 1988): 112–13.

Ottman, K. "Peter Halley: Sonnabend Gallery." *Flash Art* no. 138 (January-February 1988): 123.

Peter Halley: Collected Essays 1981–87. Zurich: Bruno Bischofberger Gallery, 1988.

Segard, M. "Peter Halley: Rhona Hoffman Gallery." *New Art Examiner* 15 (June 1988): 43–44.

Аннетт Лемьё

Annette Lemieux

ВЫСТАВКИ:

Персональные

1984	Кэш/Нтюхаус, Нью-Йорк
1986	Кэш/Ньюхаус, Нью-Йорк
1987	Галерея «Джон Баер», Нью-Йорк
	Кэш/Ньюхаус, Нью-Йорк
	Галерея «Даниель Веинберг», Лос-Анджелес, Калифорния
1988	Галерея «Лиссон», Лондон, Англия
	Галерея «Матриск», Уадсуорд Атениум, Гартфорт, Коннектикут
	Галерея «Рона Гоффман», Чикаго, Иллинойс

EXHIBITIONS

Solo

1984	Cash/Newhouse, New York
1986	Cash/Newhouse, New York
1987	Josh Baer Gallery, New York
	Cash/Newhouse, New York
	Daniel Weinberg Gallery, Los Angeles, California
1988	Lisson Gallery, London, England
	Matrix Gallery, Wadsworth Atheneum, Hartford, Connecticut
	Rhona Hoffman Gallery, Chicago, Illinois
1989	Josh Baer Gallery, New York

BIBLIOGRAPHY

Linker, Kate. "Eluding Definition." *Artforum* 23 (December 1984): 61–67.

Brooks, Rosetta. "Remembrance of Objects Past." *Artforum* 25 (December 1986): 68–69.

Cameron, Dan. "Report from the Front." *Arts Magazine* 60 (Summer 1986): 86–93.

Indiana, Gary. "Annette Lemieux at Cash/Newhouse." *Art in America* 74 (July 1986): 119–20.

Raynor, Vivien. *The New York Times,* 12 September 1986: C21.

Heartney, Eleanor. "Simulationism: The Hot New Cool Art." *Artnews* 86 (January 1987): 130–37.

Levin, Kim. "Art: Annette Lemieux." *The Village Voice,* 5 May 1987: 74.

Salvioni, Daniela. "Spotlight: Annette Lemieux." *Flash Art* no. 135 (Summer 1987): 99.

Siegel, Jeanne. "Annette Lemieux: It's a Wonderful Life, or Is It?" *Arts Magazine* 61 (January 1987): 78–81.

Smith, Roberta. "Art: Annette Lemieux in 2 Mixed Media Shows." *The New York Times,* 17 April 1987: C26.

Celant, Germano. *Unexpressionism: Art Beyond the Contemporary.* New York: Rizzoli, 1988.

Leigh, Christian. "Annette Lemieux." *Artforum* 27 (September 1988): 145.

Oliva, Achillo Bonito. "Neo America." *Flash Art* no. 138 (January-February 1988): 62–66.

Pincus-Witten, Robert. "Entries: Annette Lemieux, an Obsession with Stylistics: Painter's Guilt." *Arts Magazine* 63 (September 1988): 32–37.

Ребекка Пэрдом

ВЫСТАВКИ:

Персональные

1986 Галерея «Джак Тилтон», Нью-Йорк
1987 Галерея «Джак Тилтон», Нью-Йорк

Основные групповые выставки

1981 «Сорок третья ежегодная выставка·художников центрального Нью-Йорка», Музей искусства, Мансон-Уильямс-Проктор Институт, Итака, Нью-Йорк

1985 «Групповая выставка», галерея «Джак Тилтон», Нью-Йорк

1986 «Вдохновение приходит от натуры», галерея «Джак Тилтон», Нью-Йорк

1987 «5 абстрактных художников», школа «Нью-Йорк Студио», Нью-Йорк

1988 «Новые приобретения перманентной коллеции МИТ», Центр визуального искусства, Массачусетский институт технологии, Кембридж

«Современный синтаксис: Цвет и насыщенность», галерея Центра изобразительного искусства им. Роберсона, Рютгерс университет, Ньюарк, Нью-Джерси

Rebecca Purdum

EXHIBITIONS

Solo

1986 Jack Tilton Gallery, New York
1987 Jack Tilton Gallery, New York

Selected Group

1981 "Forty-third Annual Artists of Central New York," Museum of Art, Munson-Williams-Proctor Institute, Utica, New York

1985 "Group Exhibition," Jack Tilton Gallery, New York

1986 "Inspiration Comes from Nature," Jack Tilton Gallery, New York

1987 "5 Abstract Artists," New York Studio School, New York

1988 "Recent Acquisitions to the MIT Permanent Collection," List Visual Arts Center, Massachusetts Institute of Technology, Cambridge, Massachusetts

"Contemporary Syntax: Color and Saturation," Robeson Center Art Gallery, Rutgers University, Newark, New Jersey

BIBLIOGRAPHY

Bomb Magazine, Fall 1986: 40–41.

Brenson, Michael. "Rebecca Purdum." *The New York Times,* 16 May 1986: C25.

Henry, Gerrit. "Rebecca Purdum at Jack Tilton." *Art in America* 74 (December 1986): 134.

Russell, John. "Bright Young Talents: Six Artists with a Future." *The New York Times,* 18 May 1986, 2:1, 31.

Seliger, Jonathan. "The Effect that Paint Produces: New Paintings by Rebecca Purdum." *Arts Magazine* 61 (February 1987): 78–79.

Sugiura, Keime. *Bijutsu Techo* (August 1986): 89.

Russell, John. "Rebecca Purdum." *The New York Times*, 9 October 1987: C30.

Beckett, Wendy. *Contemporary Women Artists*. New York: Phaidon Press, 1988.

Moorman, Margaret. "Rebecca Purdum in a Mysterious Light." *Art News* 87 (March 1988): 105–6.

Дэвид Салли	David Salle

ВЫСТАВКИ:

Персональные

1976 Галерея «Арт спейс», Нью-Йорк

1977 «Фондейшен де Аппел», Амстердам, Голландия
«Китчен», Нью-Йорк

1978 «Фондейшен Корпс де Гарде», Гронинген, Голландия

1979 Галерея «Гагосиян/Носей-Вебер», Нью-Йорк
«Китчен», Нью-Йорк

1980 «Фондейшен де Аппел», Амстердам, Голландия
Галерея «Анита Носей», Нью-Йорк
Галерея «Бисшофбергер», Цюрих, Швейцария

1981 Галерея «Мэри Бун», Нью-Йорк
Галерея «Ларри Гагосиян», Лос-Анджелес
Галерея «Люсио Амелио», Нарлес, Италия

1982 Галерея «Марио Диаконо», Рим, Италия
Галереи «Мэри Бун» и «Лео Кастелли», Нью-Йорк
Галерея «Бисшофбергер», Цюрих, Швейцария
Галерея «Антони Д'Оффэй», Лондон, Англия

1983 Галерея «Акира Икеда», Токио, Япония
Галерея «Роланд Гринберг», Сант Луис, Миссури
Музей Бойманс-ван Бюнинген, Роттердам, Голландия
Галерея «Мэри Бун», Нью-Йорк
Галерея «Кастелли графикс», Нью-Йорк
Галерея «Аскан Крон», Гамбург, Зап. Германия
Галерея «Шеллман и Класер», Мюнхен, Зап. Германия
«Галерея американского искусства Аддисон», Андовер, Массачусетс

1984 Галерея «Лео Кастелли», Нью-Йорк
Галерея «Марио Диаконо», Рим, Италия
Галерея «Бисшофбергер», Цюрих, Швейцария

1985 Галерея «Тексас», Хьюстон
Галерея «Даниель Темплон», Париж, Франция
Галерея «Мэри Бун», Нью-Йорк

EXHIBITIONS

Solo

1976 Artists Space, New York

1977 Foundation de Appel, Amsterdam, The Netherlands
The Kitchen, New York

1978 Foundation Corps de Garde, Groningen, The Netherlands

1979 Gagosian/Nosei-Weber Gallery, New York
The Kitchen, New York

1980 Foundation de Appel, Amsterdam, The Netherlands
Anina Nosei Gallery, New York
Galerie Bischofberger, Zurich, Switzerland

1981 Mary Boone Gallery, New York
Larry Gagosian Gallery, Los Angeles, California
Lucio Amelio Gallery, Naples, Italy

1982 Mario Diacono Gallery, Rome, Italy
Mary Boone Gallery and Leo Castelli Gallery, New York
Galerie Bischofberger, Zurich, Switzerland
Anthony D'Offay Gallery, London, England

1983 Akira Ikeda Gallery, Tokyo, Japan
Ronald Greenberg Gallery, Saint Louis, Missouri
Museum Boymans-van Beuningen, Rotterdam, The Netherlands
Mary Boone Gallery, New York
Castelli Graphics, New York
Galerie Ascan Crone, Hamburg, West Germany
Galerie Schellman and Kluser, Munich, West Germany
Addison Gallery of American Art, Andover, Massachusetts

1984 Leo Castelli Gallery, New York
Mario Diacono Gallery, Rome, Italy
Galerie Bischofberger, Zurich, Switzerland

1985 Texas Gallery, Houston, Texas
Galerie Daniel Templon, Paris, France
Mary Boone Gallery, New York
Galerie Michael Werner, Cologne, West Germany
Donald Young Gallery, Chicago, Illinois

Галерея «Мишель Вернер», Кельн, Зап. Германия
Галерея «Дональд Янг», Чикаго, Иллинойс
1986 Галерея «Лео Кастелли», Нью-Йорк
Галерея «Марио Диаконо», Бостон, Массачусетс
Галерея «Кастелли графикс», Нью-Йорк
Музей Оствалл, Дортмунт, Зап. Германия
Институт современного искусства, Филадельфия,
 Пенсильвания
Институт современного искусства, Бостон,
 Массачусетс
1987 Музей американского искусства Уитни, Нью-Йорк;
 передвижная экспозиция, Музей современного
 искусства, Лос-Анджелес, Калифорния; Галерея
 искусства, Онтарио, Торонто, Канада; Музей
 современного искусства, Чикаго, Иллинойс
Галерея «Мэри Бун», Нью-Йорк
Галерея «Фруитмаркет», Эдинбург, Шотландия
Арт-центр «Спирал/Васоал», Токио, Япония
1988 Галерея «Мэри Бун», Нью-Йорк
Fundación Caja de Pensiones, Мадрид, Испания:
 передвижная экспозиция Bayerische
 Staatsgemäldesammlungen, Мюнхен, Зап.
 Германия; Музей искусства, Тель-Авив,
 Израиль

1986 Leo Castelli Gallery, New York
Mario Diacono Gallery, Boston, Massachusetts
Castelli Graphics, New York
Museum am Ostwall, Dortmund, West Germany
Institute of Contemporary Art, Philadelphia, Pennsylvania
Institute of Contemporary Art, Boston, Massachusetts
1987 Whitney Museum of American Art, New York; traveling
 exhibition: Museum of Contemporary Art, Los Angeles,
 California; Art Gallery of Ontario, Toronto, Canada;
 Contemporary Art Museum, Chicago, Illinois
Mary Boone Gallery, New York
Fruitmarket Gallery, Edinburgh, Scotland
Spiral/Wacoal Art Center, Tokyo, Japan
1988 Mary Boone Gallery, New York
Fundación Caja de Pensiónes, Madrid, Spain; traveling
 exhibition: Bayerische Staatsgemäldesammlungen,
 Munich, West Germany; The Tel Aviv Museum of Art,
 Israel

BIBLIOGRAPHY

Bleckner, Ross. "Transcendent Anti-Fetishism." *Artforum* 17
 (March 1979): 50–55.

Lawson, Thomas. "David Salle." *Flash Art* nos. 94–95
 (January–February 1980): 33.

Pincus-Witten, Robert. "Entries: Big History, Little History."
 Arts Magazine 54 (April 1980): 183–85.

———. "Entries: Palimpsest and Pentimenti." *Arts Magazine*
 54 (June 1980): 128–31.

Phillips, Deborah. "Illustration and Allegory." *Arts Magazine*
 55 (September 1980): 25–26.

Salle, David. "Images that Understand Us: A Conversation
 with David Salle and James Welling." *Journal* 27 (June-
 July 1980): 41–44.

Lawson, Thomas. "David Salle, Mary Boone Gallery."
 Artforum 19 (May 1981): 71–72.

Levine, Sherrie. "David Salle." *Flash Art* no. 103 (Summer
 1981): 34.

Ratcliff, Carter. "Westkunst: David Salle." *Flash Art* no. 103
 (Summer 1981): 33–34.

Schjeldahl, Peter. "David Salle Interview." *Journal*
 (September-October 1981): 15–21.

Siegel, Jeanne. "David Salle: Interpretation of Image." *Arts
 Magazine* 55 (April 1981): 92–101.

Groot, Paul. "David Salle." *Flash Art* no. 109 (November
 1982): 68–70.

Joachimides, Christos. "Zeitgeist." *Flash Art* no. 109
 (November 1982): 26–27, 30–31.

Liebmann, Lisa. "David Salle." *Artforum* 20 (Summer 1982):
 89–90.

Pincus-Witten, Robert. "David Salle: Holiday Glassware."
 Arts Magazine 56 (April 1982): 58–60.

Ratcliff, Carter. "David Salle." *Interview* (February 1982):
 64–66.

Russell, John. "Art: David Salle." *The New York Times,* 19 March 1982: C24.

Schjeldahl, Peter. "David Salle's Objects of Disaffection." *The Village Voice,* 23 March 1982: 83.

Tucker, Marcia. "An Iconography of Recent Figurative Painting." *Artforum* 20 (Summer 1982): 70–75.

Yoskowitz, Robert. "David Salle." *Arts Magazine* 57 (September 1982): 34.

Liebmann, Lisa. "David Salle." *Artforum* 21 (Summer 1983): 74.

Moufarrege, Nicholas A. "David Salle." *Flash Art* no. 112 (May 1983): 60.

Roberts, John. "An Interview with David Salle." *Art Monthly* (March 1983): 3–7.

Brenson, Michael. "Art: Variety of Forms for David Salle Imagery." *The New York Times,* 23 March 1984: C20.

Marzorati, Gerald. "The Artful Dodger." *Artnews* 83 (Summer 1984): 46–55.

Schjeldahl, Peter. "The Real Salle." *Art in America* 72 (September 1984): 180–87.

Schwartz, Sanford. "The Art World: David Salle." *The New Yorker,* 30 April 1984: 104–11.

Brenson, Michael. "Art: David Salle Show at Mary Boone Gallery." *The New York Times,* 3 May 1985: C25.

Cameron, Dan. "The Salle Academy." *Arts Magazine* 60 (November 1985): 74–77.

Feinstein, Roni. "David Salle's Art in 1985: Dead or Alive?" *Arts Magazine* 60 (November 1985): 82–85.

Madoff, Steven Henry. "What is Postmodern about Painting: The Scandinavia Lectures." *Arts Magazine* 60 (September 1985): 116–21.

Marsh, Georgia. "David Salle." [Interview], *Bomb Magazine* Fall 1985: 20–25.

Millet, Catherine. "David Salle." *Flash Art* no. 123 (Summer 1985): 30–34.

Olive, Kristan. "David Salle's Deconstructive Strategy." *Arts Magazine* 60 (November 1985): 82–85.

Pincus-Witten, Robert. "Interview with David Salle." *Flash Art* no. 123 (Summer 1985): 35–36.

———. "An Interview with David Salle." *Arts Magazine* 60 (November 1985): 78–81.

Brenson, Michael. "Romanticism or Cynicism? Only Salle Knows." *The New York Times,* 27 April 1986, 2: 31–32.

Kramer, Hilton. "The Salle Phenomenon." *Art & Antiques* (December 1986): 97–99.

Parks, Addison. "David Salle." *Arts Magazine* 60 (Summer 1986): 116.

Pincus-Witten, Robert. "David Salle: Sightations (From the Theater of the Deaf to the Gericault Paintings)." *Arts Magazine* 61 (October 1986): 40–44.

Raynor, Vivien. "David Salle." *The New York Times,* 11 April 1986: C30.

Rubinstein, Meyer Raphael, and Daniel Wiener. "David Salle." *Arts Magazine* 60 (Summer 1986): 105.

Flam, Jack. "David Salle: Neither a Hoax nor a Genius." *The Wall Street Journal,* 29 January 1987: 26.

Levin, Kim. "The Salle Question." *The Village Voice,* 3 February 1987: 81.

Liebmann, Lisa. "Harlequinade for an Empty Room: On David Salle." *Artforum* 25 (February 1987): 94–99.

Schjeldahl, Peter. *Salle.* New York: Vintage Books, 1987.

Taylor, Paul. "How David Salle Mixes High Art and Trash." *The New York Times Magazine,* 11 January 1987: 26–29, 39–40.

Cottingham, Laura. "David Salle." *Flash Art* no. 140 (May 1988): 104.

Heartney, Eleanor. "David Salle: Impersonal Effects." *Art in America* 76 (June 1988): 120–29, 175.

Доналд Салтан

ВЫСТАВКИ:

Персональные

1976 А.М.Е., Чикаго, Иллинойс
1977 «Артист спейс», Нью-Йорк
 Институт искусства и городских ресурсов, Р.7. I,
 Специальная проектная комната, Лонг-Айленд
 Сити, Нью-Йорк
1979 Галерея «Янг Гоффман», Чикаго, Иллинойс
 Галерея «Уиллард», Нью-Йорк
1980 Галерея «Уиллард», Нью-Йорк
1981 Галерея «Даниель Веинберг», Сан-Франциско
1982 Галерея «Ганс Стрелов», Дюссельдорф, Зап.
 Германия
 Галерея «Блюм Хельман», Нью-Йорк
1983 Галерея «Акира Икеда», Токио, Япония
1984 Галерея «Блюм Хельман», Нью-Йорк
1985 Галерея «Барбара Краков», Бостон
 Галерея «Блюм Хельман», Нью-Йорк
 Галерея «Гиан Ензи Спероне», Рим, Италия
1986 Галерея «Блюм Хельман», Нью-Йорк
 Галерея «Монтена-Делсон», Париж, Франция
 Галерея «Гринберг», Сант Луис, Миссури
1987 Галерея «Акира Икеда», Токио, Япония
 Галерея «Блюм Хельман», Лос-Анджелес,
 Калифорния
 Галерея «Блюм Хельман», Нью-Йорк
 Галерея «Гиан Ензи Спероне», Рим, Италия
 Музей современного искусства, Чикаго;
 передвижная выставка: Музей современного
 искусства, Лос-Анджелес; Модерн Арт в Форт
 Уорте, Тексас; Бруклинский музей, Нью-Йорк
1988 Галерея «Монтена-Делсон», Париж, Франция
 Галерея «Алис Паули», Лозанн, Швейцария
 Музей Модерн Арт, Нью-Йорк
 Галерея «Мартина Хамильтон», Нью-Йорк

Donald Sultan

EXHIBITIONS

Solo

1976 N.A.M.E., Chicago, Illinois
1977 Artists Space, New York
 The Institute for Art and Urban Resources, P.S. 1, Special
 Projects Rooms, Long Island City, New York
1979 Young Hoffman Gallery, Chicago, Illinois
 Willard Gallery, New York
1980 Willard Gallery, New York
1981 Daniel Weinberg Gallery, San Francisco, California
1982 Hans Strelow Gallery, Düsseldorf, West Germany
 BlumHelman Gallery, New York
1983 Akira Ikeda Gallery, Tokyo, Japan
1984 BlumHelman Gallery, New York
1985 Barbara Krakow Gallery, Boston, Massachusetts
 BlumHelman Gallery, New York
 Gian Enzo Sperone, Rome, Italy
1986 BlumHelman Gallery, New York
 Galerie Montenay-Delsol, Paris, France
 Greenberg Gallery, Saint Louis, Missouri
1987 Akira Ikeda Gallery, Nagoya, Japan
 BlumHelman Gallery, Los Angeles, California
 BlumHelman Gallery, New York
 Gian Enzo Sperone, Rome, Italy
 Museum of Contemporary Art, Chicago; traveling exhibition:
 Museum of Contemporary Art, Los Angeles, California;
 Modern Art Museum of Fort Worth, Texas; The Brooklyn
 Museum, New York
1988 Galerie Montenay-Delsol, Paris, France
 Galerie Alice Pauli, Lausanne, Switzerland
 The Museum of Modern Art, New York
 Martina Hamilton Gallery, New York
1989 BlumHelman Gallery, Los Angeles, California

BIBLIOGRAPHY

Zimmer, William. "Don Sultan: Room 207, P.S. 1." *The Soho Weekly News,* 24 November 1977: 48.

Ratcliff, Carter. "New York Letter." *Art International* 22 (October 1978): 138–39.

Lauterbach, Ann. "Donald Sultan at Willard." *Art in America* 67 (September 1979): 136.

Reed, Dupuy Warwick. "Donald Sultan: Metaphor for Memory." *Arts Magazine* 53 (June 1979): 148–49.

Schwartz, Ellen. "Donald Sultan: Willard." *Artnews* 75 (May 1979): 170.

Larson, Kay. "Donald Sultan at Willard." *The Village Voice,* 15 October 1980: 103.

Nye, Mason. "Donald Sultan." *New Art Examiner* 7 (March 1980): 17.

Parks, Addison. "Donald Sultan." *Arts Magazine* 55 (December 1980): 189.

Zimmer, William. "Artbreakers: Donald Sultan." *The Soho Weekly News,* 17 September 1980.

Crossley, Mimi. "Review: The Americans: The Landscape." *Houston Post,* 12 April 1981: 10AA.

Kalil, Susie. "The American Landscape—Contemporary Interpretations." *Artweek* 12 (25 April 1981): 9.

Friedrichs, Yvonne. "Donald Sultan in der Galerie Strelow: Klare Profile." *Düsseldorfer Stadtpost,* November 1982.

[Guiasola, Felix]. "Entrevista con Bryan Hunt y Donald Sultan." *Vardar* (Madrid), June 1982: 4–8.

Henry, Gerrit. "New York Review." *Artnews* 81 (September 1982): 172.

Russell, John. "Donald Sultan." *The New York Times,* 30 April 1982: C24.

Becker, Robert. "Donald Sultan with David Mamet." *Interview* (March 1983): 56–58.

Glueck, Grace. "Steve Keister and Donald Sultan." *The New York Times,* 23 December 1983: C22.

Madoff, Steven Henry. "Donald Sultan at BlumHelman." *Art in America* 71 (January 1983): 126.

Kuspit, Donald. "Donald Sultan at BlumHelman." *Art in America* 72 (May 1984): 169, 178.

Larson, Kay. "Donald Sultan." *New York Magazine* 17 (27 February 1984): 59.

Robinson, John. "Donald Sultan." *Arts Magazine* 58 (May 1984): 48.

Warren, Ron. "Donald Sultan." *Arts Magazine* 58 (April 1984): 39.

Brenson, Michael. "Donald Sultan." *The New York Times,* 13 December 1985: C32.

Raynor, Vivien. "Art: Sultan's Tar-on-Tile Technique." *The New York Times,* 12 April 1985: C26.

Tomkins, Calvin. "Clear Painting." *The New Yorker* 61 (3 June 1985): 106–13.

Christov-Barkargiev, Carolyn. "Donald Sultan." *Flash Art* no. 128 (May-June 1986): 48–50.

Edelman, Robert G. "Donald Sultan at BlumHelman." *Art in America* 74 (October 1986): 159–60.

Larson, Kay. "Donald Sultan." *New York Magazine* 19 (28 April 1986): 97.

Henry, Gerrit. "Dark Poetry." *Artnews* 86 (April 1987): 104–11.

Muchnic, Suzanne. "Seeing 'Double' in Donald Sultan Exhibit." *Los Angeles Times,* 12 January 1987: 1.

Russell, John. "Donald Sultan." *The New York Times,* 24 April 1987: C24.

———. "Donald Sultan." *The New York Times,* 20 November 1987: C32.

Jarmusch, Ann. "Sultan Exhibit Filled with Earthly Delights." *Dallas Times Herald,* 29 February 1988: D1-2.

Kutner, Janet. "An Artist of Powerful Contradictions." *The Dallas Morning News,* 23 February 1988: C1, C10.

Rose, Barbara. *Sultan.* New York: Vintage Books, 1988.

Tyson, Janet. "Growth with Art." *Fort Worth Star-Telegram,* 16 February 1988, Entertainment: 1, 3.

Марк Танзи

Mark Tansey

ВЫСТАВКИ:

Персональные

1982 Галерея «Грайс Боргиничт», Нью-Йорк
1984 Галерея «Грайс Боргиничт», Нью-Йорк
 Галерея «Джон Берггруен», Сан-Франциско
1985 Музей современного искусства, Хьюстон, Тексас
1986 Галерея «Курт Маркус», Нью-Йорк
1987 Галерея «Курт Маркус», Нью-Йорк

EXHIBITIONS

Solo

1982 Grace Borgenicht Gallery, New York
1984 Grace Borgenicht Gallery, New York
 John Berggruen Gallery, San Francisco, California
1985 Contemporary Arts Museum, Houston, Texas
1986 Curt Marcus Gallery, New York
1987 Curt Marcus Gallery, New York

BIBLIOGRAPHY

Raynor, Vivien. "Art: Mark Tansey in First Solo Show." *The New York Times,* 5 November 1982: C19.

Armstrong, Richard. "Mark Tansey, Grace Borgenicht Gallery." *Artforum* 21 (February 1983): 75–76.

Friedman, Jon R. "Mark Tansey." *Arts Magazine* 57 (January 1983): 10.

Owens, Craig. "Mark Tansey at Borgenicht." *Art in America* 71 (February 1983): 137–38.

Phillips, Deborah C. "Mark Tansey: Grace Borgenicht." *Artnews* 82 (January 1983): 144–45.

New Art. New York: Harry N. Abrams, Inc., 1984.

Russell, John. "Mark Tansey." *The New York Times,* 9 March 1984: C22.

Kuspit, Donald. "Mark Tansey: Curt Marcus Gallery." *Artforum* 25 (September 1986): 132–33.

Martin, Richard. "Rust is What Our Metal Substitutes for Tears: The New Paintings of Mark Tansey." *Arts Magazine* 60 (April 1986): 8–9.

Russell, John. "Mark Tansey." *The New York Times,* 2 May 1986: C28.

1987 Joselit, David. "Milani, Innerst, Tansey." *Flash Art* no. 134 (May 1987): 100–1.

———. "Wrinkles in Time." *Art in America* 75 (July 1987): 106–11, 137.

Martin, Richard. "Cézanne's Doubt and Mark Tansey's Certainty on Considering *Mont Sainte-Victoire." Arts Magazine* 62 (November 1987): 79–83.

McCormick, Carlo. "Fracts of Life." *Artforum* 25 (January 1987): 91–95.

LENDERS TO THE EXHIBITION
СЛЕДУЮЩИЕ ЛИЦА ОДОЛЖИЛИ КАРТИНЫ

Yurii Albert
BlumHelman Gallery, New York
Mary Boone Gallery, New York
The Eli and Edythe L. Broad Collection
The Eli Broad Family Foundation
Christopher Brown
Leo Castelli, New York
Corcoran Gallery of Art, Washington, D.C.
Elaine and Werner Dannheisser
Delaware Art Museum, Wilmington
Gallery Paule Anglim, San Francisco
The Solomon R. Guggenheim Museum, New York
Rhona Hoffman Gallery, Chicago
Robert M. Kaye
Reiner Roland Lang, Villingen
Moscow Palette Association of the "Inter" Cooperative, Moscow
Vladimir Mironenko

Yurii Petruk
Leonid Purygin
Refco, Inc., Chicago
Andrei Roiter
John Sacchi, New York
San Francisco Museum of Modern Art
Sergei Shutov
Alexei Sundukov
Edward Thorp Gallery, New York
Jack Tilton Gallery, New York
Gordon D. Watson, London
Whitney Museum of American Art, New York
Vadim Zakharov
Anatolii Zhuravlev
Konstantin Zvezdochetov
and anonymous lenders

EXHIBITION CHECKLIST
СПИСОК ПРОИЗВЕДЕНИЙ

SOVIET ARTISTS

Yurii Albert

1. *I'm Not Baselitz*. 1986.
 Oil on canvas,
 39⅜ × 39⅜″ (100 × 100 cm.)
 Collection the Artist

2. *Form and Content No. 4*. 1988.
 From the series *Elitist-Democratic
 Art: Painting for Sailors*. Mixed mediums on masonite,
 polyptych.
 Part I: 126 × 9½″ (320 × 24 cm.)
 Part II: 63 × 9½″ (160 × 24 cm.)
 Part III: 110¼ × 9½″ (280 × 24 cm.)
 Part IV: 102¼ × 9½″ (260 × 24 cm.)
 Collection the Artist

3. *I'm Not Jasper Johns*. 1981. Oil and collage on canvas,
 31½ × 31½″ (80 × 80 cm.)
 Private collection, Philadelphia

Vladimir Mironenko

1. *Completely Secret (Plan for World Transformation)*. 1988.
 Oil and acrylic on canvas, polyptych:
 78¾ × 45⅔″ (200 × 116 cm.) each
 Part I: *The Battle for Truth*
 Part II: *Unyielding Resistance*
 Part III: *Hardened Struggle*
 Part IV: *Stable Mutual Aid*
 Part V: *The Final Struggle*
 Collection the Artist

2. *Ours—Yours*. 1988.
 Nitro-enamel on masonite, diptych: 47¼ × 59″ (120 × 150 cm.) each
 Collection the Artist

СОВЕТСКИЕ ХУДОЖНИКИ

Юрий Альберт

1. Я не Базелиц. 1986
 Холст, масло. 100 × 100
 Собственность автора

2. Форма и содержание № 4. Полиптих. 1988
 Из серии «Элитарно-демократическое искусство».
 Живопись для моряков.
 Оргалит, смешанная техника
 Первая часть: 320 × 24
 Вторая часть: 160 × 24
 Третья часть: 280 × 24
 Четвертая часть: 260 × 24
 Собственность автора.

3. Я не Жаспер Джонс. 1981
 Холст, коллаж, масло. 80 × 80
 Частная коллекция. Филадельфия.

Владимир Мироненко

1. Совершенно секретно. (План преобразования мира) Полиптих. 1988
 Холст, масло, акрил. Каждая часть: 200 × 116
 Первая часть: Проект битвы за правду
 Вторая часть: План упорного сопротивления
 Третья часть: Схема ожесточенной борьбы
 Четвертая часть: График стабильной взаимопомощи
 Пятая часть: Карта окончательной победы

2. Наши — Ваши. Диптих. 1988
 Оргалит, нитроэмаль. Каждая часть: 120 × 150
 Собственность автора

Yurii Petruk

1. *The Chameleon's Holiday.* 1987.
 Oil on canvas,
 59 × 78¾″ (150 × 200 cm.)
 Collection the Artist

2. *Pharaoh Laika I.* 1988.
 From the series *The Legend of Laika.*
 Oil on canvas,
 59 × 78¾″ (150 × 200 cm.)
 Collection the Artist

3. *Laika the Dog.* 1988. From the series *The Legend of Laika.* Oil on canvas, 78¾ × 118″ (200 × 300 cm.)
 Collection the Artist

Leonid Purygin

1. *Self-immolation of the Lion.* 1985.
 Oil on masonite,
 92½ × 59″ (235 × 150 cm.)
 Collection the Artist

2. *Pipa Puryginskaia.* 1985.
 Oil on wood and canvas,
 59¾ × 52″ (152 × 132 cm.)
 Collection the Artist

3. *Reclining Woman.* 1985.
 Oil on canvas,
 75½ × 56¼″ (192 × 143 cm.)
 Collection the Artist

Andrei Roiter

1. *Unseen Voices.* 1988.
 Mixed mediums on canvas, polyptych.
 Part I: *Gourmand,* 78¾ × 59″ (200 × 150 cm.)
 Part II: *Olympus,* 78¾ × 59″ (200 × 150 cm.)
 Part II: *Number 9,* 78¾ × 59″ (200 × 150 cm.)
 Part IV: *Still-Life Fragment,* 74¼ × 55″ (190 × 140 cm.)
 Part V: *Whale,* 74¼ × 55″ (190 × 140 cm.)
 Part VI: *Number 3,* 78¾ × 59″ (200 × 150 cm.)
 Collection the Artist

Юрий Петрук

1. Праздник хамелеона, 1987
 Холст, масло. 150 × 200
 Собственность автора

2. Фараон «Лайка I». 1988
 Из цикла «Легенда о Лайке»
 Холст, масло. 150 × 200
 Собственность автора

3. Собака Лайка. 1988
 Из цикла «Легенда о Лайке»
 Холст, масло. 200 × 300
 Собственность автора

Леонид Пурыгин

1. Самосожжение Льва. 1985
 Оргалит, масло, 235 × 150
 Собственность автора

2. Пипа Пурыгинская. 1985
 Холст, дерево, масло, 152 × 132
 Собственность автора

3. Лежащая. 1985
 Холст, масло. 192 × 143
 Собственность автора

Андрей Ройтер

1. Невидимые голоса. Полиптих. 1988
 Холст, смешанная техника
 Первая часть: Лакомка. 200 × 150
 Вторая часть: Олимп. 200 × 150
 Третья часть: Номер 9. 200 × 150
 Четвертая часть: Фрагмент натюрморта. 190 × 140
 Пятая часть: Кит. 190 × 140
 Шестая часть: Номер 3. 200 × 150
 Собственность автора

Sergei Shutov

1. *Life*. 1988.
 Mixed mediums on canvas,
 59 × 78¾″ (150 × 200 cm.)
 Collection the Artist

2. *Interior*. 1988.
 Oil on canvas,
 78¾ × 59″ (200 × 150 cm.)
 Collection the Artist

3. *Identity Card*. 1988.
 Mixed mediums on canvas,
 59 × 78¾″ (150 × 200 cm.)
 Collection the Artist

Alexei Sundukov

1. *Face to Face*. 1988.
 Oil on canvas,
 78¾ × 78¾″ (200 × 200 cm.)
 Collection the Artist

2. *The Substance of Life*. 1988.
 Oil on canvas,
 78¾ × 78¾″ (200 × 200 cm.)
 Collection the Artist.

3. *Radioactive Background*. 1987.
 Oil on canvas,
 38½ × 57″ (98 × 145 cm.)
 Collection the Artist

Vadim Zakharov

1. *C—3*. 1988.
 Oil on canvas,
 59 × 78¾″ (150 × 200 cm.)
 Collection the Artist

2. *AS—3*. 1988.
 Oil on canvas,
 78¾ × 118″ (200 × 300 cm.)
 Collection the Artist

3. *Untitled*. 1988.
 Oil on canvas,
 78¾ × 118″ (200 × 300 cm.)
 Collection the Artist

Сергей Шутов

1. Жизнь. 1988
 Холст, смешанная техника. 150 × 200
 Собственность автора

2. Интерьер. 1988
 Холст, масло. 200 × 150
 Собственность автора

3. Удостоверение личности. 1988
 Холст, смешанная техника. 150 × 200
 Собственность автора

Алексей Сундуков

1. Анфас. 1988
 Холст, масло. 200 × 200
 Собственность автора

2. Вещество жизни. 1988
 Холст, масло. 200 × 200
 Собственность автора

3. Радиоактивный фон. 1987
 Холст, масло. 98 × 145
 Собственность автора

Вадим Захаров

1. С — 3. 1988
 Холст, масло. 150 × 200
 Собственность автора

2. AS — 3. 1988
 Холст, масло. 200 × 300
 Собственность автора

3. Без названия. 1988
 Холст, масло. 200 × 300
 Собственность автора

Anatolii Zhuravlev

1. *Feeling*. 1988.
 Oil and enamel on canvas,
 55 × 78¾″ (140 × 200 cm.)
 Collection the Moscow Palette Association of the "Inter" cooperative, Moscow

2. *Untitled*. 1988.
 Oil and enamel on canvas,
 78¾ × 55″ (200 × 140 cm.)
 Collection the Artist

3. *Greetings I*. 1987.
 Oil and enamel on canvas,
 78¾ × 78¾″ (200 × 200 cm.)
 Collection the Artist

Konstantin Zvezdochetov

1. From the series *Perdo*. 1988.
 Mixed mediums on masonite and canvas, installation in four parts.
 Part I (center): oil on canvas, 45¼ × 27½″ (115 × 70 cm.)
 Part II (left): oil on masonite, 49¼ × 78¾″ (125 × 200 cm.)
 Part III (fence): masonite, 57 × 53″ (145 × 135 cm.)
 Part IV: (frame): oil on masonite and wood,
 82½ × 78¾″ (210 × 200 cm.)
 Collection V. Zakharov, Moscow

2. From the series *Perdo*. 1986.
 Rainer Roland Lang, Villingen

3. *RA—3*. From the series *Perdo*. 1986.
 Rainer Roland Lang, Villingen

Анатолий Журавлев

1. Чувство. 1988
 Холст, масло, эмаль. 140 × 200
 Собственность объединения «Московская палитра» комплексного кооператива «Интер», Москва

2. Без названия. 1988
 Холст, масло, эмаль. 200 × 140
 Собственность автора

3. Приветствие I. 1987
 Холст, масло, эмаль. 200 × 200
 Собственность автора

Константин Звездочетов

1. Из серии «Пердо»
 Инсталляция из 4 частей. 1988
 Оргалит, холст, смешанная техника
 Первая часть (центральная): холст, масло. 115 × 70
 Вторая часть (левая): оргалит, масло. 125 × 200
 Третья часть (забор): оргалит. 145 × 135
 Четвертая часть (рама): оргалит, дерево, масло. 210 × 200
 Из коллекции В. Захарова, Москва

2. РА = 3. Из серии «Пердо». 1986
 Частная коллекция, Берн
 Раинэр Роланд Ланг, Виллэнгэн

3. Из серии «Пердо». 1986
 Частная коллекция, Берн
 Раинэр Роланд Ланг, Виллэнгэн

АМЕРИКАНСКИЕ ХУДОЖНИКИ

Дэвид Байтес

1. Строитель пристани, 1987
 Масло, холст, 72 × 60″ (182,9 × 152,4 см.)
 Делаверский музей искусства, Уилмингтон
 Ф. В. Ду Понт Фонд

2. Мягкий рот, 1988
 Масло, холст
 96 × 78″ (243,8 × 198,1 см.)
 Галерея искусства Коркоран, Вашингтон, Д.С.
 Подарок от женского комитета

3. Болото, 1988
 Масло, холст
 96 × 78″ (243,8 × 198,1 см.)
 Частная коллекция Даллас, Техас

Росс Блекнер

1. Братские шпаги, 1986
 Масло, холст
 108 × 84″ (274,3 × 213,4 см.)
 Семейный фонд Ели Брод

2. Архитектура неба III, 1988
 Масло, холст
 106 × 92″ (269,2 × 233,7 см.)
 Собрание Элайн и Вернер Даннхейссер, Нью-Йорк

3. Нас двое, 1988
 Масло, холст
 108 × 60″ (274,3 × 152,4 см.)
 Семейный фонд Ели Брод

Кристофер Браун

1. Дерево, вода, рок, 1985
 Масло, угольный карандаш, холст
 80 1/8 × 120¼″ (203,5 × 305,5 см.)
 Санфранцисский музей Модерн Арт, Ассоциация
 Арт-диллеров
 Фонд приобретений 85. 805 А-В

2. Индейская расщелина, 1989
 Масло, холст
 Коллекция художника, любезное предоставление
 галереи «Пауль Англим», Сан-Франциско

AMERICAN ARTISTS

David Bates

1. *The Dock Builder*. 1987.
 Oil on canvas, 72 × 60″ (182.9 × 152.4 cm.). Delaware Art Museum, Wilmington. F.V. DuPont Fund.

2. *Cottonmouth*. 1988.
 Oil on canvas, 96 × 78″ (243.8 × 198.1 cm.). Corcoran Gallery of Art, Washington, D.C. Gift of the Women's Committee, 1989.

3. *Pennywort Pool*. 1988.
 Oil on canvas, 96 × 78″ (243.8 × 198.1 cm.). Private collection, Dallas

Ross Bleckner

1. *Brothers' Swords*. 1986.
 Oil on canvas, 108 × 84″ (274.3 × 213.4 cm.). The Eli Broad Family Foundation.

2. *Architecture of the Sky III*. 1988.
 Oil on canvas, 106 × 92″ (269.2 × 233.7 cm.). Collection Elaine and Werner Dannheisser, New York.

3. *Us Two*. 1988.
 Oil on canvas, 108 × 60″ (274.3 × 152.4 cm.). The Eli Broad Family Foundation.

Christopher Brown

1. *Wood, Water, Rock*. 1985.
 Oil and charcoal on canvas, 80⅛ × 120¼″ (203.5 × 305.5 cm.). San Francisco Museum of Modern Art, Art Dealers Association Fund Purchase

2. *Indian Split*. 1989.
 Oil on canvas, 80 × 144″ (203.2 × 365.8 cm.). Collection the Artist. Courtesy Gallery Paule Anglim, San Francisco

3. *November 19, 1863*. 1989.
 Oil on canvas, 104 × 105″ (264.2 × 266.7 cm.). Private collection. Courtesy Gallery Paule Anglim, San Francisco

3. 19 ноября 1863 г., 1989
 Масло, холст
 104×105″ (264,2×266,7 см.)
 Частная коллекция
 Любезное предоставление галереи «Пауль Англим»,
 Сан-Франциско

Эйпрел Горник

1. Свет перед дождем, 1987
 Масло, холст
 92×74″ (235,5×188 см.)
 Любезное предоставление галереи «Эдвард Троп»,
 Нью-Йорк

2. Тропическая пустыня, 1987
 Масло, холст
 76×100″ (193×254 см.)
 Коллекция галереи «Эдвард Троп», Нью-Йорк

3. Моджакар, 1988
 Масло, холст
 72×100″ (182,9×254 см.)
 Любезное предоставление галереи «Эдвард Троп»,
 Нью-Йорк

Петер Халлей

1. Желтая тюрьма с подземными трубами, 1985
 Акрилик, роллетекс, холст
 68×64″ (172,7×162,6 см.)
 Собрание Джона Сачи, Нью-Йорк
 Любезное предоставление галереи «Соннабенд»,
 Нью-Йорк

2. Алфавилл, 1987
 Акрилик, холст
 62×92″ (157,5×233,7 см.)
 Собрание Элайн и Вернер Даннхейссер, Нью-Йорк
 Любезное предоставление галереи «Соннабенд»,
 Нью-Йорк

3. Две камеры с трубопроводом, 1987
 Акрилик, роллетекс, холст
 78×155″ (198,1×393,7 см.)
 Музей им. Соломона Гуггенхейма, Нью-Йорк.
 Приобретение фондами пожертвования Денис
 и Эндрю Сол и Еллин Сол Деннисон

April Gornik

1. *Light Before Rain.* 1987.
 Oil on linen, 92 × 74″ (233.5 × 188 cm.). Courtesy Edward
 Thorp Gallery, New York

2. *Tropical Wilderness.* 1987.
 Oil on linen, 76 × 100″ (193 × 254 cm.). Collection Edward
 Thorp Gallery, New York

3. *Mojacar.* 1988.
 Oil on linen, 72 × 100″ (182.9 × 254 cm.).
 Courtesy Edward Thorp Gallery, New York

Peter Halley

1. *Yellow Prison with Underground Conduit.* 1985.
 Day-Glo acrylic and roll-a-tex on canvas, 68 × 64″
 (172.7 × 162.6 cm.). Collection John Sacchi, New York.
 Courtesy Sonnabend Gallery, New York

2. *Alphaville.* 1987.
 Day-Glo acrylic and acrylic on canvas, 62 × 92″
 (157.5 × 233.7 cm.). Collection Elaine and Werner
 Dannheisser, New York.

3. *Two Cells with Conduit.* 1987.
 Day-Glo acrylic, acrylic, and roll-a-tex on canvas, 78 × 155″
 (198.1 × 393.7 cm.). The Solomon R. Guggenheim
 Museum, New York. Purchased with funds contributed by
 Denise and Andrew Saul and Ellyn and Saul Dennison

Annette Lemieux

1. *John Wayne.* 1986.
 Oil on canvas, 72 × 92″ (182.9 × 233.7 cm.). Collection
 Refco Corporation, Chicago.

2. *Something for the Boys.* 1988.
 Latex and ribbon on canvas, 99 × 79½ × 5½″.
 (251.5 × 201.9 × 14 cm.) Collection Rhona Hoffman, Chi-
 cago.

3. *Baby Bunting.* 1988.
 Latex and acrylic on canvas, 84 × 132″ (213.5 × 333.5 cm.)
 Collection Gordon Watson, London.

Аннетт Лемьё

1. Джон Уайн, 1989
Масло, холст
72 × 92″ (182,9 × 233,7 см.)
Собрание корпорации Рефко, Чикаго

2. Кое-что для мальчиков, 1988
Латекс, лента, холст
99 × 79½ × 51½″ (251,5 × 201,9 × 14 см.)
Собрание Роны Хоффман, Чикаго

3. Детские игры, 1988
Латекс, акрилик, холст
84¹⁄₂₀ × 132¹⁄₁₂″ (213,5 × 333,5 см.)
Собрание Гордона Уатсона, Лондон

Ребекка Пюрдом

1. Первое апреля, 1988
Масло, холст
96 × 120″ (243,8 × 304,8 см.)
Любезное предоставление галереи «Джак Тилтон»,
Нью-Йорк

2. Тень это, 1988
Масло, холст
84 × 60″ (213,4 × 152,4 см.)
Любезное предоставление галереи «Джак Тилтон»,
Нью-Йорк

3. Статистика, 1988
Масло, холст
96 × 120″ (243,8 × 304,8 см.)
Любезное предоставление галереи «Джак Тилтон»,
Нью-Йорк

Дэвид Салли

1. Теннисон, 1984
Акрилик, масло, холст
78 × 117″ (198,1 × 297,2 см.)
Частное собрание
Любезное предоставление галереи «Мэри Бун»,
Нью-Йорк

2. Дьявольский Роланд, 1987
Акрилик, масло, холст
96 × 138″ (243,8 × 350,5 см.)
Собрание Ели и Эдит Л. Брод

Rebecca Purdum

1. *April First*. 1988.
Oil on canvas, 96 × 120″ (243.8 × 304.8 cm.). Private collection. Courtesy Jack Tilton Gallery, New York

2. *Shadow This*. 1988.
Oil on canvas, 84 × 60″ (213.4 × 152.4 cm.). Private collection. Courtesy Jack Tilton Gallery, New York

3. *Statistic*. 1988.
Oil on canvas, 96 × 120″. (243.8 × 304.8 cm.). Private collection. Courtesy Jack Tilton Gallery, New York

David Salle

1. *Tennyson*. 1984.
Acrylic and oil on canvas, 78 × 117″ (198.1 × 297.2 cm.). Private collection. Courtesy Mary Boone Gallery, New York

2. *Demonic Roland*. 1987.
Acrylic and oil on canvas, 96 × 138″ (243.8 × 350.5 cm.). The Eli and Edythe L. Broad Collection.

3. *Symphony Concertante I*. 1987.
Acrylic and oil on canvas and linen (3-part painting), 110 × 96″ (279.4 × 243.8 cm.). Collection Leo Castelli, New York.

Donald Sultan

1. *Early Morning May 20, 1986*. 1986.
Latex and tar on tile over masonite, 96½ × 97″ (245.1 × 246.4 cm.). Private collection. Courtesy BlumHelman Gallery, New York

2. *Gladiolas in a Chinese Pot December 2, 1988*. 1988.
Latex, tar, and silkscreen, 96½ × 97″ (245.1 × 264.4 cm.). Private collection. Promised gift to Friends Seminary, New York. Courtesy BlumHelman Gallery, New York

3. *Pears on a Branch February 3, 1988*. 1988.
Tar, spackle, and oil on tile over masonite. 96 × 96″ (243.8 × 243.8 cm.). Private collection. Courtesy BlumHelman Gallery, New York

3. Симфония «Концертанте I», 1987
 Акрилик, масло, холст (3-х частная композиция)
 110 × 96″ (279,4 × 243,8 см.)
 Собрание Лео Кастелли, Нью-Йорк

Доналд Салтан

1. Раннее утро 20 мая 1986, 1986
 Латекс, смола на оргалите, мазонит
 96½ × 97″ (245,1 × 246,4 см.)
 Частное собрание
 Любезное предоставление галереи «Блюм Хелман»,
 Нью-Йорк

2. Гладиолус в китайском горшке 2 декабря 1988, 1988
 Латекс, смола, шелкография
 96½ × 97″ (245,1 × 246,4 см.)
 Частное собрание, обещанный подарок семинарий
 «Френдс», Нью-Йорк

3. Груши на ветке 3 февраля 1988, 1988
 Смола, шпаклевка, масло на оргалите, мазонит
 96 × 96″ (243,8 × 243,8 см.)
 Частное собрание
 Любезное предоставление галереи «Блюм Хелман»,
 Нью-Йорк

Марк Танзи

1. Триумф нью-йоркской школы, 1984
 Масло, холст
 74 × 120″ (188 × 304,8 см.)
 Музей американского искусства Уитни, Нью-Йорк
 Дар Роберта М. Кея Р.5. 84

2. Передовое отступление, 1986
 Масло, холст
 94 × 116″ (238,8 × 294,6 см.)
 Семейный фонд Ели Брод
 (не показана в Форт Уорте)

3. Суд Париса II, 1987
 Масло, холст
 70 × 68″ (177,8 × 172,7 см.)
 Собрание Роберта М. Кея (выставлена только в Форт
 Уорте)

4. Арест, 1988
 Масло, холст
 60 × 140″ (152,4 × 355,6 см.)
 Семейный фонд Ели Брод

Mark Tansey

1. *Triumph of the New York School*. 1984.
 Oil on canvas, 74 × 120″ (188 × 304.8 cm.). Whitney
 Museum of American Art, New York. Promised gift of
 Robert M. Kaye.

2. *Forward Retreat*. 1986.
 Oil on canvas, 94 × 116″ (238.8 × 294.6 cm.). The Eli
 Broad Family Foundation. (not shown in Fort Worth)

2a. *Judgment of Paris II*. 1987.
 Oil on canvas, 70 × 68″ (177.8 × 172.7 cm.). Collection
 Robert M. Kaye. (shown only in Fort Worth)

3. *Arrest,* 1988.
 Oil on canvas, 60 × 140″ (152.4 × 355.6 cm.) The Eli Broad
 Family Foundation.